音乐欣赏

郝文捷 主编

高等院校人文素质教育系列教材

清华大学出版社
北京

内 容 简 介

随着近些年各类音乐体裁的创新与突破，市场上的音乐作品也愈加丰富多彩，为人们的业余生活提供了丰盛的听觉盛宴。本书共分 5 章，主要介绍了音乐欣赏、音乐与角色、音乐织体与曲式等内容，对古今中外的乐器进行了较为系统的阐述，并结合具体实例详细介绍了各类音乐体裁及作品，而后又对各个时期的名家名作以及音乐的流派与传承进行了叙述，旨在为莘莘学子以及音乐爱好者提供帮助，同时培养广大人民群众对音乐的热爱。

本书可作为高等院校及中高等职业院校音乐欣赏的教材，也可作为从事音乐教育研究工作人员的参考书。

本书封面贴有清华大学出版社防伪标签，无标签者不得销售。
版权所有，侵权必究。举报：010-62782989，beiqinquan@tup.tsinghua.edu.cn。

图书在版编目(CIP)数据

音乐欣赏/郝文捷主编. —北京：清华大学出版社，2022.10（2025.3重印）
高等院校人文素质教育系列教材
ISBN 978-7-302-61786-0

Ⅰ. ①音… Ⅱ. ①郝… Ⅲ. ①音乐欣赏—高等学校—教材 Ⅳ. ①J605

中国版本图书馆 CIP 数据核字(2022)第 165330 号

责任编辑：魏 莹
封面设计：李 坤
责任校对：周剑云
责任印制：沈 露

出版发行：清华大学出版社
网　　址：https://www.tup.com.cn，https://www.wqxuetang.com
地　　址：北京清华大学学研大厦 A 座　　邮　编：100084
社 总 机：010-83470000　　邮　购：010-62786544
投稿与读者服务：010-62776969，c-service@tup.tsinghua.edu.cn
质量反馈：010-62772015，zhiliang@tup.tsinghua.edu.cn
课件下载：https://www.tup.com.cn，010-62791865

印 装 者：三河市铭诚印务有限公司
经　　销：全国新华书店
开　　本：185mm×260mm　　印　张：12.5　　字　数：301 千字
版　　次：2022 年 12 月第 1 版　　印　次：2025 年 3 月第 3 次印刷
定　　价：49.00 元

产品编号：094231-01

前　言

我们经常遇到许多渴望走进经典音乐世界的朋友，他们不愿意让自己的耳朵一味地受社会流行趋势和商家的影响，而是想主动地通过优秀的音乐作品营造属于自己的、具有永恒价值的音乐天地。那么怎样才能一步一步地迈上台阶，走进音乐的殿堂呢？为此，大家常常提出的一个问题就是：怎样欣赏音乐？

这不是一个可以用简单几句话就能回答的问题，而且，也不存在这样一把钥匙——它可以帮助大家一下子打开音乐殿堂的大门，从此陶醉其中，成为音乐欣赏的"行家"。我们应该认识到，欣赏经典音乐，不像听流行歌曲那样容易进入"状态"。它们往往在一开始接触时会使人感到高深莫测，尤其是没有文学性、描绘性标题的器乐曲，更是令人费解。大家常会问：它在表现什么？音乐这门艺术，有它自己的规律和表现手法，如果一一讲起来，需要相当长的时间，所以要有音乐学院，有分门别类的音乐教育体系，不经过多年的学习和严格的训练，是不可能成为音乐专门人才的。而对于我们只希望将音乐作为欣赏对象的人来说，虽然用不着专门去学习，却也需要一些必要的知识，才能更多、更深地理解音乐家在作品中所传达的情感和精神。所以，我们也要怀有"进取"之心，为自己进入音乐殿堂下一点功夫。

本书共分 5 章，主要通过各种典型的音乐例子来介绍音乐这门艺术的组成部分，如音区、力度、旋律、节奏这些基本元素，以及它们各自有怎样的特点和表现意义，从而使读者对音乐的特殊性有基本的认识。

第 1 章介绍音乐艺术及音乐欣赏概述，包括音乐艺术基本特点、如何欣赏交响乐、交响乐形象塑造及交响乐表现手段。

第 2 章介绍音乐与角色，这里的角色主要指音乐的载体——乐器，本章介绍了常用的西洋乐器和中国乐器。

第 3 章介绍音乐织体与曲式，主要包括织体和曲式两部分内容。

第 4 章从音乐体裁的角度，介绍了 18 种音乐体裁及相关作品赏析。

第 5 章从音乐流派的角度，介绍了 4 个音乐流派共 12 个代表人物的作品赏析。

这里有 3 点必须提醒读者：第一，理解音乐必须通过音乐，文字解说只是辅助。你必须让耳朵和心灵大量地接受音乐本身带给你的感动，否则，再多的音乐理论也只是空话。第二，要相信和尊重自己的感受，不要不加思索地以书本上的或他人的音乐感受作为自己的感受。每一首诗、一幅画，在不同人的眼睛里都会有不同的理解，更何况以"抽象"为特点的音乐。每个人的文化结构、个性、年龄、性格都不一样，在聆听音乐时获得不同的感受是正常的，也是可贵的。你可能注意到了，同一个人在不同时刻、不同心境下都会对

同一作品产生不同的感受,而这正是音乐的魅力。第三,建议大家读一些音乐家传记和相关的艺术作品(如诗歌、绘画、书法等),这会帮助你了解他们的音乐,因为作品就是他们在人生某一个阶段的精神产物。

 本书由包头师范学院郝文捷老师主编。由于时间仓促以及本人水平有限,难免有不足之处,希望广大同行和读者进行批评指正。

编　者

目 录

第 1 章　音乐欣赏概述 1
1.1 音乐艺术的基本特点 2
1.1.1 音乐与其他艺术的共性 2
1.1.2 音乐艺术的特殊性 3
1.1.3 音乐的基础知识 3
1.2 如何欣赏交响乐 .. 4
1.2.1 交响乐的组成 5
1.2.2 交响乐欣赏实例 5
1.3 交响乐的形象塑造 7
1.3.1 交响乐的形成与发展 7
1.3.2 交响乐作家及作品 8
1.3.3 中国的交响乐 8
1.4 交响乐的表现手段 9
1.4.1 交响曲 ... 9
1.4.2 交响诗 ... 9
1.4.3 交响组曲 9
1.4.4 交响序曲 9
1.4.5 交响音画 10
1.4.6 交响随想曲 10
1.4.7 交响协奏曲 10
1.4.8 交响舞曲 10
1.4.9 交响大合唱 10
1.4.10 交响狂想曲 10
思考与练习 .. 10

第 2 章　音乐与角色 ... 11
2.1 西洋乐器 .. 12
2.1.1 木管乐器 12
2.1.2 弓弦乐器 18
2.1.3 铜管乐器 26
2.1.4 打击乐器 31
2.2 中国乐器 .. 33
2.2.1 吹管乐器 33
2.2.2 弹拨乐器 38
2.2.3 拉弦乐器 43
2.2.4 民族打击乐器 44
思考与练习 .. 46

第 3 章　音乐织体与曲式47
3.1 织体 .. 48
3.1.1 织体的类别 48
3.1.2 音色的表现意义 53
3.1.3 常见的音色组合方式 56
3.2 曲式 .. 58
3.2.1 动机、乐节、乐句 59
3.2.2 乐段 ... 59
3.2.3 回旋曲式 66
3.2.4 变奏曲式 68
3.2.5 奏鸣曲式 70
思考与练习 .. 74

第 4 章　音乐体裁及作品75
4.1 独奏与独唱 .. 76
4.2 合唱 .. 77
4.3 舞曲 .. 78
4.4 室内乐 .. 88
4.5 夜曲、小夜曲 .. 93
4.6 进行曲 .. 96
4.7 练习曲 .. 97
4.8 随想曲、幻想曲、狂想曲 98
4.9 序曲、前奏曲、间奏曲 102
4.10 交响诗 .. 105
4.11 奏鸣曲 .. 106
4.12 协奏曲 .. 109
4.13 交响曲 .. 112
4.14 歌剧 .. 115

4.15 舞剧音乐 117
4.16 组曲 118
4.17 影视音乐 123
4.18 中国民间音乐的体裁 124
思考与练习 126

第5章 音乐的流派与名作赏析 127

5.1 "巴洛克"时期的音乐 128
 5.1.1 "巴洛克"时期的音乐概述 .. 128
 5.1.2 维瓦尔第和他的《四季》 129
 5.1.3 亨德尔和《水上音乐》《弥赛亚》 136
 5.1.4 巴赫和他的赋格曲 139
5.2 音乐中的古典乐派 141
 5.2.1 古典乐派的概述 141
 5.2.2 海顿——"交响乐和四重奏之父" 142
 5.2.3 天才的莫扎特和他的音乐 ... 146

 5.2.4 贝多芬的音乐是时代的号角 150
5.3 浪漫主义乐派的音乐 155
 5.3.1 浪漫主义乐派概述 155
 5.3.2 舒伯特的艺术歌曲和《未完成交响曲》 156
 5.3.3 舒曼的音乐创作 162
 5.3.4 钢琴诗人肖邦和他的音乐 166
5.4 民族乐派的音乐 175
 5.4.1 民族乐派概述 175
 5.4.2 格林卡的《卡玛林斯卡亚》和《伊凡·苏珊宁》 176
 5.4.3 强力集团和他们的音乐 179
 5.4.4 柴可夫斯基的音乐贡献 185
思考与练习 188

练习题答案 189

参考文献 .. 192

第 1 章
音乐欣赏概述

本章导读

音乐欣赏,说得清楚些,就是欣赏者通过听觉去感觉音乐,从中获得音乐美的享受,得到精神上的愉悦和认知上的满足。它是音乐作品与表演的最后归宿。无论是音乐创作还是表演,归根到底,都是为了供人们欣赏的,如果没有音乐欣赏这个环节,它们就从根本上失去了存在的意义。美国音乐学家默赛尔说得好:"音乐欣赏在一定意义上是音乐活动的基本形式,是作曲家和演奏家工作的出发点和归宿。"

1.1 音乐艺术的基本特点

音乐究竟是一门什么样的艺术？换句话来说，音乐有什么艺术特性？这是我们欣赏音乐时必须弄清楚的一个问题。它关系到对艺术的成因、艺术门类之间的异同，以及艺术和人类的感官审美特性的关系等问题。弄清楚这些问题，就能大致弄清楚音乐是一门什么样的艺术。

1.1.1 音乐与其他艺术的共性

我们说艺术之间的共性，指的是艺术的共同特征。艺术，不管是什么门类，只要它是这个范畴内的一个成员，就必然具备艺术之所以成为艺术的共同特征。音乐也不例外。

音乐和其他艺术到底有什么共同的特征呢？可以从下列的几个方面来看：首先，任何艺术都不是从天下掉下来的，它们都是社会生活在艺术家头脑中反映的产物。先是生活，然后才是艺术地表现和反映生活。这一点是艺术的本质特征，也是所有的艺术所共有的本质特征。生活对于艺术来说，永远是用之不竭的源泉，是第一位的，这是艺术的共同特征之一。

艺术既然来自生活、来自社会，是社会生活的折射反映，那么它必然具有社会属性，必然会烙上社会的、民族的和时代的烙印。这些烙印有的可能鲜明些，有的可能隐蔽些，但都必然和社会发生或深或浅的联系，是社会的、时代的产物，可以从中看到它的社会属性。以音乐为例，欧洲浪漫主义音乐的兴起和欧洲 19 世纪法国大革命的命运就密切相关，法国大革命唤起了人们的民主意识和人类的价值观念的觉醒，而大革命的挫折又使人们感到彷徨，从现实生活中一时看不到出路，因而就出现了各种积极的和消极的浪漫主义思潮。由此可见，许多音乐现象都可以从社会的发展中找到解释。而音乐自身，不可能没有社会的烙印。我们把欧洲音乐不同时期的发展分为古典主义、浪漫主义、民族主义、现代主义……首先是由于它的时代，社会和民族的土壤，然后才出现其自身形成的形态。许多时候，艺术的发展也离不开社会经济和物质文化的发展水平。在钢铁工业未发展到一定水平之前，现代钢琴是不会出现的，钢琴演奏技巧更不可能达到李斯特时代的那种高峰，钢琴曲的写作同样不会出现像浪漫主义时代的那种辉煌成果。可见，艺术的社会属性是任何时候都不能忽略的，它是艺术的时代和社会特征。这是艺术的共同特征之二。

艺术是社会生活、社会意识的曲折反映，它不是简单被动的镜子式的反映，而是由艺术家在头脑中加工创造的一种特殊的精神产品。艺术家们对生活有所感受，激发出不能自已的创作激情，又抒发胸臆，因而进行艺术创作。这样，它又必然是一种主客观因素相结合的产物，带有艺术家本人的社会意识、民族特性、思想和感情。因此，艺术和社会的政治、道德、宗教、民族心理、时代精神等社会意识形态有着内在的联系，这些社会意识形态经过艺术家头脑过滤，成为他本人的意识，参与了他本人的认知和感受，才凝练成为艺术。所以，艺术又是一种特殊的意识形态，一种特殊的精神产品，绝不能排除艺术家的主观因素。当然，当主观意识与客观生活合拍的时候，艺术会迸发出灿烂的火花，一旦这两者脱节，就会产生各种复杂的情况，出现各种各样的艺术流派，出现思想水平与艺术水平的不平衡。艺

是主客观相结合的产物,是一种特殊的意识形态。这是艺术的第三个共同特征。

这里还要强调指出,在艺术家的理想、观念、感情和审美意识的诸因素中,理想方面的错位会导致艺术方向上的失误,感情则与艺术的生命息息相关。艺术里没有感情,就谈不上艺术,剩下的只不过是一堆概念、观点和形式的外壳而已,所以感情特性是艺术的又一个共同的本质特征。这个特征对音乐尤其重要,可以说感情特性是音乐艺术最大的特性,音乐的全部价值就在于其是否具有动人的感情和对欣赏者的感情能起什么样的作用。因此,感情特性固然是一切艺术的共同特征,而音乐艺术则更是以感情为生命,是在共性之中十分突出地存在着的一种音乐自身的品格。这是艺术的第四个共同特征。

关于艺术的共同特征问题,还需要强调一点:所有的艺术,都是满足人们精神需要的审美对象。审美特征是艺术共有的又一个最基本特征。艺术必须经过美的创造,直接诉诸欣赏者的审美感受,帮助人们对现实进行审美掌握。艺术而不美,就不能打动人心,进而不会产生艺术感染力,内容再正确也无济于事,因为正确的内容并不就是艺术。因此,艺术美是所有艺术的共同特征。这是艺术的第五个共同特征。

承认音乐与其他艺术所具有的共同特征,说明音乐与其他艺术都是在宇宙的同一轨道上运行的,有着相同的规律,不应该把音乐看作是上帝唯一的宠儿,它也享受着人间相同的烟火。

1.1.2 音乐艺术的特殊性

音乐欣赏从根本上说是同其他文艺欣赏相通的,但出于音乐艺术本身的特殊性而具有它自己的特点,其过程也比其他文艺欣赏更复杂。

欣赏音乐一般有三个阶段:①官能的欣赏,即对美妙音响的感受阶段。②情感的欣赏,由感受而引起情感反响和思维想象的阶段。③理智的欣赏,即比前两个阶段更进一步的,从理性的角度认识音乐、欣赏音乐的阶段。

官能的欣赏对于任何一个有听觉的人来说,都是能达到的。例如,当欣赏者听一首乐曲时,会感到这首乐曲好不好听,产生什么样的情绪(欢快的、悲哀的、抒情的、热烈的等),这就说明其已具备初步欣赏音乐的能力,不过,这种欣赏是一种无意识的、自发的、主要满足于悦耳、动听而得到美的享受,是比较肤浅的欣赏。当人们进一步"深入"到乐曲中去欣赏时,不仅欣赏者自己的感情可能和作品表达的感情产生共鸣,而且欣赏者还可凭借音乐以外的因素(歌词、标题等)展开想象,引起思维的自由联想,以求对作品的理解更具体、更形象化时,即进入音乐欣赏的第二阶段——情感的欣赏阶段。第三阶段的理智欣赏是更高级的阶段。在这个欣赏阶段中,欣赏者运用自己的音乐知识和音乐修养,从理性的高度(诸如作品产生的时代、作者当时的思想状况、创作起因或动机,以及作品的形式结构等)进一步欣赏音乐、分析音乐、理解音乐。这是最后完成音乐欣赏,获得完美的艺术享受的阶段。当然,在实际欣赏过程中,这三个阶段并不是截然分开、依次显现的。

1.1.3 音乐的基础知识

音乐欣赏水平的提高,除了依靠欣赏者个人的社会生活阅历、经验及文学修养,还有赖于自己对音乐知识的掌握程度。目前,一般的音乐院校都安排有音乐基础理论、视唱练耳、和声学、作曲原理、作品分析、乐队配器以及民族音乐史等科目。对于非音乐专业的

学生来说，可通过器乐欣赏，边学习边积累与音乐欣赏有关的基础理论，使自己逐步具备欣赏音乐必备的知识。

1. 音乐要素的表现作用

音乐要素由十多种基本要素组成，这些要素依据一定的原则组合在一起，产生了丰富多彩、变化多端的表现力。

2. 音乐的常用体裁

音乐的体裁即样式和类型。划分音乐体裁的原则是将音乐作品按其使用手段、表现形式与组织结构来分类，也涉及其社会作用等。体裁有广义与狭义之分、大与小之别。从世界范围来看，音乐作品的体裁大致可以概括为声乐、器乐和戏剧音乐三大类。中国传统的民族民间音乐体裁因其固有的特点而分为民间歌曲、歌舞音乐、说唱音乐、戏曲音乐、民族器乐和综合性乐种六大类。

有时体裁这个名词可以应用于音乐的各个门类，分为歌剧、交响乐、轻音乐、歌曲等，每个门类又可包含各种体裁。如歌剧的体裁有正歌剧、喜歌剧、大歌剧、轻歌剧、音乐喜剧、小歌剧、室内歌剧、配乐歌剧等。交响乐的体裁有交响曲、协奏曲、交响诗、交响序曲、交响组曲等。歌曲的体裁有进行曲、抒情歌曲、通俗歌曲、颂歌、叙歌曲、讽刺诙谐歌曲、歌舞曲、儿童歌曲等。不同的体裁有不同的特性，正确地把握各种体裁的特点，有助于人们正确地感受和理解各类音乐作品。

3. 音乐的内容、情绪和形象

音乐作品是通过音乐形象来表现作品的内容和思想情绪的。在初步了解了前述所介绍的音乐语言诸要素后，可以明白这样一个道理：与诗人用文字、画家用线条、色彩创造艺术形象一样，作曲家是用音乐所特有的语言来表情达意的。那么，又该如何理解音乐形象和音乐作品的内容呢？一般来说，可以分三种不同的情况：一是声乐作品，借助歌词来理解；二是有些曲目有鲜明的标题，如琵琶协奏曲《草原英雄小姐妹》、小提琴协奏曲《梁山伯与祝英台》等，也可以借助标题帮助人们了解内容；三是不少器乐作品没有标题(即所谓的无标题音乐，如第几交响曲、C大调钢琴协奏曲等)，或虽有标题，但这些标题只能说明作品的体裁(如"进行曲""小夜曲""变奏曲"等)，与作品内容毫无关系，这只能借助作品的体裁以及"轻盈""热烈""深情""优美"等情绪，去感受作品的音乐形象，进而引起思维的自由联想。

艺术感受是一种审美体验的能力，这种能力需要通过具备良好乐感的听力去欣赏，结合音乐知识的系统化、音乐修养的不断提高，多比较、多分析，才会逐步得以提高。

除此之外，对欣赏音乐来说，还应尽可能了解音乐作品的时代风格、时代特点以及作曲家的风格特点，只有如此，才能提高音乐欣赏水平。

1.2　如何欣赏交响乐

交响音乐的形成和发展已有300多年的历史。它是音乐作品中最复杂、最富有戏剧性的一种类型。它有着深刻的哲学思想、严谨的结构形式和丰富多彩的表现手法，富有很强

的感染力。由于种种原因,交响音乐在我国没有得到很好的普及,不少群众反映"听不懂""没味道"。然而,交响音乐并非是深奥莫测、高不可攀的,关键在于经常接触和欣赏,多了解有关的知识,就能听懂它了。时间久了,就会感到"很有味道"而爱上它。

1.2.1 交响乐的组成

交响曲(symphony),原文的词意是"共响"。这个词在 16 世纪以前泛指多声部的声乐曲和器乐曲。18 世纪初,该名称被用来称谓歌剧的"序曲"。到了 18 世纪下半叶,欧洲音乐在启蒙运动的影响下发展到一个重要阶段,即古典主义时期。海顿是这一时期的代表性作曲家之一,他一生共写下 104 首交响曲。交响曲这一体裁,就是以海顿创作的交响音乐作品为标志而逐渐形成的。

交响曲通常由四个乐章组成。

第一乐章为奏鸣曲式快板,之前常有慢板的引子,采用奏鸣曲式;第二乐章慢板速度舒缓,采用复三部曲式或变奏曲式等;第三乐章速度较快,节奏明晰,具有舞曲的特性,是采用带有一个"对比三声中部"的三部曲式写成的小步舞曲或谐谑曲(也叫诙谐曲);第四乐章速度急速,采用奏鸣曲式、回旋曲式或回旋奏鸣曲式等。

交响曲虽然同奏鸣曲一样采用相同的套曲形式,但管弦乐合奏的交响曲比器乐独奏的奏鸣曲拥有更宏大、更丰富、更高级的表现力,更适于表现戏剧性较强的内容。

1.2.2 交响乐欣赏实例

下面介绍肖斯塔科维奇《第七交响曲》(列宁格勒交响曲)。

肖斯塔科维奇(Shostakovich,1906—1975),苏联作曲家,生于彼德堡一个化学工程师家庭,母亲是一位钢琴家。他自幼学习音乐,14 岁开始作曲,进入列宁格勒音乐学院,师从尼古拉耶夫学习钢琴弹奏,师从施泰因贝格学习作曲,19 岁毕业于作曲系,毕业作品《第一交响曲》于 1926 年在列宁格勒首演,获得极大成功,使他一夜之间成为其周围作曲家中首屈一指的人物。

肖斯塔科维奇是作为交响音乐作曲家而闻名于世的,他的作曲才华在交响音乐领域发挥得淋漓尽致。他和斯特拉文斯基、普罗科菲耶夫代表了 20 世纪苏联音乐艺术的巅峰。他的音乐作品显示了惊人的多样性。其主要作品有 15 部交响曲,15 部弦乐四重奏,6 部为各种乐器写的协奏曲,2 部歌剧,11 部剧本配乐,36 部电影配乐,以及康塔塔、清唱剧、室内乐和各种声乐作品等。

《第七交响曲》是他在 1941 年希特勒法西斯政权对苏联发动大规模的侵略战争期间创作的。这部史诗性的交响曲是现代交响乐创作中的重要作品之一,它反映了苏联人民反法西斯斗争并取得最后胜利的重大事件。

第一乐章,适中的小快板,C 大调,奏鸣曲式。呈示主部主题由弦乐器和大管演奏,曲调明快,富有热情,表现人民的和平生活。副部包括两个相互配合、情绪一致的主题,它们逐渐发展、交替出现。前者由第一小提琴担任,后者由双簧管演奏。整个副部洋溢着清新的气息(见图 1-1)。

音乐进入展开部之前有一个规模庞大的插部,它包括主题和 11 次变奏,每次变奏

时，曲调和调性(E大调)都机械地保持原样，改变的只是和声、织体、配器和力度。这个插部主题就是该作著名的"法西斯主题"(见图1-2)。音乐从很弱的力度开始，随着一次次变奏，乐队的音响持续增长，一直发展到最后极其猛烈的乐队全奏，表现了法西斯残酷、野蛮的本性。整段音乐弥漫着令人窒息的压抑气氛。

图1-1 稍快的快板

图1-2 插部主题

展开部的后一部分是艰苦的斗争场面，"法西斯主题"渐渐失去了主导地位，被分割得七零八落，总高潮的到来也是再现部的开始。再现部变化较大，它表现的是战时情景和对失去亲人们的哀悼。

第二乐章，中庸速度的诙谐曲。作曲家曾谈到过这个乐章，他说这里的音乐"有一种中间的性质，我被这样的想法所感动：战争不一定意味着文化价值的毁灭"。第一主题从小提琴声部开始，轻盈的曲调中流露出淡淡的忧郁，体现出作曲家鲜明的旋律风格。

乐曲的中部主题用对比式复调手法写成，两个对位旋律被处在中间的固定音型远远地隔开，音响略显生涩，透出一种焦虑的情绪。其后，这一织体组合扩散到了整个乐队。

第三乐章，从柔板到广板。这是一个美轮美奂的乐章，音乐仿佛沉醉于对昔日美好生活的回忆和对宇宙造化的赞叹。乐曲从一连串圣咏般的和弦开始，引出由小提琴演奏的主题。连绵不断的、宽广而深邃的旋律，犹如郁郁葱葱无边无际大森林的素描，这是作曲家心中的理想世界(见图1-3)。

第四乐章，不太快的快板。音乐可分为三个部分，开始是一个短小的引子，加弱音器的弦乐音响伴着定音鼓微弱的滚奏，给人一种朦胧中渐渐露出光明的印象。接着，圆号、双簧管和定音鼓以类似贝多芬"命运主题"的音型把音乐带入第一部分(见图1-4)。

图 1-3 广板

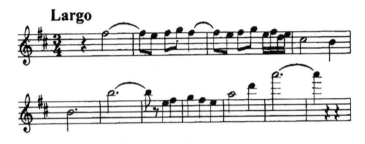

图 1-4 不太快的快板

随后,音乐在反复变化的配器中逐渐高涨,尤其是铜管声部强有力的节奏型和定音鼓动人心魄的猛烈敲击,终于达到了乐章的第一次高潮。这是节节胜利的战争场面。乐章的第二部分以中板开始,充满了肃穆、凝重的气氛,使人联想到葬礼行列缓慢而沉重的步履声。这是对阵亡将士的哀悼。音乐进入第三部分后,速度更趋缓慢,乐队组织也更加缜密,崇高庄严的气氛逐渐替代了先前的悲愤。随着调性的扩张、紧张度的增强,音乐再次形成高潮。当独奏长号以最强的力度奏出第一乐章的一个主要动机后,乐队进入了最后的全奏。全曲终于以胜利的凯歌宣告结束。

1.3 交响乐的形象塑造

交响乐可以说是为管弦乐而写的奏鸣套曲。

1.3.1 交响乐的形成与发展

虽然,我们通常把海顿 1759 年创作的第一首交响曲作为现代交响曲的开端,但是理应承认在此之前交响曲已经出现。许多与海顿、莫扎特同时期的作曲家,包括萨马蒂尼、斯塔米茨、J. S. 巴赫、C. P. E. 巴赫等都在这一时期写过交响曲。其中萨马蒂尼的第一首交响曲要比海顿早 25 年。因此应该说,海顿在交响曲上取得的辉煌成就是继承并发展了大协奏曲、奏鸣曲、意大利序曲等形式,集中了当时一批作曲家的探索经验的结果。

在这里需要指出的是,巴洛克后期的 Sinfonia 也叫交响曲。但是它更多的是指歌剧交响序曲,是当时歌剧交响序曲的另外一个名称。歌剧序曲已经有包含快板—慢板—快板的三个乐章。1740 年,维也纳作曲家蒙恩第一次在第二乐章和第三乐章之间加入了一个"小步舞曲"乐章,从而确立了古典交响曲的基本形式。交响曲从歌剧序曲中继承了戏剧

的矛盾冲突，表现出对比和对立的音乐形象的相互影响和矛盾冲突，并且以主部和副部主题间矛盾的不断相互作用为主线进行发展，这成为交响曲的基本特征。

交响曲真正的确立和发展是从维也纳古典乐派开始的，这时，古典交响曲的形式是四个乐章：第一乐章是快板，奏鸣曲式，富有戏剧性，有时会有缓慢的引子；第二乐章是抒情的慢板乐章，奏鸣曲式，往往是复三部曲式，具有歌唱、悦耳的性质；第三乐章快板，是谐谑曲或具有舞蹈性质的小步舞曲，常见的有三部曲式、变奏曲式或回旋曲式；第四乐章是终曲、快板或急板、回旋曲式。

例外的情况也有很多，如马勒的《d 小调第三交响曲》有六个乐章，柏辽兹的《幻想交响曲》有五个乐章，西贝柳斯的《C 大调第七交响曲》则只有一个乐章。

1.3.2　交响乐作家及作品

由海顿、莫扎特、贝多芬构筑的古典时期交响曲的创作取得了令人瞩目的成就。在匈牙利埃斯特哈奇侯爵家当了 30 年乐师的海顿毕生创作了 104 首交响曲，虽然大部分平平无奇，但是最后的 12 部《伦敦交响曲》至今仍在音乐会上演奏，堪称"交响曲之父"。莫扎特在他短短的一生中一共写了 41 部交响曲，最著名的也是最后的三部交响曲，即第三十九、四十、四十一交响曲。贝多芬则写了 9 首交响曲，被称为"英雄""命运""田园""合唱"的第三、五、六、九交响曲是最为人称道的。从海顿很稚嫩的第一部交响曲到贝多芬的恢宏巨作《第九交响曲》，其间只有 60 年的时间。这 60 年，交响曲从纯粹为贵族娱乐发展为关注人类共同命运、追求全人类团结友爱的共同理想的一种音乐形式。

从贝多芬的晚期开始，交响曲音乐逐渐从冷静客观的态度转变为越来越主观的态度。音乐家们有意识地在交响曲中表达个人喜怒哀乐等情感，发挥瑰丽的想象，创造诗意的境界或者追求壮丽雄伟的效果，交响曲的风格发生了重大变化。无疑，浪漫乐派掀起了交响曲艺术的又一个高峰。这一时期的主要作品有舒伯特的《未完成交响曲》、门德尔松的《苏格兰交响曲》《意大利交响曲》、柏辽兹的《幻想交响曲》、柴可夫斯基的《第四交响曲》《第五交响曲》《第六交响曲》、鲍罗丁的《第二交响曲》、布拉姆斯的《第一交响曲》《第四交响曲》、弗兰克的《d 小调交响曲》、马勒的《第四交响曲》《第七交响曲》《第八交响曲》、布鲁克纳的《第四交响曲》等。

由于后期浪漫派在管弦乐写法上一味地追求庞大、壮观(马勒的交响曲甚至用了上千人)，进入 20 世纪后，作曲家们反其道而行之，开始推崇较小编制的室内乐风格，交响曲的创作已经被视为过去的风格体裁，所以当代的交响曲作品很少。

1.3.3　中国的交响乐

中国的专业音乐创作开始得较晚，交响曲这种形式在 20 世纪初才传到中国。早期到国外学习过的几位作曲家(师从杜卡的冼星海、师从亨德米特的谭小麟等)由于各种原因并未写出令人信服的交响乐作品。1949 年以后，随着新一代作曲家的不断成熟，出现了一些过硬的交响乐作品，比如马思聪的《第二交响曲》、丁善德的《长征交响曲》、王云阶的《第二"抗日战争"交响曲》、罗忠镕的《第一交响曲》等。二十世纪八九十年代，一批作曲家纷纷推出了自己的力作，比如王西麟的《第三交响曲》、朱践耳的第一至第八交响曲等。

1.4　交响乐的表现手段

交响乐的形式有很多，常见的有交响曲、交响诗、交响组曲、交响序曲、交响音画、交响随想曲、交响协奏曲、交响狂想曲、交响舞曲、交响大合唱等。

1.4.1　交响曲

交响曲一般由四个乐章(也有多于或少于四个乐章的)组成。每个乐章分别采用不同的曲式结构、速度，并形成强烈对比。第一乐章常用奏鸣曲式写成，有时前面加上一段缓慢的引子或序奏。第二乐章(行板或慢板)具有抒情性和歌唱性，常用复三部曲式或没有展开部的奏鸣曲式，也常用变奏曲式写成。第三乐章(快板或急板)大多用复三部曲式构成。在 18 世纪海顿和莫扎特的交响曲里，这一乐章是优美典雅的小步舞曲，19 世纪贝多芬改创为谐谑曲。但也有的交响曲第二乐章是谐谑曲，而把第三乐章处理成抒情的中心，如贝多芬的《第九交响曲》。第四乐章是整个交响曲的总结，是思想感情的升华。

1.4.2　交响诗

交响诗为匈牙利大音乐家李斯特首创，是一种叙事性、抒情性或戏剧性的单乐章作品，如我国作曲家瞿维的《人民英雄纪念碑》交响诗。

1.4.3　交响组曲

交响组曲是由几个乐章组成的套曲，各乐章的组合比较自由，每个乐章都有相对独立性，作品常和一定的文学题材构思相联系。著名的如里姆斯基-柯萨科夫根据阿拉伯神话小说《一千零一夜》写成的《天方夜谭交响组曲》等。我国有作曲家李焕之的《春节组曲》、瞿维的《白毛女交响组曲》、王酩的《海霞组曲》等。

1.4.4　交响序曲

交响序曲是指一种独立的、专为音乐会演奏而创作的管弦乐作品。它是从歌剧、舞剧等开场前演奏的管弦乐以及大型器乐作品的开始演变而成的。与交响诗一样，它是单乐章的标题性音乐作品，如柴可夫斯基的《一八一二序曲》，我国著名作曲家朱践耳的《节日序曲》等。

1.4.5　交响音画

交响音画也叫"音诗"，具有描绘大自然景色、生活情景和人物肖像等特点，其结构较自由，大多为单乐章。著名的如鲍罗丁的交响音画《在中亚西亚草原上》。

1.4.6　交响随想曲

随想曲、幻想曲、狂想曲早期均属一种结构较自由，且常用民歌作为主题的小型器乐

曲，后来逐步发展成为交响套曲形式，如柴可夫斯基的《意大利随想曲》、瞿维的《洪湖赤卫队》、冼星海的《中国狂想曲》等。早期为结构自由的小型器乐曲，19世纪中期后成为交响套曲形式，常以民间歌曲为主题，着重表现地方色彩、民族风格。

1.4.7　交响协奏曲

交响协奏曲是指一种(也有不止一种)独奏乐器或人声发挥高度技巧的演奏、演唱，同时配有交响乐队协同演奏的大型作品。在协奏曲中，有时独奏乐器主奏，有时则由乐队独当一面，两者好像在互相竞争，所以又称之为竞赛曲。协奏曲一般由三个乐章组成，近代也有单乐章和两个乐章。如何占豪、陈钢的单乐章小提琴协奏曲《梁山伯与祝英台》。

1.4.8　交响舞曲

交响舞曲是指专供交响乐队演奏用、写作技巧较复杂、音乐富有歌舞性的单乐章或多乐章作品，如法国作曲家拉威尔的《波莱罗舞曲》、我国的《瑶族舞曲》等。

1.4.9　交响大合唱

交响大合唱是以人声合唱和交响乐队并重而统一的一种合唱形式。它不同于一般的大合唱，这种大合唱规模宏大，有着丰富的情节及戏剧性结构。最早的交响大合唱有法国柏辽兹的《罗密欧与朱丽叶》，近代的有苏联作曲家普罗科菲耶夫的《亚历山大·涅夫斯基》，我国作曲家朱践耳根据毛主席诗词写成的《英雄的诗篇》等。

1.4.10　交响狂想曲

交响狂想曲为结构自由、即兴型的小型器乐曲，后成为标题交响乐。

欣赏交响音乐除了要对作品产生的时代、作者的创作个性等有大致的了解，还要对交响乐队和交响乐中所常用的奏鸣曲式有所了解。

思考与练习

1. 下列哪位音乐家没有创作过交响乐？（　　）
 A. 海顿　　　　B. 莫扎特　　　C. 贝多芬　　　D. 亨德尔
2. 欣赏音乐的三个阶段不包括（　　）。
 A. 官能的欣赏　B. 动能的欣赏　C. 理智的欣赏　D. 情感的欣赏
3. 下列哪项不是交响乐的表现形式？（　　）
 A. 交响组曲　　B. 交响套曲　　C. 交响舞曲　　D. 交响音乐剧
4. 简述交响乐章的组成。
5. 简述欣赏音乐的三个阶段。
6. 交响乐的形式有哪些？

第 2 章

音乐与角色

本章导读

　　有不少渴望成为音乐爱好者的人在欣赏音乐时,为听不出什么乐器在演奏、不明白为何管弦乐队能产生如此多变的音色和辉煌的音响而不解。那么,让我们到乐器的王国里周游一番,去认识各种各样的乐器吧!

2.1 西洋乐器

西洋乐器主要是指 18 世纪以来,欧洲国家已经定型的管弦乐器和打击乐器、键盘乐器。常用的西洋乐器有木管乐器、铜管乐器、弦乐器、键盘乐器、打击乐器等。木管乐器起源很早,是乐器家族中音色最丰富的一族,常被用来表现大自然和乡村生活的情景;铜管乐器的音色特点是雄壮、辉煌、热烈;弦乐器的共同特征是柔美、动听;键盘乐器的特点是其宽广的音域和可以同时发出多个乐音的能力;打击乐器主要用于渲染乐曲气氛。

2.1.1 木管乐器

1. 长笛

长笛是最早的木管乐器之一。大约在古埃及时代就有了"长笛"一词,但当时它泛指各式各样的木管乐器。在数千年的岁月中,长笛经历了许多变化和改造。最早的长笛用禾本科植物的茎做成,而且是直吹的,后来采用木料制作,并且逐渐由原来的直吹变为横吹。现代长笛的形成在许多方面应归功于特奥巴尔德·伯姆(Theobald Boehm),他使长笛有可能按照声学上的准确位置钻指孔,同时对长笛的音色和音键机械装置进行了改良,使长笛的音色和表现能力大大丰富。在现代管弦乐队中,较常见的是金属制的长笛。

1) 长笛的构造

长笛约两英尺长,圆柱形管,管身由三节组成,分别称为吹节、主节和尾节,可以拆合。在吹节中,有一个吹孔,管内用可活动的软木塞塞住长笛的一端,可调整个别不准的音。与主节相衔接的一端可以伸缩,以便调高或调低整个音列。主节是长笛的基本部分,装有许多开口音键和闭口音键。尾节上也有两个开口音键,可奏出长笛最低的几个音,如小字一组的 c 和升 c,有的长笛有三个开口音键,还可奏出小字组的 b。

2) 长笛的音域、音区及其力度

长笛是用实际音高记谱的,其音域有三个八度之多,包括从小字一组的 c 到小字四组的 e 之间的所有半音(见图 2-1)。

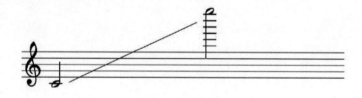

图 2-1 长笛记谱

长笛的音域可分为若干个音区,每个音区的力度变化各有不同(见图 2-2)。

3) 长笛的一般用法

长笛经常被用于演奏旋律,在不同的音区中,其演奏的效果略有差异。

长笛的低音区虽然有些迟钝、冷漠,但也不失其富丽。当长笛在低音区演奏旋律时,其力度很弱,如果以轻柔的伴奏为背景,其音响非常美丽动人。

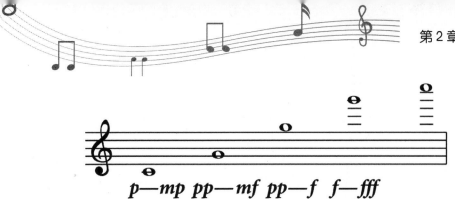

低音区　　中音区　　高音区　　极高音区

图 2-2　长笛音域

长笛在中音区演奏旋律时，具有柔美、抒情、恬静的效果。如德沃夏克的《第九交响曲》，在弦乐平静的和声背景上，长笛在中低音区可含蓄地吹出渴望般的旋律(见图 2-3)。

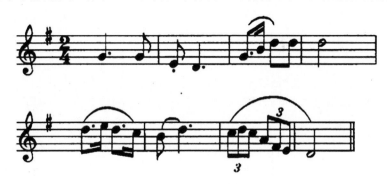

图 2-3　中低音区

长笛在高音区演奏旋律时，音色明朗、高昂嘹亮。它是一种非常灵活的乐器，能够快速地演奏音阶和琶音，也易于演奏各种连音和断音。长笛的吐奏很有特点，其方式有单吐、双吐、三吐等，能够迅速地反复演奏一个音。长笛的颤音也十分优美。

2．单簧管

单簧管又称黑管。最早的单簧管是由德国乐器制造师登纳于 17 世纪下半叶根据法国竖笛改造而成的。这种单簧管还不能演奏所有的调，对于速度快的乐曲演奏起来会感到困难。大约在 19 世纪 40 年代，法国的克洛塞(Klose)将伯姆式长笛的指键系统用于单簧管中，上述问题才得以解决。据说，莫扎特是第一个将单簧管用于交响乐的作曲家。

当今所使用的单簧管有两种，即降 B 调和 A 调单簧管。

1) 单簧管的构造

单簧管的管身呈圆柱形，管身由嘴子、小筒、上节、下节及喇叭口 5 个部分组成。嘴子里有哨嘴和簧片。小筒是连接嘴子和上节的部分，可以移动，用以微调整个音列的音高。上节有 4 个音孔与 9 个以上音键，并有 2 个至 4 个音孔环。下节有 3 个音孔与 8 个以上音键，并有 2 个至 3 个音孔环。喇叭口处于下端，具有传播声音的作用。

2) 单簧管的音域、音区及其力度

单簧管属于移调乐器，降 B 调单簧管的记谱应比实际音高提高大二度，即记谱要比原谱多两个降号。如实际音高是 C，则乐谱上应记 D；实际调是降 B 调，则乐谱上应记 C 调。而 A 调单簧管的记谱应比实际音高提高小三度，即记谱比原谱多三个降号。如实际

音高是 C，则乐谱上应记降 E；实际调是 A 调，则乐谱上应记 C 调。单簧管的音域有三个半八度。在这一音域范围内，可划分 4 个音区(见图 2-4)。

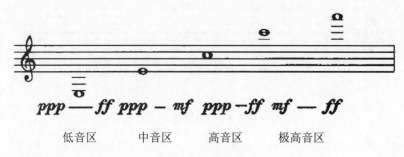

 低音区 中音区 高音区 极高音区

图 2-4 单簧管音域

 3) 单簧管的一般用法

用法之一：演奏旋律。

 它的低音区非常有个性，与其他乐器的任何音色都不相同。它的声音浓厚丰满，具有一定的戏剧性和紧张性，甚至有些凶险，尤其是一个延长音逐渐增强然后慢慢消逝时。这一音区的强弱变化幅度很大，可以从最弱到最强，而且控制较为方便。因此，单簧管的这个音区用得很广泛，它不仅能演奏旋律，也可做演奏对位旋律、呼应旋律或伴奏。值得注意的是，在该音区演奏旋律时，不宜再以其他乐器叠加，以免其音色特点消失。图 2-5 是柴可夫斯基《第五交响曲》的开始部分，在弦乐沉重的和弦伴奏下，由单簧管在低音区奏出叹息、呻吟、近乎哭泣的音调。

图 2-5 低音区

 单簧管的中音区的色彩有些阴暗，缺乏生气。

 单簧管的高音区非常透亮，与浓厚的低音区形成了鲜明的对比。

 极高音区的音一般不用，即使在一般的独奏表演中，为了稳当起见，也不超过小字三组的 e。

 用法之二：构成和声。

 单簧管可以在任何音区、用任何力度和速度来演奏流动式的和声音型。这种富有活力和生机的伴奏形式运用十分广泛(见图 2-6)。

 单簧管常与其他木管乐器构成和谐丰满的和弦，也常常被用来演奏穿插性、经过性的短句以及演奏华彩乐句。

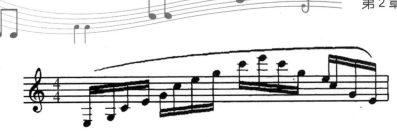

图 2-6 单簧管和声

单簧管是一种非常灵活的乐器，可用慢速或快速演奏各种连音、琶音、音阶、大跳音程等，这些演奏方法都可以运用于旋律和伴奏之中。值得注意的是，单簧管演奏断音的速度不宜太快，以免发生困难。

3. 双簧管

双簧管历史悠久，可追溯到古代埃及。现代双簧管则是中世纪和文艺复兴时期一种名叫肖姆管乐器的后裔。

1) 双簧管的构造

双簧管的外形呈圆锥形，管身由上节、下节和喇叭口三部分组成。上节的上端有一孔供插哨子用，管侧有三个基本音孔，并连有一到两个音孔环和一些闭口音键。下节有三个基本音孔，并连有两到三个音孔环，若干闭口音键与开口音键。喇叭口有一到两个发最低音的开口键。

2) 双簧管的音域、音区及其力度

双簧管的音域有两个半八度。整个音域可分为低音区、中音区、高音区(见图 2-7)。各音区的力度变化有所不同。

图 2-7 双簧管音域

小字三组 d 以上的音较刺耳，而且难以演奏，应慎用。

3) 双簧管的一般用法

用法之一：演奏旋律。

双簧管能够奏出如歌般的旋律，在描绘田园风格的音乐里，双簧管是最常见的乐器。

双簧管的低音区带有较重的鼻音，音响丰满而有个性，音色显得有些粗犷。在普罗科菲耶夫的《彼德与狼》中，双簧管在低音区演奏了一段描绘一只肥鸭子走路时摇摇摆摆形象的曲调(见图 2-8)。

双簧管的中音区音色非常甜美，可奏出不同强弱的音响，擅长描绘田园、黎明、牧歌等景色，也能表达柔美、轻快、活泼、激动等多样化的感情。

双簧管的高音区音色明朗，音响有些纤细。

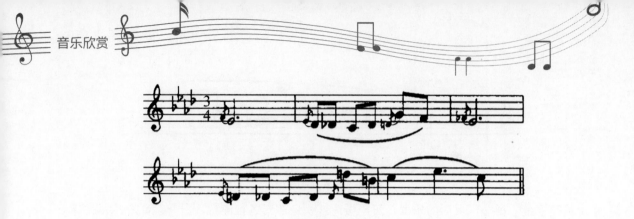

图 2-8 低音区

用法之二：构成和声。

双簧管常与其他木管乐器构成和弦。如在鲍罗丁的《在中亚细亚草原上》中，当单簧管奏出第一主题时，双簧管与长笛以极弱的音量吹奏出大三和弦，小提琴在高八度上重复它，构成了空旷、宁静的背景。

双簧管也能演奏各种琶音，可与其他木管乐器演奏出各种各样的和声音型。

在演奏法方面，双簧管最适合于演奏连音，也可以演奏断音，但速度不可太快。双簧管不擅长演奏颤音，如无特别需要，最好不用。应该注意，吹奏双簧管很费气力。因此，在编配总谱时，应考虑给双簧管演奏者一定的休息时间。

4. 大管

大管源自古代西方的低音吹管乐器，这种吹管乐器属于芦笛类，管身长大，约八英尺。1540 年前后，意大利人阿夫拉尼奥(Alfranio)将这种乐器折叠成并列相连的两段，这便成了现代大管的形状。由于其外形像一捆木柴，所以，意大利人称之为 Fagotto(意为"一捆")，大管的名称就来源于此。后来，大管又经过德国乐器制造师齐克蒙特·施尼采尔(Schintzer S.)以及后人对其管身、机械装置及簧哨的再改造，使之日臻完善，表现力更丰富。

1) 大管的构造

大管的外形呈圆锥形。管身由 S 管、高音短节、底节、低音长节和喇叭口 5 个部分组成。S 管是一根细长的呈 S 状的金属管子，管子的上端装有簧片。气流通过时簧片开始振动而引起空气柱的振动。高音短节、底节、低音长节是大管的主体，各节都有若干个音键。喇叭口具有传播声音的作用。

大管是一种体积较大的乐器，吹奏时需要绳带挂在脖子上，以便双手能自由灵便地按键。

2) 大管的音域、音区及其力度

大管的音域较宽，约有三个多八度。在这一音域内，可分为三个音区，各音区之间在力度上略有差别(见图 2-9)。

音域中较低的音写在低音谱表中，较高的音写在次中音谱表中。

大管的低音区颇具簧片乐器的特色，充实有力；中音区有些柔弱，缺乏个性；而高音区具有优美的音色，极富表现力。

图 2-9 中最高音降 B 是普通演奏者有把握吹奏的最高音。虽然还可以吹出更高的几个音，但发音紧张、刺耳，一般很少用。

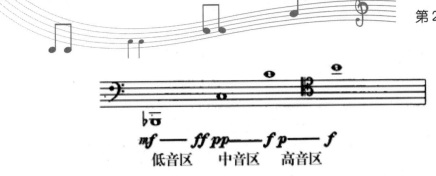

图 2-9 大管音域

3) 大管的一般用法

用法之一：演奏低音。

大管一般作为低音乐器使用，以其厚实的低音来支撑木管组。它既能演奏活泼跳跃的低音，也能演奏悠长持续的低音。

用法之二：演奏旋律。

正是由于大管有着不可替代的音色，许多作曲家用它来演奏旋律。如格里格《培尔·金特》中的第三段"在山魔的宫中"，大管与大提琴、低音大提琴交替演奏的主题，表现出阴森恐怖的气氛。

用法之三：构成和声。

大管能与许多乐器相融合。比如，它与单簧管能演奏出很美妙的和声。若与圆号一起演奏，其效果仿佛是几支圆号在吹奏。大管与双簧管也很协调，可以一同充当伴奏的角色。

在演奏法方面，大管能轻松演奏各种音程的断音及连音，而颤音和震音的运用多在中音区，两端音区则很少使用。

5. 萨克斯管

萨克斯是由比利时人阿道夫·萨克斯于 1846 年发明的，故名萨克斯管。

1) 萨克斯管的构造

萨克斯管的管身类似于单簧管，但喇叭口和吹口各弯向两边，使整个管形呈"S"形。在吹口中装有单簧片，管身装有若干开口或闭口的音孔。由于萨克斯管是通过簧片发音，而管身又是由铜制作，其音色既有长笛般的柔和，又有金属质的粗厉。因此，它是一种介乎木管乐器和铜管乐器之间的中性乐器。

2) 萨克斯的种类

萨克斯家族中有 8 个成员，它们都是移调乐器，分为降 E 调和降 B 调两种。有降 E 调最高音、中音、上低音、倍低音萨克斯管和降 B 调高音、次中音、低音、次倍低音萨克斯管。就今天实际使用而言，这类乐器只有四种，即降 B 调高音萨克斯管、降 E 调中音萨克斯管、降 B 调次中音萨克斯管和降 E 调上低音萨克斯管。在这四种萨克斯管中，又以降 E 调中音萨克斯管和降 B 调次中音萨克斯管两种最常用。

降 E 调中音萨克斯管，用高音谱表记谱，记谱比实际音高大六度(见图 2-10)。

降 B 调次中音萨克斯管，用高音谱表记谱，记谱比实际音高大九度(见图 2-11)。

萨克斯管多用于电声乐队。在演奏音域接近于男中音和男低音时，颇有人声音色的美感。因此，萨克斯管常用于中、低音区演奏抒情式的旋律。而萨克斯管的高音区的音色不

够圆润，发音较为紧张，演奏的把握性略差。

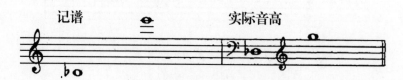

图 2-10　降 E 调中音萨克斯管记谱

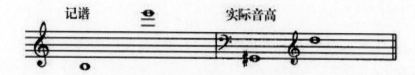

图 2-11　降 B 调次中音萨克斯管记谱

萨克斯管能够把握从 ppp 渐强到 fff 或从 fff 渐弱到 ppp 的演奏力度，能自如地演奏音阶、分解和弦及各种跳动的音程，甚至可以演奏小二度的滑音。由于萨克斯管具有这些演奏性能，因此，萨克斯管常常被用来演奏华彩乐句和华彩乐段。

在近现代音乐中，萨克斯管也被用于管弦乐队中，并取得了很好的效果。在拉威尔的管弦乐曲《波莱罗舞曲》中，作者成功地运用了降 B 调萨克斯管，使管弦乐的色彩更加绚丽(见图 2-12)。

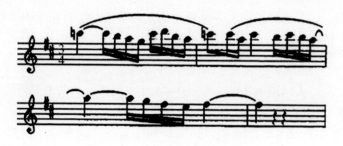

图 2-12　波莱罗舞曲片段

2.1.2　弓弦乐器

在管弦乐队中，弓弦乐器指小提琴、中提琴、大提琴和低音提琴。它们是一个很大的家族。中世纪时期，曾有大量形形色色的弓弦乐器，在早期还有三根弦的提琴，后来改为四根弦。提琴的形状大小不一，根据其音色可分为高音提琴、中音提琴、低音提琴。提琴族就是由此发展而来的。它最先用于重奏。17 世纪初，歌剧需要乐队，提琴乐器因其音色明亮、声音穿透力强而被采用。从此以后，它们在演奏技术上获得空前的发展，但在乐器结构和形状上基本保持原样，只是在琴桥形状和琴弦材料等细节上有所变化。在演奏姿势上，小提琴和中提琴是持于肩上，而大提琴和低音提琴则是立于地上。由于它们在制作材料、乐器结构上基本相同，所以它们是乐队中音色最纯净的乐器组，而且在演奏法上也有许多共性。

弓弦乐器以其表现力丰富而成为乐队中极为重要的乐器。

1. 小提琴

小提琴的发音优美柔韧、音域宽广、力度的变化幅度大，能在任何音区奏出任何强力度或弱力度的音。小提琴能胜任演奏各种风格和类型的旋律，同时，也能很好地衬托其他乐器。因此，在传统配器中，小提琴一向被视为乐队中最重要的乐器。

1) 小提琴的构造

小提琴由琴身、琴弦和琴弓三部分组成。

琴身由共鸣箱、指板、琴头、琴颈、音柱、腮托以及弦枕、弦轴、系弦板及琴马(琴桥)等部件组成。

小提琴有四根琴弦，多为金属制成，固定在琴身上，由一定的张力而产生音高。

琴弓由弓杆、弓毛、马尾库和松紧螺丝等部件组成。

2) 定弦、音域、音区

小提琴有四根弦，按纯五度关系定音，由低至高分别为 G 弦、D 弦、A 弦和 E 弦。G 弦的音色厚实深沉；D 弦和 A 弦的音色柔美；而 E 弦的音色明亮、清澈(见图 2-13)。

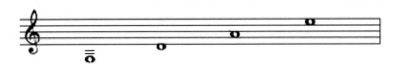

图 2-13　小提琴定音

小提琴的音域有三个半八度，即从小字组 g 到小字四组 c。在这个音域范围内，可划分为三个音区(见图 2-14)。

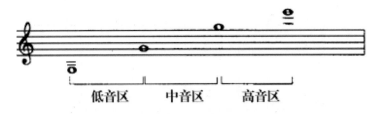

图 2-14　小提琴音域

低音区音色厚实、丰满，适合于演奏深沉、庄严的旋律；中音区音色柔美，适合于演奏如歌的旋律；而高音区则音色明亮，富有光泽。在高音区之上还可奏出若干个音，但发音干枯，音准不易掌握，要慎用。

3) 常见的演奏法

小提琴的演奏方式非常丰富，常见的有弓法、双音及和弦、拨奏、泛音等。

演奏法之一：弓法。

小提琴的弓法可分为三类，即分弓、连弓和断弓。

分弓，即一弓一音。就弓的运动方向而言，分弓可分为上弓和下弓；就弓的运动部位来看，又可分为弓尖、中弓和弓根；就其弓法而言，又有大分弓、中分弓和小分弓之分。

大分弓即用全弓来演奏一个音。当一个音的时值较短时，大分弓演奏起来就显得非常

强劲有力。如果大分弓演奏一个时值较长的音时,其音质就显得很柔和。

中分弓通常是运用弓子的中间部位来演奏的。其发音均匀,能控制任何强弱力度和快慢速度,对于演奏轻快活泼的旋律尤为自如。

小分弓用中弓与弓尖之间的部位来演奏。这个部位适合于演奏极其快速的乐句,但由于压力较小,不可能用强力度来演奏。

连弓,即一弓多音。这种弓法能获得圆润流畅的演奏效果。连弓在弱奏时,能一弓奏出许多个音;而在强奏时,则相对要少一些。一弓能奏出多少个音,要根据音乐速度以及总的时值长度来决定其可能性。因此,不可滥用连弓,以免无法演奏。

断弓,有多种形式,如跳弓、抛弓、顿弓等。

跳弓是利用弓子自身弹性而产生,具有轻巧快速的演奏效果。

抛弓是用弓子向弦上轻击一次,然后由弓子自身的弹力均匀快速地跳动演奏。演奏标记是在连线内每个音符上加一个圆点。

顿弓是用弓尖或上半弓奏出,每个音之间都有极短的停顿,是一种强劲有力的弓法。

此外,还有飞奏跳弓、撞弓等,不一一列举。

演奏法之二:双音及和弦。

琴弓能够同时在两根琴弦上拉奏,因此可以演奏双音。例如:大、小六度,大、小七度,大、小三度,三全音以及八度音程等都较容易演奏;而纯五度和大、小二度则相对困难些。

琴弓也能演奏和弦,用弓在一瞬间奏响三根或四根琴弦,从而获得和弦的音响效果,当然,和弦的所有音是不能同时保持的。

尽管在小提琴的任何把位上都能演奏和弦,但是,在高把位上演奏的和弦效果不佳,而在三把位以下演奏的和弦效果较好(见图2-15)。

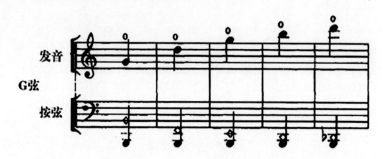

图2-15 演奏双音和弦

演奏法之三:拨弦。

拨弦是用手指拨动琴弦而奏出特殊音响的演奏方法。拨弦可以获得清脆、活泼的音响效果,其个性较为突出,而且能与任何一件乐器的音响相结合。

就其拨弦的音响而言,从最低音到小字三组的e之间的任何音都是有效果的,而高于它的拨弦音则显得发音紧张、干瘪,因而很少用。

拨弦时,既可以拨单音,也可以拨双音以及和弦,根据表现需要而用。在实际演奏中,当从拨弦改为弓奏时,应给予演奏者一定的时间间隙。

演奏法之四:泛音。

小提琴演奏的泛音可分为自然泛音和人工泛音。这种演奏方法可获得空泛悠远的音响

效果。

自然泛音：八度泛音、五度泛音、四度泛音、大三度泛音和小三度泛音。自然泛音是通过在空弦上浮触琴弦而获得的。例如：在 G 弦上，手指浮触八度音即可得到第二泛音；手指浮触四度音即可得到第三泛音等(见图 2-16)。

图 2-16 自然泛音

人工泛音：通常使用四度泛音，即以第一指实按基音，第四指浮触高纯四度音，其实际发音比基音高两个八度(见图 2-17)。

图 2-17 人工泛音

4) 小提琴的一般用法

用法之一：演奏旋律。

小提琴的音色同人声相近，因而特别适合于抒发人的内心情感。无论是演奏表达喜怒哀乐情绪的旋律，还是演奏描绘某个形象的旋律，小提琴都能很好地胜任。从某种程度上说，小提琴扮演着乐队中的主要角色。

小提琴协奏曲《梁山伯与祝英台》正是用小提琴述说了感情起伏跌宕的爱情悲剧故事。

图 2-18 所示的是该曲陈述的第一个主题。在竖琴清澈透明的和弦伴奏下，小提琴奏出了美丽纯朴的爱情主题。在这里，连弓的处理更有助于这一乐思的表达。

图 2-18 《梁山伯与祝英台》一

呈示部的副部主题欢快跳跃，表达了梁山伯和祝英台对爱情的喜悦之情(见图 2-19)。

图 2-19　《梁山伯与祝英台》二

在图 2-20 中，小提琴采用了强有力的和弦奏法，并交替着快速密集的上行音流，乐队在强拍上给予短促的和弦衬托，鲜明地表达了慷慨激昂的情感。

图 2-20　《梁山伯与祝英台》三

小提琴演奏旋律的方式可谓多种多样。如仅在某一根弦上演奏旋律、以拨弦演奏旋律，或是用各种各样的弓法演奏旋律，都可以获得理想的效果。

用法之二：构成和声。

小提琴也常常用于伴奏。它可以通过分声部来构成和弦，也可以同另一种弓弦乐器构成和弦，用这种音响来衬托其他乐器演奏的旋律。

此外，还可将小提琴用拨弦来为其他演奏主旋律的乐器作衬托等。

采用其他的演奏法也可以获得较佳的效果。例如，通过泛音来创造一种幽静朦胧的意境，用急速的音流来表现某种音响背景(如激流、风暴等)，也可以利用小提琴的滑音来模拟鸟鸣的音响，用抛弓奏出模拟马蹄声等。

2. 中提琴

中提琴比小提琴略大，与小提琴同宗同源，只是产生得稍晚些。自 17 世纪初以来，中提琴一直是管弦乐队的成员，但参加室内乐则是从 18 世纪海顿发展弦乐四重奏开始的。20 世纪以前，它主要作为一种填充音响的中音乐器来使用，只是偶尔用作独奏乐

器。如莫扎特《交响协奏曲》、柏辽兹《哈罗德在意大利》。在近现代,则有不少作曲家专为中提琴创作了大量音乐作品。

1) 定弦、音域、音区

中提琴主要采用中音谱表记谱,如果遇到音较高时,也用高音谱表记谱。

中提琴的定弦如图 2-21 所示。

中提琴的定弦比小提琴低纯五度。由于中提琴的琴身比小提琴大,琴弦也略粗一些,因此,它的发音比小提琴阴暗,还带有一点鼻音。

图 2-21 中提琴定弦

中提琴的总音域接近三个八度,可划分为低音区、中音区和高音区。低音区音色深沉,有些粗野。中音区发音丰满,音色带有鼻音。高音区柔和温暖,但发音较为紧张(见图 2-22)。

图 2-22 中提琴音域

2) 演奏法

中提琴与小提琴除了在定弦、音域、音色等方面有差异外,其演奏法基本一致。

3) 中提琴的一般用法

用法之一:构成和声。

中提琴演奏中音声部是该乐器最常用的一种方式。它与弦乐组其他乐器一起构成和声,也可单独与小提琴或大提琴构成和声。

在施特劳斯《蓝色多瑙河》圆舞曲中,中提琴与第二小提琴构成和声,起着节奏填充的作用(见图 2-23)。

图 2-23 《蓝色多瑙河》

用法之二：演奏旋律。

中提琴的音色虽然没有小提琴那样明朗、富有光泽，但它发音温暖柔和、音色含蓄且带有几分压抑，这些便是中提琴的音色个性。在柏辽兹的交响曲《哈罗德在意大利》中，首先由中提琴陈述了一个深沉而富于幻想的主题(见图 2-24)。

图 2-24 《哈罗德在意大利》

3. 大提琴

大提琴仿佛是放大了许多倍的小提琴，是弓弦乐器组中的低音乐器。在 17 世纪和 18 世纪初，大提琴有四弦的，也有五弦的。例如：巴赫为大提琴写的六首无伴奏组曲中的最后一首便是为五弦大提琴而写的。以后，五弦大提琴被淘汰，现在普遍使用四弦大提琴了。

在 17 世纪的大部分时间里，大提琴仅限于演奏乐队和室内乐的低音，直到 17 世纪末，才出现了大提琴独奏。而在 18 世纪，它的运用更广泛，常作为协奏曲、奏鸣曲和歌剧、清唱剧的助奏声部。

第一个制造大提琴的是意大利人安德列·阿玛蒂(Andrea Amati)。

1) 大提琴的定弦、音域和音区

大提琴采用纯五度定弦，正好比中提琴低八度(见图 2-25)。

图 2-25 大提琴定弦

大提琴 A 弦音色明朗，D 弦音色偏暗，较为柔和，G 弦音色厚而浓，C 弦发音比较沉重。

大提琴一般使用低音谱表记谱，在遇到较高的音时，也用中音谱表和高音谱表。大提琴的音域有三个多八度，可划分为低、中、高三个音区。低音区发音饱满、厚重、粗野，中音区柔和，高音区响亮、圆润、富有激情。在高音区之上还可奏出若干个音，但它们发音纤细，故用得较少(见图 2-26)。

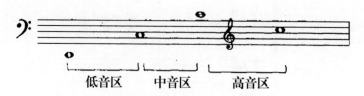

图 2-26 大提琴低音谱表记谱

2) 演奏技术

由于大提琴的琴弦较长，把位较宽，因而在演奏上与小提琴和中提琴有所不同。在各弦的八度内，两指按弦为半音关系。因此，大提琴演奏半音阶是很自然方便的。

同样，由于弦长和把位的关系，大提琴不能像小提琴和中提琴那样演奏急速的乐句，因为通过频繁地换把来完成它是困难的。

在乐队中，大提琴一般不演奏双音，这是由于其指法困难所致。但是，大提琴也能演奏双音，如含有空弦音的双音，另外，大六度、小六度、小七度和纯五度以及增四度、纯四度、大三度也是可以演奏的。需要注意的是，这种演奏方法一般用于大提琴独奏。而在乐队中，一般做分声部处理。

另外，大提琴演奏泛音的原理与小提琴一致，所有的自然泛音都可以奏出，而人工泛音仅用四度形式，至于弓法、拨弦以及演奏和弦都适合于大提琴。

3) 大提琴的一般用法

用法之一：演奏低音。

这是大提琴最常见的用法。大提琴的低音速度不宜太快，音值相对较长。尤其是在大提琴的低音区，因其发音低沉，如果速度太快，将会造成低声部发音不清，声部线条模糊的后果。

大提琴在低音区演奏低声部时，常常用低音提琴同度或低八度重复它，从而使低声部获得厚实的效果。而在清淡的音乐段落中，则无须做这种处理。

用大提琴在高音区演奏低音，将会获得明快、清晰的音响效果，声部线条也很清楚。这常常是由大提琴单独来演奏的，不必用低音提琴重复。

由于大提琴的琴弓比小提琴的琴弓短一些，因此，在弓尖部位也能较好地控制力度，因而可以用较长的低音，以获得静态的低音效果。

与此相反，大提琴演奏的节奏型低音也是极有效果的，因为节奏型内部音的长短组合有趣而富有活力。

大提琴也常采用拨弦低音，在强拍上拨弦低音，将获得节奏性低音的衬托效果。

用法之二：演奏旋律。

大提琴也可作为旋律乐器来使用，尤其是在 A 弦上奏出的旋律更具有迷人的效果，因此，有人称之为"表情之弦"，其音色相近于男高音或男中音。大提琴如果与中提琴同度或八度演奏，旋律就更显得丰满华丽。其他三根弦则更适合于演奏忧郁深沉的旋律。

圣-桑(Saint-Saëns)在他的管弦乐组曲《动物狂欢节》中，用大提琴表现了天鹅那高贵典雅的气质和优美的身姿(见图2-27)。

图 2-27　动物狂欢节

用法之三：构成和声。

大提琴可通过分声部来构成和声，但由于其音较低，一般以弱奏为好，其和声音响相对清晰一些。

4. 低音提琴

低音提琴是弓弦乐器组中体积最大的乐器，因此，它的发音最低。据说它是以古老的倍低音维奥尔为雏形而制成的，一般有四根琴弦，也曾有五根琴弦。它的共鸣非常大，是整个乐队音响的基础。

1) 定弦、音域、音区

低音提琴的定弦不同于其他弓弦乐器，它是按纯四度定弦，采用高八度记谱(即记谱音高比实际音高要高八度)。其定弦如图 2-28 所示。

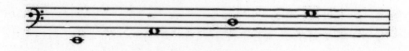

图 2-28　低音提琴定弦

低音提琴的音域和音区划分如图 2-29 所示。

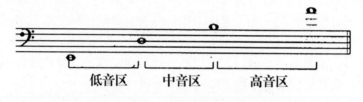

图 2-29　低音提琴音域

2) 低音提琴的一般用法

演奏低音是低音提琴的主要任务。在为它写低声部时，应考虑音乐的速度不宜太快，节奏不宜过密。这是由于低音提琴的琴弦较长，频繁地换把难以胜任。低音提琴一般不演奏双音和和弦，也不宜长时间地演奏震音，这会使手指受震过多而产生疲劳。低音提琴常使用拨弦来奏低音，效果很好。

低音提琴偶尔也演奏旋律。如圣-桑在管弦乐组曲《动物狂欢节》中用低音提琴来表现大象的形象(见图 2-30)。

图 2-30　《动物狂欢节》低音提琴

2.1.3　铜管乐器

铜管乐器通常指圆号、小号和长号等乐器。这些乐器均由金属材料制作而成。每种铜管乐器上都有一个杯形或漏斗形号嘴，吹奏者的唇部震动号嘴传至管体而发声，泛音列的

各音都以加强唇部的紧张度而相继发出。

1. 圆号

远古时期，人们在狩猎、传递信号或举行宗教仪式时，常常要吹奏弯形的牛角。随着冶炼技术的产生和发展，人们用金属管模仿弯形牛角的形状制作了号，并将管子弯成圆形，这便成为现代圆号的前身——古圆号。由于这种号只能吹奏自然音列，人们又在其管身上装置了活塞，使之能够自如地演奏变音，这就是后来广泛使用的现代圆号。

1) 圆号的构造

圆号的外表呈圆形，是将长而细的管子弯曲而成的。号管的中段呈圆柱形，末端呈圆锥形，出口是一个大喇叭。在管身上装有三个、四个或五个活塞，用来调节和控制音高。

2) 圆号的音高记谱

圆号是移调乐器，以 F 调圆号最常用。它采用高音谱表和低音谱表来记谱。在高音谱表上，实际音高比记谱音高要低纯五度；在低音谱表上，实际音高则比记谱音高要高纯四度(见图 2-31)。

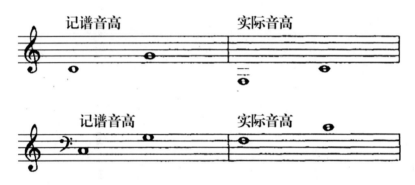

图 2-31　圆号

3) 圆号的音域、音区及其力度

圆号的音域宽有三个多八度，可分为低、中、高三个音区。在低音区和高音区不易奏出 pp 力度的音响，而在中音区则能轻易地奏出从 ppp 至 fff 力度的音响(见图 2-32)。

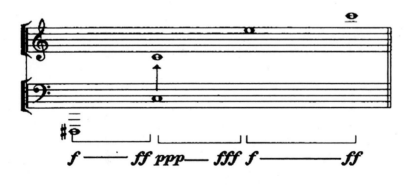

图 2-32　圆号音域

4) 圆号的一般使用方法

圆号的音色具有圆润柔和、富有诗意、热情奔放的特点，也具有轰鸣响亮、灰暗冷漠

的特点。它能够模仿远处的号角、山谷的回音,描绘森林、黎明、夜色、风暴等自然景色,也能渲染热烈辉煌、庄严肃穆的气氛,塑造多种形象。由此可见,圆号的表现力是非常丰富的。

用法之一:演奏旋律。

圆号能胜任演奏多种不同风格的旋律,尤其在演奏抒情旋律和歌唱旋律时,更能显示其独特的魅力。

在施特劳斯的《蓝色多瑙河》中,圆号在中、高音区用很弱的力度奏出了一个迷人的主题,它使人联想到初升的太阳照耀在河面上,波光粼粼,树影摇曳,仿佛多瑙河在黎明中苏醒。

在柴可夫斯基的芭蕾舞剧《天鹅湖》组曲中,在长号、低音长号、大号的重音衬托下,四支圆号在中音区齐奏如图 2-33 所示的旋律,塑造的形象是严峻的。

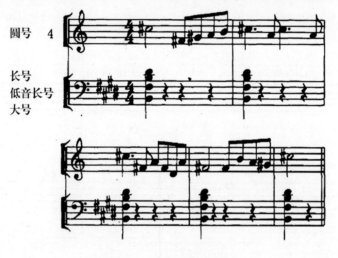

图 2-33 四只圆号旋律

用法之二:构成和声。

在乐队中,三支或四支圆号能构成丰满、和谐的和声。除此之外,圆号还可与其他铜管乐器及木管乐器构成和声,从而获得丰满的和声音响。

用法之三:演奏低音。

圆号低音区的音色较为柔和,还略有些暗淡和低沉。因此,圆号常常在这个音区演奏或加强低音。

2. 小号

古代军队在作战时常常使用小号,以激励将士们的斗志。最初的小号是直管喇叭,即由一根直管及其两端的吹口、喇叭口组成。15 世纪,小号的形状近似于椭圆形卷曲状,即自然小号。1780 年,德国乐器制造师约翰·安德列亚·斯坦因(John Andrea Stein)和约盖在这种小号上装置了一根插管。这样,手头有两三支小号,每支采用不同的插管就可以吹奏所有的音调了。此后,小号还经历了装置木管乐器式的指键试验。直到 19 世纪初,活塞小号诞生了,它优于以往的任何小号,能够吹奏完整的半音列并能自由地转调,因而沿用至今。

1) 小号的构造

小号的外表呈椭圆形状,由细而长的号管弯曲而成。号管的一端是号嘴,另一端是喇叭口,在弯曲的管身中间,装置有三个活塞。

2) 小号的音高记谱

在管弦乐队中,有多种调的小号。在我国,最常用的小号是降 B 调小号。

小号是铜管组中的高音乐器,用高音谱表记谱。降 B 调小号的发音比记谱音低大二度(见图 2-34)。

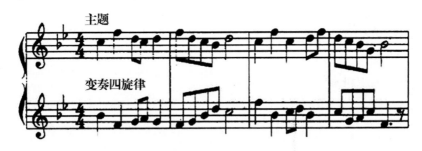

图 2-34　小号高音谱表

3) 小号的音域、音区及其力度

小号的音域约两个多八度,可划分为低、中、高三个音区。虽然在高音区之上还可吹出几个音,但发音非常勉强,故很少用。小号的力度随音区而定:低音区发音软弱,强奏困难;中音区的力度变化幅度最大,能演奏 ppp 至 fff 力度的音响;高音区具有嘹亮饱满的效果(见图 2-35)。

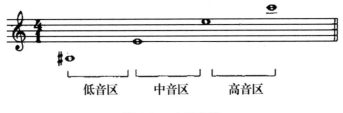

图 2-35　小号音域

4) 小号的一般使用方法

小号的发音颇有阳刚之气,善于演奏节奏鲜明、色调明朗和富有号召性的旋律,能描绘辉煌壮丽或凯旋行进的场景,也能塑造粗暴、恐怖、险恶的音乐形象。

用法之一:演奏旋律。

小号属于旋律性乐器,常常演奏具有英雄性格或号召性的旋律。例如在芭蕾舞剧《红色娘子军》第二场"女战士刀舞"中,小号奏出了一段具有号召性的音乐,表现了一往无前的英雄气概(见图 2-36)。

小号也常常模仿号角声,表现特定的环境生活。如柴可夫斯基的《意大利随想曲》的开始,用两只小号强有力地齐奏,气势非常宏大。

小号也能奏出抒情优美的旋律。如柴可夫斯基的芭蕾舞剧《天鹅湖》中的"那不勒斯舞"。

图 2-36　女战士刀舞

对于演奏技巧较难的旋律，小号也能胜任。如在中音区的快速单吐、双吐、三吐，快速的琶音、音阶等经过句。

有时，为了获得特殊的效果，在小号的喇叭口塞入弱音器，发出的声音仿佛是从远方传来的。

用法之二：构成和声。

在小型乐队中，小号也可与其他铜管乐器构成和声，以获得丰满的音响效果。

必须注意，小号是一件耗费气力的乐器，不可从头至尾地使用它，快奏的片段也不要写得过长。

3. 长号

长号是 15 世纪在一种自然小号上装上伸缩管发展而成的。它的喇叭口和管身略大于现代长号，而其他部分与现代长号基本一样。500 年来，长号没有大的改变。由此可见，长号是最早的半音铜管乐器。

长号不像圆号、小号那样应用活塞来获得各种不同的音高。它有一个活动的拉管，演奏者可以通过变换伸缩管的把位来改变振动空气柱的长度，以获得不同的音高。

1) 长号的构造

长号由四个部分构成，即基本管、伸缩管、喇叭和号嘴。基本管呈字母 H 的形状，较长一头的两个管口供滑动伸缩管用，较短一头的两个管口供插号嘴与连接喇叭口用。伸缩管呈字母 U 的形状，可以插入基本管中并来回滑动，以调节号管的长度，由此产生数个泛音列。伸缩管下端有放水键，用来放去吹奏时凝结下来的水。喇叭口起扩展声音的作用。号嘴呈杯形，比圆号、小号的号嘴略大。

2) 长号的音域、音区及其力度

长号采用原调记谱。长号伸缩管的移动有七个把位，每个把位都可以产生一个泛音列。

长号的音域如图 2-37 所示。

图 2-37　长号音域

根据泛音理论，长号还可以在上例的最低音下方及最高音上方奏出数个音，但发音不稳定。因此，为长号增加一个四度活塞，从而延长了长号的长度，使之可以奏出这些音。

这一音域可划分为三个音区。低音区的音色个性突出，不宜弱奏，可奏出 mf 以上的力度。中音区的力度幅度最大，可奏出任何强或弱的力度。高音区适合强奏。

3) 长号的一般使用

用法之一：演奏低音。长号是铜管乐器组的低音乐器，通常与其他低音乐器(如大管、大提琴和低音提琴演奏和声低音，起到音响的支撑作用。

用法之二：演奏旋律。长号的音响粗犷宏大、丰满结实，通常用来表现气魄宏大、力量强大或庄严的气氛。在演奏英勇气概、英雄凯旋般的旋律时，能显示出长号特有的音色和音量(见图 2-38)。

图 2-38 丁善德《长征交响曲》

用法之三：构成和声。长号与其他铜管乐器构成和声，可以获得丰满的音响效果。

用法之四：特殊处理。长号伸缩管的滑动，还可产生滑音的效果。在《北京喜讯到边寨》中就运用了长号的滑音演奏，模仿民间长喇叭的鸣响，增添了节日般的气氛。

2.1.4 打击乐器

打击乐器是用棰、手或板等击打共鸣体的表面而发声的乐器。这类乐器大致可分为有固定音高和无固定音高两类。无固定音高的打击乐器多半只是起节奏或丰富乐团的作用。打击乐器的普遍特点是音响不能持续，但是连续快速地重复敲击可以产生持续感。打击乐器的包容范围极广，下面仅介绍其中几种。

1. 定音鼓

定音鼓的外形似一个半球形体，其断面蒙上一张鼓皮。通过用包裹着软材料(如呢绒、海绵、棉花或橡皮)的鼓槌敲击鼓皮而使共鸣体振动发音。定音鼓属于有固定音高的打击乐器。改变音高是通过调节鼓皮的张力而获得的。鼓皮越紧，音越高；鼓皮越松，音越低。定音鼓有两种机械装置形式：一种是转轴式，另一种是杠杆式。前者是通过转轴转动来调节鼓皮的松紧；后者是用杠杆带动一系列锯齿来调节鼓皮的松紧。

定音鼓有三种类型：大型、中型和小型。鼓身越大，声音越低，音色越暗；鼓身越小，声音越高，音色越亮。

在小型乐队里，一般只使用两个定音鼓，将它们分别调为主音和属音。在乐谱前需标明 Muta CinG。如果在音乐演奏过程中遇到改调，必须给予一定的时间来调节鼓的音高，一般在以小三度内为好。如果音程距离较大，调音的耗时较长，音准也较难把握。改音时应标记 Muta CinD；GinA(即 C 改为 D；G 改为 A)。

如果有两个鼓，在演奏时可以单击，也可以交替滚击，还可以两鼓合击。

定音鼓的滚击通常能细微地表现音乐的增长和减弱，能自如地奏出 ppp<fff 或 fff>ppp，在高潮时使用是极为有效的。

定音鼓可以演奏任何长度和力度的持续音，如果与其他乐器组的低音乐器重复，将能形成一个声音非常结实的低声部。

定音鼓的发音比记谱音低八度。它可作为和声低音来使用，也可作为节奏型低音来使用。

2. 小军鼓

小军鼓又称小鼓，是无固定音高的打击乐器。

小军鼓的外形好像一个扁的圆桶。两个断面各蒙一面鼓皮，并在鼓皮面上绷着几条响弦，由木制的鼓槌敲击鼓皮，使鼓皮与响弦同时振动而产生很有特色的"沙沙声"，其音色清脆明朗。响弦也可以随时取掉，其声音会大不相同。

小军鼓能奏出各种复杂的节奏。其演奏方法有单击法、双击法、三击法和滚奏法。

小军鼓主要是作为音响色彩和节奏衬托使用的，常常用以加强和衬托雄壮的行进步伐、紧张气氛的烘托、疾风骤雨的描写以及戏剧性的处理。

小军鼓能奏出 ppp<fff 或 fff<ppp，对于推进高潮的出现和加强高潮的气势，是非常有用的。

3. 木琴

木琴是一种有固定音高的打击乐器。它是由多片长短不同的红木条按高低顺序平铺排列在琴架上组成的。它采用高音谱表记谱，可演奏任何半音。

木琴通常用两支木槌来演奏。它能自如地演奏各种音阶、频繁大跳的音程以及分解和弦。木琴能够演奏上行或下行的滑音。由于木琴的发音较为短促，因而在演奏延长音时，须用滚奏来完成。

木琴的音色清脆明亮，是一件色彩性乐器。在乐队中，它可以用于重复旋律声部，或做色彩性填充以及节奏性的处理。它的音响个性突出，有极强的穿透力，使用要适当，不可滥用。

4. 三角铁

三角铁原系土耳其军乐乐器，后传入欧洲，18 世纪为交响乐队采用。最早为 C.W.格鲁克(Christoph Willibald Gluck)和 W.A.莫扎特(Wolfgang Amadeus Mozart)所采用，常用于土耳其风格的乐曲。F.李斯特(Liszt, Ferenc)的《第一钢琴协奏曲》中，有多处以三角铁独奏方式的音响处理，被誉为"三角铁协奏曲"。格里格(Edvard Grieg)的《培尔·金特》中的"阿尼特拉舞曲"的开头，有三角铁与弦乐合奏的美妙片段。

以圆形钢棒弯曲成一角开口的等边三角形，悬于架上或手上，以钢棒敲击，发出尖锐而清亮的声音，近似铃声，穿透力强，弱击传声也较远。

5. 钢片琴

钢片琴由法国 A.米斯泰尔(Auguste Muster)发明。最初的发音用一系列的音叉，也称钢叉琴，1886 年正式命名为钢片琴。现代钢片琴的琴音条和共鸣管均用铝制作。匈牙利作曲家巴托克(Béla Bartók)的《为弦乐器、打击乐器和钢片琴所写的音乐》是钢片琴的典型

曲例。

钢片琴的外形如小型簧风琴，声源体为金属条板，以类似钢琴的击弦机击奏，有踏板制音器控制音响的长短，每一琴音条下方都附有共鸣管，放大音量，并使音色清晰纯净。其音域约四个八度。

6. 架子鼓

架子鼓又称爵士鼓。它是电声乐队中的主要打击乐器，在乐队中起着节奏支撑的作用。架子鼓是一种有五件打击乐器的组合乐器。

其一，大军鼓。

其二，小军鼓，鼓身比一般小军鼓长一些。

其三，通通鼓，由几个耳鼓和一个桶鼓组成。

其四，吊镲，是一面悬挂着的单面镲。

其五，立镲，由两面镲组成，一面是闭镲，另一面是开镲。

架子鼓尽管有多件乐器，但它是由一人来演奏的，这需要演奏者手脚并用。架子鼓的演奏方法较为复杂，每件乐器都有各自的作用。大军鼓由演奏者的右脚踩奏，是架子鼓节奏的基础。小军鼓既可用单手(一般用左手)握槌演奏，也可用双手演奏，还可用鼓槌敲击鼓边而产生新的音色。因此，小军鼓具有强化节奏和变化节奏的作用。通通鼓在节奏稀疏时可用右手演奏，而在节奏密集时则可用双手演奏。它起着变化节奏和丰富音色的作用，常使用于乐段的连接部分以及推进高潮的出现。吊镲可单手(左手或右手)演奏，也可用双手演奏。在慢速度的音乐中，轻击镲面，可获得点缀性效果；而重击镲面，通常在对重音的强调以及烘托高潮时使用。立镲可由左脚奏出踩镲音，也可用右手握鼓槌敲击镲面发音。它一般用于节奏填充，具有丰富节奏的作用。

2.2 中 国 乐 器

我国的民族乐器源远流长，种类繁多、色彩丰富，具有很强的表现力。在很早以前，我国民间就有了丝竹乐队、吹打乐队。随着民族管弦乐创作的日益繁荣，乐队的编制形式更加丰富，其乐器大致可划分为吹、打、弹、拉四类。本节将介绍吹管乐器、弹拨乐器和拉弦乐器中最常见的几种乐器。

2.2.1 吹管乐器

1. 笛子

笛子是广泛流传于中国民间戏曲、曲艺和器乐的吹管乐器。

笛子大多用竹子制成，也称竹笛。因为笛子是横吹的，又称横笛。竹笛源远流长，至今已有 2000 多年的历史。它那丰富的表现力和演奏技巧以及浓郁的民族色彩，使之成为流传最广的民族乐器。

竹笛的构造比较简单，在一根首尾一般粗细的竹筒上开有吹孔和膜孔各一个、按指孔六个。

1) 笛子的音域、音区

笛子是八度超吹乐器，常用的有两种：发音较高的笛子为梆笛，多为 G 调，筒音为小字二组的 d；发音较低的笛子为曲笛，多为 D 调，筒音为小字一组的 a。笛子的记谱比实际音高低一个八度。由于笛子有不同长短形制，近代用不同的调名来称谓。以第三孔的音名作为调名，如第三孔所发的音是 D 音，就称之为 D 调笛。

笛子的音域如图 2-39 所示。

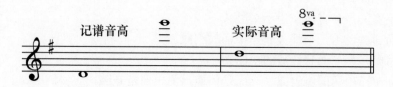

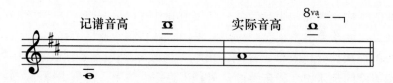

图 2-39 笛子音域

在这一音域范围内，可划分为三个音区：低音区较沉闷，宜于弱奏；中音区发音丰满，明亮甜美，力度变化幅度大；高音区清脆响亮、很有光泽，但极高音有刺耳感，该音区宜于强奏(见图 2-40)。

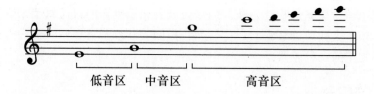

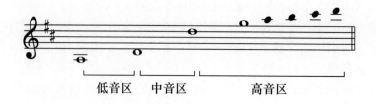

图 2-40 笛子音区

2) 笛子的演奏技巧

连奏：以连线"⌒"作标记，不换气吹奏连线内的音，效果连贯圆滑。

吐奏：分为单吐、双吐和三吐。单吐的速度不宜太快，一般不超过♩=130 连续的十六分音符。双吐只有在速度较快时才能取得好的效果。而三吐更适合于演奏急速的，并有规律的节奏型。其标记为"TK…………"(见图 2-41)。

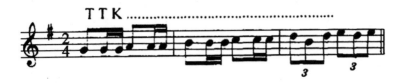

图 2-41　笛子吐奏

花舌：通过舌尖在口腔内快速颤动产生出一种碎音效果。它适合表现欢乐、热烈的情绪和场面。其标记为"☆…………"。

滑音：通过对气息的控制以及手指抹音的方式产生滑音。

历音：是一种快速连续级进的，类似于装饰音效果的演奏技巧。历音分为上历音和下历音。它适合于表现热烈欢腾的场面和活泼奔放的情感(见图 2-42)。

图 2-42　历音

颤音：有二度、三度、四度等几种颤音(见图 2-43)。

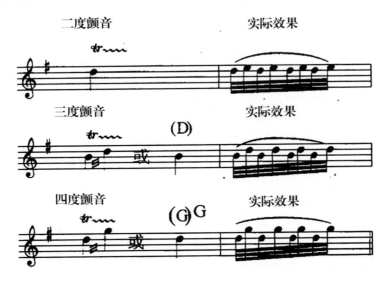

图 2-43　颤音

笛子没有半音装置，因此转调比较困难。不过，虽然所使用的转调一般在属调和下属

调范围内,但是通过控制气息和按半音孔的方法,也可转至上方或下方大二度调。

3) 笛子的一般使用方法

笛子的声音清脆明亮,音量较大,穿透力强。其丰富的演奏技巧和表现力,使之成为民族乐队中重要的吹管乐器。

在乐队中,笛子一般用于演奏主旋律声部。笛子可演奏各种不同风格和情绪的旋律,它既可以在其他乐器的伴奏下作为独奏乐器来使用,也可以与其他乐器共同演奏主旋律。笛子常演奏间奏或经过句,起着音色对比的作用。另外,它也可用来演奏对位声部。

在西洋管弦乐队中,若笛子作为色彩乐器来使用,则可获得独特的效果。

2. 笙

笙是我国古老的簧管乐器。早在甲骨文中就有对笙的记载。在古代,笙与竽为同一乐器,区别在于音位排列及簧片数目不同,36 簧为竽,13~19 簧为笙。宋代以后,竽逐渐消失,笙至今仍广泛用于民族管弦乐队。20 世纪 50 年代以后,对笙进行了不断的改革,已有 21、24、25、26 及加键笙、带共鸣笙等多种类型的笙出现。

1) 笙的构造

将铜制的簧片装在若干竹管下端,这些竹管插在一个木制或铜制的带有吹孔的笙斗上。吹时用指按着竹管下端所开的孔,即能使簧片与管中气柱发生共鸣而发音。演奏时除偶尔使用单音外,大多用双音、三音或四音配合成和音。

2) 笙的音域

在我国民族管弦乐队中,较常用的是经过改革的 17 簧笙,分高音笙和中音笙两种。中音笙比高音笙低八度,两种笙均用高音谱表记谱。其音域如图 2-44 所示。

图 2-44 笙的音域

3) 笙的演奏技巧

演奏双音:传统的双音奏法是在旋律音的上方或下方配置纯四度、纯五度或八度音。这种配置,旋律音比较突出。其标记是在谱上注"和"(见图 2-45)。

图 2-45 笙的演奏技巧

笙也可以在音列范围内演奏非传统的双音。

演奏和弦：笙能够演奏三和弦、七和弦以及较复杂的和弦，使发音更丰满。为了使和弦各音之间的音量平衡，在写谱时，一般应采用密集排列方式。

演奏复调：笙可以演奏节奏不太复杂、速度不太快的二声部复调(见图2-46)。

图 2-46　演奏复调

演奏多声部是笙的主要特点。此外，笙还可以演奏各种吐音、历音、颤音、滑音、花舌音等，但不及笛子灵活。

笙是一件耗费气力的乐器，在强奏时更是如此，因此，不要为笙写时值太长的音或很长的连线。在不换气的情况下，笙很难演奏出渐强的效果，但却能自如地演奏渐弱的效果，尤其是由特强到忽弱的效果更佳。

4) 笙的一般使用方法

笙发音丰满，其高音透明清脆、富有光泽，中、低音甜美。它混合了管、簧的音色，因而能与其他吹管乐器融合在一起。在乐队中，它常常演奏和声，起着音响融合的作用。在高潮中，笙通过强奏和声，可使高潮更有力量。笙也是很有表现力的独奏乐器。在乐队的衬托下，它轻柔的演奏可产生朦胧含蓄的效果，而强奏则极具震撼力。

3. 唢呐

唢呐是一种历史悠久、流传广泛的乐器，在两晋时期的新疆克孜尔石窟壁画中已有了吹奏唢呐图。在古代，唢呐的使用非常广泛，它除了吹奏军乐外，还用于衙门鼓吹、戏曲、歌舞等伴奏。在民间，每逢喜庆节日，吹打和锣鼓乐队中都离不开唢呐。

1) 唢呐的构造

唢呐由哨、芯子、气盘、杆、铜碗等部分组成。唢呐的杆上细下粗，呈锥形。杆上开有八个按音孔(正面七个，背面一个)。芯子是一条细小的铜管装在唢呐的杆上端，附有一圆形气盘。哨子为双簧片，插在芯子的顶端，多取材芦苇，也可用麦秆制作。唢呐杆下端承接一个喇叭形铜碗，具有美化和扩大音量的作用。

2) 唢呐的种类及其音域、音区

唢呐为八度超吹乐器。各地的唢呐形制不一，大体可分为高音唢呐、中音唢呐和低音唢呐。最常用的是 D 调高音唢呐。

其音域及其音区划分如图 2-47 所示。

唢呐的低音区发音厚实，略带沙沙声。中音区音色明亮、刚健，是较容易控制力度的音区。高音区响亮、紧张、尖锐，难以弱奏，更高的音会产生刺耳感，也不容易控制，一般不使用。

3) 唢呐的演奏技法

唢呐在某些演奏技法方面与笛子、笙有共性。例如，连奏、吐奏(单吐、双吐、三吐)、滑音、颤音、花舌等。唢呐可奏出类似箫声的音响。用嘴唇夹紧哨面，以较弱的力

度演奏，即可发出像箫一样的声音。这种演奏方法只适合在中音区使用。

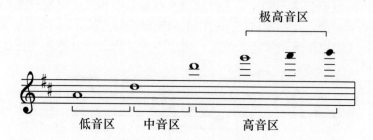

图 2-47 唢呐音域及音区

演奏标记：在谱面上标"箫音"，停止时用"箫音止"。

弹音：用舌尖弹打哨口，发出富有弹性的音响。其效果类似顿音。

唢呐转调不太方便，一般情况下，可转至属调和下属调。如果要转到远关系调，则常常需要换其他唢呐。

4) 唢呐的一般使用方法

唢呐音量宏大，音色高亢明亮，宜于表现欢快、热烈的情绪和场面。但它也能表达委婉哀怨的情感。在民族乐队中，唢呐经常作为领奏乐器来使用。在高潮中，它几乎是不可或缺的乐器。但必须注意，唢呐的高音区尖锐刺耳，较难与其他乐器音响融合。

2.2.2 弹拨乐器

1. 扬琴

扬琴源于西亚亚述、波斯古国，11 世纪传入欧洲，明代晚期传入中国，始称"洋琴"，至今已 300 余年，在我国广大地区广泛使用。

1) 扬琴的构造

扬琴的琴体为木制、梯形扁方共鸣箱。琴面设有弦马、琴弦、山口、滚珠、弦轴、挂弦钉、盖板等。演奏时用竹槌敲击琴弦，通过琴弦的振动使共鸣箱产生共鸣。

目前在乐队中较常用的是两条码十音柱扬琴、三条码变音扬琴和四条码变音扬琴。

2) 扬琴的音域、音区

扬琴用大谱表或高音谱表记谱。

两条码十音柱扬琴、三条码变音扬琴及四条码变音扬琴的音域、音区如图 2-48 所示。

扬琴的低音区发音饱满，有较长的余音，音色浑厚；中音区发音圆润，音色明亮；高音区发音清脆、音色嘹亮；极高音区发音紧张，有尖锐感，一般很少用。

3) 扬琴的演奏技法

单音：用两支竹槌先后交替击奏琴弦。

双音：两支竹槌同时击奏不同音高的琴弦，奏出各种音程的双音。

轮奏：两支竹槌快速交替击奏一根弦或两根弦，可获得延长的单音或双音。

琶音：两支竹槌快速地由低至高(或相反)奏出和弦各音。

复调：两支竹槌各奏一个声部。

顿音：当琴槌击奏琴弦后立即用手将该弦按住，从而获得顿音效果。

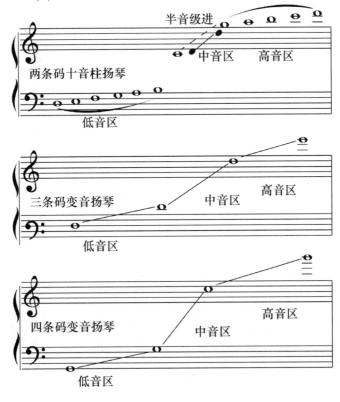

图 2-48 扬琴音域、音区

扬琴能自如地奏出各种音阶、各种大距离音程跳进以及分解和弦。此外，扬琴还可用竹尾来拨奏或刮奏琴弦，从而产生金属感的音色。扬琴也能通过手推和手按的方法揉弦或奏出滑音。扬琴对强弱有较好的控制力，尤其是对渐强音很有效果。

4) 扬琴的一般使用方法

扬琴一般可作独奏乐器使用。

在乐队中，扬琴也可作为主奏乐器来使用，它擅长演奏轻快活泼、抒情优美的旋律。

扬琴还常常作为伴奏乐器来使用。在伴奏中，较常见的形式有两种：其一，演奏分解和弦；其二，与其他弹拨乐器构成节奏和弦。

2. 琵琶

"琵琶"初名"批把"，源自琵琶演奏的两种手法，即右手向前弹出谓之"批"，向后弹进谓之"把"。在中国古代，凡是用这两种手法弹奏的乐器，一律称琵琶。琵琶经过历代演奏者的改进，至今形制已趋统一。

1) 琵琶的构造

琵琶的音箱呈半梨形，前面蒙桐木薄板为面板。琴颈朝后弯曲，张弦四根(钢丝合金弦或尼龙钢丝弦)。颈与面板上横有六相二十五品，相邻的相或品之间均为半音关系。

2) 琵琶的定弦、音域、音区

琵琶的四根弦由低至高分别称为缠弦、老弦、中弦和子弦。定音为 A、d、e、a(见图 2-49)。

图2-49 琵琶定弦

琵琶一般用大谱表记谱,也可根据需要用高音谱表或低音谱表记谱。其音域超过三个八度。琵琶的低音区粗犷低沉、余音较长;中音区明朗、柔美;高音区清脆、坚实;极高音区发音紧张(见图2-50)。

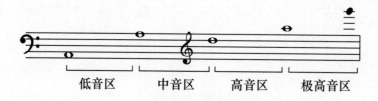

图2-50 琵琶音区

3) 琵琶的演奏技法

琵琶的演奏技法非常复杂,右手指法技巧有弹、挑、勾、抹、分、搪、扫、撇、划、拂、拍、提、摘等;左手指法技巧有吟、带起、打、推(或扳)覆、绞弦、伏等。使用这些技法可获得不同的发音效果。

琵琶可自如地演奏各种音阶、自由地转调。

琵琶除了可以演奏单音旋律外,还能演奏双音及和弦。在琵琶上较容易演奏的双音是同度,大、小二度双音以及纯四度、纯五度双音。在速度不太快时,可演奏大、小三度双音,大、小六度双音。而大、小七度双音较难演奏。琵琶只能演奏三音和弦和四音和弦(包括重复音),为了演奏方便,尽可能使用空弦音。在速度不太快时,可演奏各种原位大、小三和弦,大、小六和弦及大、小四六和弦的并列组合。用一个手指平按在四根弦上演奏下例和弦较为方便(见图2-51)。

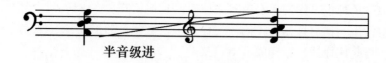

图2-51 半音级进

琵琶采用推(或扳)的演奏技巧可获得滑音效果。推(或扳)是通过手指将弦向右(或向左)拉,使弦的张力增加而造成音的逐渐升高,从而产生滑音效果。

琵琶也能演奏泛音,但多用自然泛音。

4) 琵琶的一般使用方法

琵琶如用作独奏乐器,可充分展示琵琶的各种演奏技巧。在乐队中,琵琶可作为主奏乐器来使用,它既能演奏慷慨激昂、威武雄壮的武曲,也能演奏优美抒情、雅致的文曲。由于琵琶的音量较小,因而其伴奏乐器的音量要进行适当的控制,以免盖过主奏乐器。

琵琶也常用作伴奏乐器。它可以与其他弹拨乐器构成各种样式的和声音型,如节奏和弦、长音和弦、分解和弦等。

3. 筝

筝又叫古筝,是我国古老的弹拨乐器,春秋战国时期,就已经流行于秦国,故又称秦筝。

1) 筝的构造

筝的音箱呈长方形,木质,面板横断面为弧形,音孔开在平直的底板中,弦张在面板上。历代所用的筝有十二弦、十三弦等多种,每弦一柱(码),用来调节弦长和固定音高。其弦为丝弦或铜弦。现代筝改用钢丝弦,并增加了弦数,有十九弦、二十一弦等多种。

2) 筝的定弦、音域、音区

筝按五声音阶顺序定弦。二十一弦筝最低弦多定为大字一组的 D。D 音可为宫音或为徵音。其音域宽广,有四个八度。低音区与高音区音色对比明显。低音区发音浓重,音色厚实,余音较长;高音区发音清脆,音色透亮,余音短,音量小;中音区发音圆润,音色明亮,音量控制幅度较大(见图 2-52)。

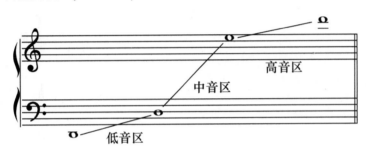

图 2-52 筝的音区

3) 筝的演奏技法

筝的演奏技法丰富多样,右手的演奏技巧有托、劈、挑、抹、剔等,左手的演奏技巧有揉、按、推、扫、勾、摇指、撮、刮等。这些技法可获得不同的发音效果。

筝除了能演奏单音旋律,还能演奏五声音阶内的任何双音和弦以及三音和弦或四音和弦。一般单手只奏三音和弦,而四音以上的和弦则由双手以琶音或分解和弦的方式演奏(见图 2-53)。

图 2-53 筝和弦

筝可以同时演奏两个声部的复调。由于筝的音量较小,因此这种演奏技巧多用于独奏。

筝也能演奏滑音。弹弦后,通过在发音弦的左侧重按,使弦的张力增加而造成音的逐渐升高,产生滑音效果。这种滑音一般只在上方小三度范围内。

筝也可演奏泛音，通常用八度自然泛音。

由于筝的定弦是固定音高的五声音阶，因此在演奏中一般不转调。

4) 筝的一般使用方法

筝多用于独奏或重奏，这可充分展示其丰富的演奏技法。在乐队中，常把它作为色彩乐器来使用，作为弹拨乐器组的一员，它常担任该乐器组中的一个声部。

4. 阮

阮，源于汉代(前 206—220 年)的琵琶，唐代武则天时期(690—705 年)称阮咸，宋代时称阮。

1) 阮的构造

现代阮在形制上有小阮、中阮、大阮和低阮四种。阮由琴头、琴杆、音箱组成，张弦四根，设二十四品，相邻的品之间均为半音。

2) 阮的定弦

在乐队中，较常用的有大阮和中阮两种。

大阮定弦为 C、G、d、a，中阮定弦为 G、d、a、e。它们一般采用低音谱表记谱，如果音调较高时，也可采用高音谱表记谱。

大阮、中阮的音区分别如图 2-54 所示。

音域、音区

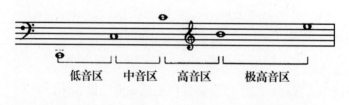

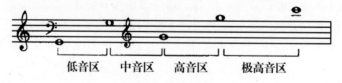

图 2-54 阮的音区

大阮音色圆润、雄厚，中阮音色恬静、醇厚。低音区浑厚、低沉；中音区响亮；高音区稍紧张；极高音区发音较干，慎用。

3) 阮的演奏技法

阮多用右手假指甲弹奏，也可使用拨子。通过历代演奏家的积累创造，其演奏技法也有几十种之多。如右手指法有弹、挑、勾、抹、扣、划、轮、拂、搨、分、摇、扫、摘、伏等；左手指法有打、带、滑、推、拉、吟、绞、绰、注等。最常用的右手指法有弹、挑、双弹、双挑和滚。左手多作按音。

阮能演奏双音，多为纯四度、纯五度，以及大、小三度和大、小六度。在连续演奏双音时，速度不可太快。

阮能演奏装饰音和滑音，能自如地演奏各种音阶和大跳的音程，并能转至任何音调。

4) 阮的一般使用方法

大阮是乐队中的低音乐器，因此，它多用来演奏乐队低音。中阮作为弹拨组的一员，常作和声填充乐器来使用，有时也同度或高八度重复大阮声部，以加强低音。

2.2.3 拉弦乐器

在唐代，我国北方奚族中有一种名叫奚琴的乐器，它有两根弦，用一竹片夹在两弦中摩擦而发音。宋代时又有了用马尾弓拉奏的马尾胡琴。当今的二胡、高胡、中胡、板胡、京胡等拉弦乐器多从胡琴发展而来。

1. 二胡

二胡又称南胡或胡琴。

二胡由琴筒、琴杆、琴轴、琴弦、千斤、弦马、琴弓构成。琴筒呈圆形或六角形、八角形，由竹或木头制成，前部蒙蟒皮或蛇皮，尾部置音窗，琴杆长，头弯曲，另一端插入琴筒。张弦两根，一般用金属弦。千斤置于琴弦中腰与琴杆之间，可以上下移动。琴弦的下腰在蟒皮中央用弦马架起。琴弓用竹子和马尾制成。弓毛置于两弦之间，摩擦使琴弦振动，进而通过弦马引起皮膜振动，使音箱产生共鸣。

1)　二胡的定弦、音域、音区

二胡普遍采用五度定弦，音域约三个八度。其低音区厚实饱满；中音区圆润柔美；高音区纤细，稍紧张；极高音区尖锐，只能弱奏(见图2-55)。

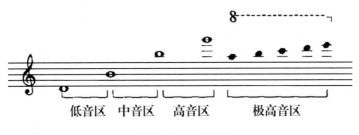

图2-55　二胡音区

2)　二胡的演奏技法

二胡只能演奏单音旋律，不可演奏双音及和弦，能演奏各种连音和断音，还能演奏跳音、震音、颤音及滑音。另外，二胡还可演奏拨弦(以空弦为佳，而按指拨弦效果较闷)，能自如地演奏各种音阶和跳进的音程，也能转至任何音调。

3)　二胡的一般使用方法

二胡音色柔和，颇似人声，其表现力丰富而又细腻，适合演奏抒情音调。在乐队中，它以演奏主旋律为主要任务。

当管乐器或弹拨乐器作主奏乐器时，二胡可作为伴奏乐器来使用。例如，与其他拉弦乐器作和声衬托，或填充主旋律的空档。

二胡能够逼真地模仿鸟鸣、马叫，因此，它也可以作为色彩乐器来使用。

2. 高胡、中胡

(1) 高胡，即广东音乐中的粤胡，在广东也称二胡，大约于20世纪20年代根据二胡

变化而成,现已成为民族乐队中的常用乐器。

高胡的琴筒比二胡小,在构造上与二胡大致相同。其所用的两根琴弦,外弦为钢丝弦,内弦用钢丝缠弦或丝弦。演奏时,常以两腿夹住琴筒,以减少沙音和控制音量。

高胡的定弦比二胡高五度(见图 2-56)。在乐队中所使用的音域约两个多八度。高胡没有明显的音区差别。

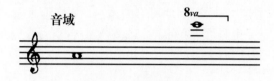

图 2-56　高胡定弦

在演奏技巧方面,高胡与二胡基本相同。

高胡的音色透明清亮。在乐队中,它一般演奏主旋律,尤其适合演奏抒情华丽、富有歌唱性的旋律,也适合演奏轻快活泼的旋律。

(2) 中胡。为了加强我国民乐队中的中音声部,在二胡的基础上创造了中音拉弦乐器——中胡。

中胡的琴筒较二胡大,在构造上与二胡大致相同。中胡的定弦比二胡低五度或低四度。音域约两个八度,无明显的音区差别(见图 2-57)。

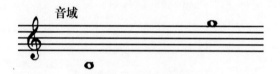

图 2-57　中胡音域

在演奏技巧方面,中胡与二胡基本相同。

中胡的发音丰满厚实,但音色缺乏特点,在乐队中,常演奏中音声部,有时也低八度重复二胡演奏的旋律,以增强旋律的厚度。

2.2.4　民族打击乐器

1. 鼓

约 3000 年前,我国就有鼓问世。历代人民在生产劳动或军事活动中创造了各式各样的鼓,并在艺术实践中加以发展。鼓在歌舞、戏曲等艺术活动中,是必不可少的乐器之一。至今流传的鼓,种类繁多,且各具特点。

1) 堂鼓

鼓框木制,两面蒙皮。演奏时,将鼓放在木架上,用木槌敲击。堂鼓鼓面较大,从鼓心到鼓边可发出不同的音高,音色各异。一般是鼓心的音较低沉,越向鼓边则音越高。击奏时,音量能从很弱至很强,力度变化很大,可敲击出各种复杂的节奏,对情绪及气氛的渲染有较大的作用,是现代民间器乐及戏剧音乐中常用的一种乐器。

2) 排鼓

排鼓是有音高的打击乐器,这种乐器是根据民间常用的中型堂鼓和腰鼓变化而成的。排鼓是由五到六个、由大到小、从低到高的鼓组成的一套鼓。鼓的两面都装有调音装置。鼓身固定在一个特定的铁架上。铁架是活动的,可升降。鼓身也可翻转,敲击两面,而鼓的两面大小一样,但内径大小不同,能发出不同的音高,因此,五个鼓共有十个高低不同的音。再加上每个鼓又可调出四度或五度间的音,可产生更多的音,因而可发出不同音色及不同轻重的音,获得丰富的音响效果。在乐队中,排鼓是一种色彩性的乐器。

3) 板鼓

板鼓的鼓框由坚厚的木料制成,一面蒙皮,所以又称单面鼓。演奏时,将鼓悬挂在系有绳子的竹制或木制的鼓架上,用两根鼓杆敲击。

板鼓有大小之分。大板鼓音低,小板鼓音高。敲击鼓心与敲击鼓边时,所发出的音高不同。在击法上,又有用点杆击和满杆击之分,从而发出不同的音响效果。鼓手可用双手交替敲击或同时敲击,也可用单手敲击。在戏剧中,板鼓常常起到指挥的作用。

2. 锣

1) 大锣

大锣的音色洪亮粗犷。其锣面较大,边穿小孔,系以绳,演奏时,常与别的打击乐器相互配合,但它起着最主要的作用。锣面各部分发音高低不同,中心发音较低,锣边发音较高。在锣心、锣边及二者之间,可击出音高、音色不同的三种音来。

2) 小锣

小锣的发音明亮清脆。其锣面较小,边缘低,中心稍凸起,锣身不系绳。演奏时,用左手指头支定锣的内缘,右手持一薄木片敲击。在戏剧中,常与表演动作的节奏相配合。它与其他打击乐器合奏,可击出各种花点。

3) 云锣

云锣由数个小锣组成。历代云锣的锣数不等,现代云锣的锣数更多一些,有的 29 个,有的 38 个,它们大小不一、厚薄不同,有固定的音高,按音的高低次序装在一个木架上,下端有柄,每一个小锣用三根绳子系住,空悬于木框之间,演奏时采用单槌或双槌敲击。

3. 碰铃

碰铃,铜制,一副两个,用绳穿连,互击发音,常用于器乐合奏及戏曲伴奏中,为节奏乐器。

4. 梆子

梆子,木制,为两根长短不等的硬木棒,长的为圆形,稍短的一块为长方形。演奏时,左手执方形木棒,右手执圆形木棒,敲击发音。其音色高亢、坚实,为梆子戏的主要伴奏乐器。

5. 木鱼

木鱼最初是佛教的法器,用以伴奏诵经,后来逐渐被用于民间器乐合奏。

木鱼,形制为团鱼状,中空,面有一条缝,如鱼张口,以利共鸣,用圆头小木槌敲击

发音。木鱼有大小之分，大者，发音低；小者，发音高。在音乐实践中，有的独用一个木鱼，有的用数个不同音高组合成的编组木鱼。

6. 钹

钹，铜制，圆形，中间有凸起部分，如水泡状，其中心穿孔，系以绸布条，每副两片，演奏时两片相击发音，发音浑厚，但余音有限。

思考与练习

1. 下列哪一项不属于西洋乐器？（　　）
 A. 木管乐器　　B. 弓弦乐器　　C. 拉弦乐器　　D. 打击乐器
2. 下列哪一项不属于中国乐器？（　　）
 A. 铜管乐器　　B. 吹管乐器　　C. 弹拨乐器　　D. 拉弦乐器
3. 下列哪一项不属于小提琴弓法？（　　）
 A. 分弓　　　　B. 长弓　　　　C. 连弓　　　　D. 断弓
4. 简述长笛的构造。
5. 简述打击乐器。
6. 列举民族打击乐器(6种)。

第 3 章
音乐织体与曲式

本章导读

　　一部作品，无论它是长达一个小时的交响曲，还是短至 1 分钟的小曲，都有结构形式。它可能只有一个段落，其中包含几个乐句，也可能由三个甚至更多的段落组成。无论怎样的形式，必须是在时间的铺展中、在听完全曲之后，我们才能知道它的全部结构是怎样的。本章主要来介绍两种音乐结构形式——织体和曲式。

3.1 织　　体

织体和音色是音乐表现中不可或缺的要素，它涉及音乐的组织形态以及乐器或人声的声音色彩问题。

3.1.1 织体的类别

织体是指多声部音乐纵向与横向的结合形态，它是配器中需要着重考虑的问题之一。音乐的织体主要分为两种，即主调音乐织体和复调音乐织体。主调音乐织体是主旋律与和声性伴的结合，复调音乐织体是主旋律与有一定独立意义的对比声部或模仿声部的结合。

1. 音型化伴奏声部

音型这个术语，泛指具有某种稳定的节奏样式及声部组合方式的短小动机，并通过反复而获得显著特性。音型化伴奏可以使音乐显得活跃而富有弹性，是组织主调音乐织体的重要手段。常见的音型写法有以下几种。

1) 旋律性音型

旋律性音型用较短小的旋律性短句并不断地反复组成，起烘托及装饰主旋律的作用。

如图 3-1 所示，双簧管的独奏旋律是湖南民歌《浏阳河》，中提琴声部是颇有韵味的旋律音型，每次反复都有微小的变化，对流畅、明快的旋律起到了良好的烘托作用。需要注意的是，旋律性音型的音调来源，应源于主旋律，是主旋律中富于特性的音调变奏与装饰。

2) 和声性音型

和声性音型由建立在各种节奏形态上的和弦分解进行，被分解开来的和弦音常常是开放排列的，目的是为主旋律声部创造一种富有弹性的"动态"背景。这种音型最适合弦乐器担任，因为弦乐器良好的柔韧性和丰富的音色变化，是其他乐器不可比拟的。

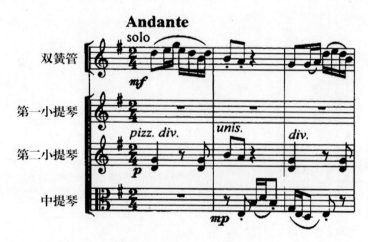

图 3-1　双簧乐曲《浏阳河》

图 3-1 双簧乐曲《浏阳河》(续)

如图 3-2 所示，主旋律由独奏小提琴担任，起衬托作用的和声性音型用大提琴演奏，其他声部是对音型在节奏上的支持。和声性音型在二声部编配中的应用非常广泛，写法也多种多样。它既可以作为背景，也可以用于特定情景的描写，如波涛汹涌的大海、广袤的原野等。

图 3-2 里姆斯基-科萨科夫的交响组曲《舍赫拉查达》

3) 节奏性音型

被强调或突出的既不是旋律短句，也不是和声效果，而是某种特定的节奏样式。当这一节奏性音型被多次反复时便形成了鲜明的特性。譬如圆舞曲中的三拍子节奏性音型就是明显的例子。节奏性音型的写法可谓千变万化，应用广泛，是伴奏编配最常用的手法之一。

2. 背景性衬托声部

主旋律加背景性衬托声部也属于主调音乐织体，但其写法与音型化伴奏有所不同。其目的是，使处在某种特定背景之中的主旋律鲜明地凸显出来。这种写法在描绘性音乐(如自然景色、森林、大海等)中表现得特别明显。在很多实例中，音乐主题的魅力正是寓于富有表现力的背景衬托之中的。

1) 持续长音衬托

持续长音衬托是位于主旋律上方或下方的和声性长音声部，这个声部可以分配给一个或多个乐器声部。鲍罗丁的管弦乐曲《在中亚细亚草原上》中引序部分就是这种写法(见图3-3)。

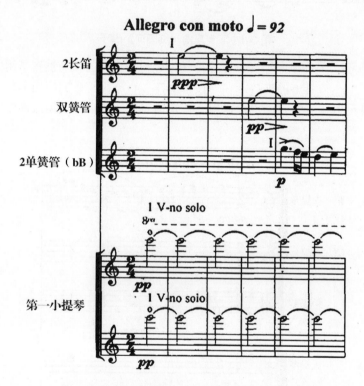

图3-3　鲍罗丁的管弦乐曲《在中亚细亚草原上》

这种写法常用于为乐队中某件独奏乐器的伴奏，尤其是自由节奏的旋律片段，在持续长音的衬托下，演奏者有充分的自由发挥的余地。长音声部由木管等乐器演奏，需要考虑演奏者换气的问题，可以采用乐器的重叠交接法，让演奏者轮换吹奏。相比之下，任何乐器都不像弦乐器那样毫无技术障碍，并且有丰富的音色变化(如震音、颤音、泛音加弱音器演奏，靠近指板演奏等)。例如大家熟悉的施特劳斯的名曲《蓝色多瑙河》的序奏，优美的旋律由独奏圆号担任，弦乐器用震音在宽广的音域内演奏持续长音，木管音色点缀其间，其手法之精练、音响之迷人，实为典范之作。

2) "动态"长音衬托

与上面讲的那种"静态"的长音持续不同，"动态"长音衬托一般是采用少量音的反复、回旋及震音等方式，形成节奏均匀的、快速运动的音流，衬托主旋律。这些流动的

音符听起来似乎融成了一个整体,因此形成具有持续音典型特征的一片长音的效果(见图 3-4)。

图 3-4　王义平的交响音诗《三峡素描》

3) 急速等值音衬托

在情绪热烈、节奏明快的音乐中,从主题的上方或下方配上一个快速流动的声部以衬托主题。这个声部常常采用等值节奏(如均匀的八分音符或十六分音符),造成一种极富动力的急驰效果。

图 3-5 所示是钢琴协奏曲《黄河》中的一个片段,小提琴声部是著名的"保卫黄河"主题,独奏钢琴在音色浓厚的低音区,用跌宕起伏的、连续的八分音符声部加以衬托,二者的有机结合,十分形象地刻画了抗日军民斗志昂扬的形象。

图 3-5　钢琴协奏曲《黄河》

4) 固定低音衬托

这是处在旋律下方的,以固定节奏和音高的模式不断反复的低音声部。这个模式可简可繁、可长可短。这种写法虽然没有长音衬托那么常见,但如果处理得当,也能收到令人满意的效果。图 3-6 中固定低音声部由中胡和大提琴演奏。

图 3-6 中胡和大提琴演奏乐曲

3. 呼应与模仿声部

主旋律及其呼应与模仿的写法属于复调音乐织体，所注重的是两个声部横向线条上的配合。它是一种以和声为基础，以对位为主要技法的创作。

呼应与模仿在写法上既有联系又有区别。呼应是在旋律进行中有句尾长音或节拍空隙的地方，用短小的乐句对主旋律作出回应。犹如两人之间的对话，你问我答，一唱一和。

图 3-7 是小提琴协奏曲《梁山伯与祝英台》第一主题的初次陈述。竖琴用琶音和弦作节奏上的支持，第一单簧管在独奏小提琴乐句间的长音停顿处加以呼应，它在音调和情绪上与主题保持一致，是音乐形象的补充与深化，这是典型的呼应写法。

图 3-7 何占豪、陈钢《梁山伯与祝英台》

模仿是音乐常见的技法,如合唱曲中的轮唱、器乐曲中的轮奏等。具体来说,模仿就是同一旋律在不同的声部先后出现。模仿的种类很多,有局部模仿和连续模仿(指长度)、严格的模仿和自由的模仿(指音高或节奏),还有诸如倒影、扩大、缩小等各种变体模仿。在小乐队编配中,常用而有效的模仿手法是局部模仿或连续模仿,严格的模仿或自由的模仿。其中,局部模仿比连续模仿更常用,自由的模仿比严格的模仿更常用。

3.1.2 音色的表现意义

音色是指乐器、人声的发音或发声在听觉中所产生的色彩感。它取决于乐器或人声的构造方式、发音方法、发音体的材质以及传播音的环境等。

在诸多音乐要素中,音色是触及人的感官最直接的要素。当人们欣赏音乐时,首先引起听觉反应和听觉辨别的便是音色。因此,了解音色是学习欣赏音乐中的重要环节。

音色可以分为人声音色和乐器音色两类。

人声音色包括多种类型。从性别上划分,有男声和女声。男声又可分为男高音、男中音、男低音;女声又可分为女高音(其中又细分为花腔、抒情、戏剧女高音等)、女中音、女低音等。在我国的戏曲中有老生、小生、花旦、老旦等角色,其音色各有不同。

一般而言,男高音的音色较为高亢明亮、富有光泽,男中音显得厚实有力,而男低音则低沉、浑厚。女声的发音比男声高一个八度,女高音的音色纤细明亮,花腔女高音显得灵巧,抒情女高音突出的是柔美音色,戏剧女高音声音浑厚洪亮,富有戏剧性,女中音的音色浑厚、圆润,女低音则显得厚实。

人声音色在发声方式上多种多样,如美声唱法、民族唱法、通俗唱法等,以及历史上曾有过的面罩唱法、低吟唱法等。首先不同的发声方法也会对音色产生不同的影响,如美声唱法(bel canto),其本身就兼有优美歌唱和美丽歌曲的含义。它不同于其他歌唱方法的特点之一是采用了喉头位置更低的发声方法,因而产生了一种明亮、丰满、松弛、圆润,又具有一种金属色彩、富于共鸣的音质。其次是它注意句法连贯,声音通透,是一种刚柔兼备、以柔为主的演唱风格。而中国的民族唱法在声音观念上要求甜、脆、圆、亮、水,在发声方法上要求气息、声带和共鸣灵活变化,协调配合,用嗓合理,持久耐用;在声音效果上要求音域宽广,穿透力强;在声音与其他歌唱手段的关系上,则是先出情而后发声,以情带声,以声传情,声情并茂,声随字发,声随腔行。由此可见,不同的发声方法会产生不同的音色效果。

声乐音色较之乐器音色更富有艺术感染力。古人云:"丝不如竹,竹不如肉……"这是由于音色是由人的肌体直接发出,具有更多的表情自由,更富有个性,能承载博大的天地之情以及各种细腻感情,因而更能引发人们的听觉共鸣。

器乐音色主要可分为弓弦乐器音色和吹奏乐器音色,它们是通过其他物质间接地发声,其感染力也因为掌握乐器的人的能力和演奏艺术的高低而有所差异。

下面通过介绍英国作曲家布里顿的管弦乐作品《青少年管弦乐队指南》,来认识管弦乐队中各个不同音色的乐器及其表现意义。

这首作品原是布里顿受英国教育部委托为科教纪录片《管弦乐队的乐器》而谱写的音乐。该片通过深入浅出的介绍、形象生动的比喻,不仅使广大青少年受益匪浅,而且让有一定音乐知识的听众也颇得教益。因此,该片的音乐从此走入舞台,成为音乐厅常演不衰

的经典乐曲。

乐曲开始，依次在整个乐队、木管乐器组、铜管乐器组、弦乐组、打击乐器组演奏了活泼、轻快的呈示部主题。接着是主题的十三段变奏，每段变奏都由一种乐器来演奏，乐器演奏前各配有一段解说词，用来介绍乐器的音色特点以及一般功能。

第一变奏解说词："现在让我们听一听每一种乐器演奏各自的一段变奏。木管乐器组音区最高的是声音明亮而甜美的长笛，还有它尖声尖气的小兄弟——短笛。"如图 3-8 所示。

图 3-8 《青少年管弦乐队指南》谱一

在这个变奏中，长笛和短笛充分展现了清脆明亮的音色和灵巧的特性。

第二变奏解说词："双簧管的音质温和而哀怨，但在作曲家需要时，它也能表现足够的力量。"

以下音乐凄楚动人，更符合双簧管所特有的音色情调(见图 3-9)。

图 3-9 《青少年管弦乐队指南》谱二

第三变奏解说词："单簧管非常灵活，它的声音美丽、平顺而圆润。"单簧管的这段变奏灵活跳跃而又圆润。

第四变奏解说词："大管在木管乐器组中体积最大，声音也最低沉。"

以下音乐略有进行曲风格的变奏，将大管灵巧的发音和雄浑的音色充分展现(见图 3-10)。

图 3-10 《青少年管弦乐队指南》谱三

第五变奏解说词："弦乐器家族中的最高声部是小提琴，它们分为第一和第二两组演奏。"

以下是一段富有激情的音乐，展示出小提琴绚丽多彩的音色(见图 3-11)。

图 3-11 《青少年管弦乐队指南》谱四

第六变奏解说词:"中提琴比小提琴稍大,音响也稍低。"
该变奏温柔而略带感伤,揭示了中提琴饱满而沉浑的音色特点(见图3-12)。

图 3-12　《青少年管弦乐队指南》谱五

第七变奏解说词:"大提琴以丰满而热情的音色歌唱,请听这优美的歌声。"如图 3-13 所示。

图 3-13　《青少年管弦乐队指南》谱六

第八变奏解说词:"低音提琴是弦乐器家族中的老祖父,它的声音沉重,嘟嘟囔囔的。"如图3-14 所示。

图 3-14　《青少年管弦乐队指南》谱七

第九变奏解说词:"竖琴有四十七根弦,还有七个踏板用以变换弦的音高。"
第十变奏解说词:"铜管乐器家族从圆号开始。这些乐器是铜管盘成圆形制成的。"
竖琴奏出波光粼粼的音乐,圆号吹出回音般的音响,犹如远山的呼唤(见图3-15)。

图 3-15　《青少年管弦乐队指南》谱八

第十一变奏解说词:"我希望你们都熟悉小号的声音。"下面这段音乐让我们感到了由饱满的音色展现出的力量(见图3-16)。

图 3-16　《青少年管弦乐队指南》谱九

第十二变奏解说词:"长号的声音沉重、洪亮,大号更加沉重。"如图 3-17 所示。

图 3-17 《青少年管弦乐队指南》谱十

第十三变奏解说词:"打击乐器种类繁多,我们不可能一一介绍,这里介绍一些最常用的打击乐器。首先是定音鼓、大鼓和钹,鼓和三角铁,小鼓和木鱼,木琴,响板和锣,在这些乐器合起来演奏之前,请先听一听响鞭。"

通过以上介绍布里顿管弦乐曲《青少年管弦乐队指南》,我们可大致了解音色的表现意义。

音色的巨大表情作用还在于它的民族色彩。各民族乐器所特有的音色展现并代表了其鲜明的民俗风情,它直接关系音乐作品形象的塑造和表现的内容。

3.1.3 常见的音色组合方式

在旋律编配中由于不同乐器结合而形成的音色属性,一般用三个概念来区分,即单一音色、复合音色、混合音色。

相同乐器结合产生单一音色,譬如一组小提琴的齐奏就属于单一音色。另外,纯音色即一件乐器的独奏音色,也属于单一音色的范畴。

同一乐器组(如西洋管弦乐队中的弓弦乐器组,我国民族乐队中的弹拨乐器组等)中不同乐器的结合,产生复合音色,例如长笛与双簧管的结合等。

不同乐器组中的各种乐器结合,产生混合音色。例如小提琴加双簧管、大管加圆号,以及乐队全奏等,都属于混合音色。

三种不同性质的音色组合,看起来简单,但要熟练掌握它们各自的表现功能,熟悉不同的音色组合,善于对不同的旋律选用恰当的音色,却不是一件容易的事情。

1. 单一音色的同度、八度结合

同度结合就是指旋律在同一音高水平上的齐奏。八度结合就是指旋律距离八度音程的齐奏,相距两个、三个,甚至四个八度的齐奏,也属于八度结合。

单一音色多用同度和一个八度的结合,两个或两个以上的结合是极其罕见的,这不仅因为乐器音域的限制,而且主要是这样的结合多半没有好的效果。即便是一个八度的单一音色结合,在某种情况下也可能是不合适的(见图 3-18)。

这句旋律若用两支双簧管或者两支单簧管作八度结合,其中一件乐器处在合适的音区,而另一件乐器要么太高,要么太低。譬如,第二单簧管在下方八度重叠,其低音区浓重的"鼻音"音色,与处在中音区的第一单簧管柔和而略显暗淡的音色是不协调的。相反,这句旋律若在小提琴作上方八度结合,则会有非常好的效果。这些差异都是由于不同

的乐器性能所决定的。

图 3-18 单一音色的同度、八度结合

一般来说，单一音色的同度结合与八度结合能突出乐器固有的音色特性，且具有高度的融合性。同度结合可加强音量音色的浓度，八度结合能提高音色的亮度，但存在明显差异。不同音区也会带来力度、音色等其他方面的差异。

无论是同度结合还是八度结合，都会或多或少地限制演奏表情的发挥。因此，表情细腻、曲调婉转而多变的旋律，最好用"纯音色"陈述，让演奏者有更大自由发挥的余地。

2. 复合音色的同度、八度结合

同度结合一般具有较好的融合性，但有些结合存在音色上谁占优势的问题。

例如：长笛＋单簧管：在低音区，长笛占优势；在高音区，单簧管占优势，音色柔和，略显暗淡。双簧管＋单簧管：在低音区，双簧管音色占优势；在高音区，单簧管明朗的音色占优势，二者同度结合有丰满的共鸣，音质硬朗。小提琴＋中提琴：小提琴占优势，富有共鸣。中提琴＋大提琴：大提琴占优势，音色饱满、有力。

更多乐器的同度结合必然受到音区的限制。例如，小提琴、中提琴和大提琴的同度结合，除非当旋律处在男高音音区时才有可能。这样的结合如果处理得当，将会产生令人惊喜的效果。如图 3-19 所示，旋律处在一个八度的音域内，用弦乐组四个乐器声部的同度重叠，产生了富有韧性、缜密的音响效果。

图 3-19 何占豪、陈钢《梁山伯与祝英台》

复合音色的八度结合比同度结合更常用，形式更多样，在大量作品中，从一个八度到两个、三个，甚至四个八度的结合均可见到。一般情况下，上八度重叠是为了加强音响的明亮度，下八度重叠是为了支持和巩固处在高音区的乐器声部，以免显得音响单薄。这两种结合方式都适合表现明亮而宽广的旋律。

较多乐器声部的八度重叠将产生厚重而浓烈的音响，各乐器的音色个性会随之消失而趋于一种中性音色，在主题的发展性段落常常采用多八度重叠。

3. 混合音色的同度、八度结合

单一音色与复合音色的结合，都只限于相同乐器或同组乐器内，而混合音色结合的可能性则大大拓宽了。不同乐器组中的任何乐器均可是同度结合或八度结合，也可以是同度结合与八度结合并存的结合。图 3-20 所示便是民族乐队中所有的四个乐器组中部分乐器在三个八度内的结合，其中，曲笛与横箫的记谱音高比实际发音高一个八度，木琴的记谱音高比实际发音低一个八度，钟琴的记谱音高比实际发音低两个八度。

图 3-20　何训田民族管弦乐《达勃河随想曲》

无论哪种结合都要注意音响的融合性，以及哪种乐器音色占优势的问题。缺乏经验的初学者动手配器，常常会碰到实际效果与自己初衷不一致，甚至相悖的情况。要想避免这样或那样的意外，除了要深入了解乐器的性能之外，前人的经验总是能为我们提供各方面可靠的指导。

3.2　曲　式

了解有关曲式的一般知识，是正确分析和欣赏音乐作品所必需的条件之一。曲式简单来说就是按照一定的规律，将构成音乐的各要素有序地组织起来的，合乎一定逻辑的结构。

音乐作品的曲式由每首作品的内容所决定。但必须指出的是，曲式不等同于音乐作品的形式，这是两个不同的概念，曲式只是形式的一部分，具体来说，音乐作品的形式应该是能够具体展现音乐内容的所有音乐要素及其表现手段的综合。

曲式是音乐理论中的重要学科，其内容涉及音乐艺术的各个领域。而且，音乐的多种表现要素都将在一定程度上对曲式发生作用。因此，关于曲式学的完整理论是非常复杂且自成体系的。但就音乐欣赏来说，最主要的是对常见的曲式结构有一个大致地了解。

3.2.1 动机、乐节、乐句

一首音乐作品的完整的曲式是由内部各个不同的构件有机组织的结果,其中,乐段是曲式中最小规模的完整的结构单位。

乐段既然是一个完整的结构,那么其内部一定有更小的组成部分,即乐句。乐句中可能划分出乐节,乐节中又可能划分出若干动机。动机通常是指围绕一个主要重音而形成的曲调或旋律的片段。这个片段往往在音高关系、节奏组织,甚至在和声方面都具有鲜明的特点,从而获得独立的性格,是音乐主题或乐曲发展的胚芽,是完整结构中最小的单位。

图 3-21 所示是该奏鸣曲主题的第一乐句,它由两个乐节组成,第一乐节包含两个重复关系的动机,第二乐节内部则不可细分。

图 3-21 贝多芬《钢琴奏鸣曲》Op.49.No1.第一主题片段

乐节一般由两个动机组成,它在曲调和节奏组织上形成一个较为独立的、有着较明确的表情意义的片段。也有内部划分不出动机的乐节。乐句是构成乐段的基本单位,其样式是多种多样的,如由四个动机组成的乐句、两个乐节组成的乐句、内部不可细分的一气呵成的乐句等。划分乐句的主要依据是:在曲调上有较为明显的间歇或结束感,在和声上有明确的终止。

在完整的结构中,乐句的划分并非必然,乐句中的乐节以及乐节中动机的划分也非必然。有时候,乐段中不能清楚地分出乐句,乐句中不能清楚地分出乐节,乐节中也不能清楚地分出动机来。在声乐作品中划分动机、乐节和乐句时,还可以参照歌词的句法结构等因素来确定。

3.2.2 乐段

1. 一部曲式

乐段是曲式中最小的结构单位,能表达完整或相对完整的意思。当一首音乐作品的完整结构建立在表达了一个完整意思的单乐段时,或者,这个乐段在其他曲式中具有独立意

义时，称为一部曲式(或称一段体)。由于表达内容的不同，在一定的逻辑条件下，乐段内部包含的乐句的数量可能是不等的，有一个乐句的乐段、两个乐句的乐段、三个或三个以上乐句的乐段等。其中，双句乐段和四句乐段是最常见的。

1) 两句乐段

如图 3-22 所示，这首民歌由上下两个呼应关系的乐句组成，前句停在属音上，后句在主音上结束。这两个乐句的节奏基本相同，句幅等长，起句的格式(弱起或强起)也相同。这种在音乐材料上相同或相似的乐段，可称为"重复型"乐段。

图 3-22　内蒙古民歌《牧歌》

图 3-23 所示也是由两个乐句组成的乐段，不同的是，第二句出现了几乎完全不同的材料，因此可称为"对比型"乐段。

图 3-23　莫扎特《小提琴奏鸣曲》No1.第一乐章开始主题

2) 四句乐段

在四个乐句的乐段中,根据句与句之间材料上的相互关系,也可分出不同的结构类型。例如,四个乐句在材料上基本相同的"并行"结构的乐段;四句之间既有统一又有对比的"起、承、转、合"结构的乐段(第一句为主题句,第二句根据主题句发展而来,第三句与前两句形成对比,第四句具有总结意义并终止);四个乐句的第一句、第二句和第三句、第四句形成彼此呼应、相互依附关系的"复合"结构的乐段(见后文图 3-24 详解)等。

图 3-24　刘庄《钢琴变奏曲》主题

这首变奏曲的主题是由四个乐句构成的乐段,各句长度相等,第二句、第三句、第四句都是以第一乐句的材料为基础进行发展和变化,十分流畅、匀称,具有鲜明的抒情、歌唱特色。各乐句的结束音都不相同,徵调式的主和弦在乐段结束处出现,获得完全终止。

图 3-25 所示是一个典型的复合乐段。它由两个基本上符合乐段条件的部分构成,每部分各包含两个乐句,共有四个乐句。其中第三乐句是第一乐句的重复或略有变化的重复,第二乐句多以半终止收束,具有不稳定感,第四乐句为完全终止。如此,前后两个乐段如同两个大的乐句,它们前后呼应,彼此依附,共同构成一个有机的整体。

总之,区分不同结构类型乐段的依据是根据乐句之间材料上的相互关系。除此之外,在一些曲式教科书上还会看到收拢性乐段和开放性乐段之分,这是根据乐句在调性布局上的两种情况来确定的。如果乐段结束在主调主音或主调主和弦上,称为收拢性乐段;如果乐段不是以完全终止结束(如转调,或以不完全终止与另一段落的开始相重叠等),则称为开放性乐段。但有两点必须指出:其一,乐段作为一首乐曲的完整结构时,通常是收拢性的,尽管乐段的开始可能不在主调,或者中间可能出现转调或离调,但最后总是在主调上结束;其二,具有独立意义的开放性乐段是极罕见的,一般情况下,开放性乐段只是作为更复杂或更高一级曲式结构的组成部分。

图 3-25 典型复合乐段

2. 单二部曲式

由两个相对独立的乐段构成的曲式称为单二部曲式(或称二段体)，即包括初次陈述的第一乐段和具有发展、对比以及收束意义的第二乐段。从材料的运用来看，通常是单一材料的呈示与发展或者不同材料的先后对比。从第二乐段后半部分的材料运用来看，单二部曲式可分为有再现的单二部曲式和无再现的单二部曲式。

单二部曲式在曲式范畴中仍属于小型的曲式级别，它和乐段一样，可以成为独立的曲式结构，如舞曲、浪漫曲、小品等体裁的器乐作品中常常采用单二部曲式，尤其在声乐作品中更常见。此外，单二部曲式也可作为大型曲式的一个部分，如复三部曲式中的某个部分、变奏曲中的主题或变奏、回旋曲的主部或插部等。

1) 有再现的单二部曲式

再现是指第一乐段的主题材料在第二乐段的后半部分或结尾处再次出现。假设第一乐段由两个乐句组成，第二乐段的后半部分可能再现第一乐段的第一句，也可能再现第一乐

段的第二句，可能是原样再现，也可能是变化再现或综合再现。如果是这样写法，曲式的第二部分必然形成两个段落(常常是两个乐句)，其中前一段落即所谓单二部曲式的"中段"，后一段落(重复第一部分主题材料的段落)则称为"再现段"。在下面的实例分析中，用 A、B 两个大写字母分别代表曲式的第一乐段和第二乐段，小写字母 a，b 代表不同材料的乐句。

图 3-26 第一乐段由两个四小节的乐句构成，第二句是第一句的重复，在主音上结束，具有明确的收拢性质。第二乐段也是由两个四小节的乐句组成，第一句有着明显的展开性质，节奏较之前更活跃，第二句是第一乐段第二句的再现，在主音上完全终止。

图 3-26 贝多芬《第九交响曲》末乐章"欢乐颂"主题

2) 无再现的单二部曲式

在单二部曲式的第二部分，无论是运用主题材料的展开写法还是运用新材料的对比写法，如果没有清晰地重现第一乐段的主题材料，则称为"无再现的单二部曲式"。

图 3-27 所示是格里格的《培尔·金特》第二组曲第四乐章《苏尔维格之歌》，就是采用两个对比主题写成的。第一段四个乐句，小调式的旋律婉转起伏，缓慢的速度，平稳的节奏，是苏尔维格对未婚夫培尔思念之情的描写；第二段三个乐句，大调式，快速度，花腔式的华丽的旋律，表现了苏尔维格见到培尔时的喜悦心情。尽管两个部分的对比非常鲜明，但在音调和句法结构上仍有联系，尤其是开始的引子和最后的尾声运用了相同的材料，因此获得了逻辑上的统一。

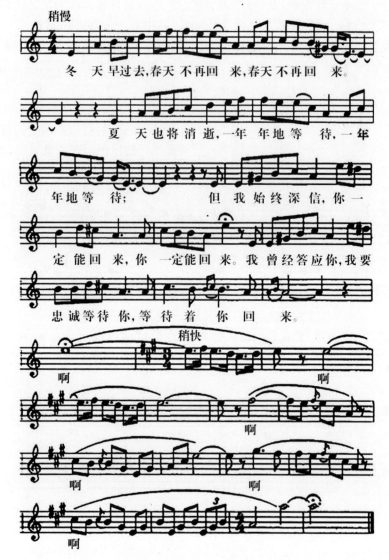

图 3-27　格里格《苏尔维格之歌》

3. 单三部曲式

由三个同等重要的、既相对独立又相互关联的段落组成的曲式称为"单三部曲式"。其中第一部分是正规的乐段，后面两个部分可能是乐段，也可能是相当于乐段规模的非正规乐段结构。这三个部分的作用各不相同，即呈示部的第一部分、展开部或以新主题形成对比的第二部分和收束的第三部分。单三部曲式和单二部曲式一样分为有再现和无再现两种结构类型。

1) 有再现的单三部曲式

曲式的第三部分如果重复或变化重复曲式的第一部分的音乐，即称为有再现的单三部曲式。根据曲式的第二部分材料运用的不同情况，可将有再现的单三部曲式分为展开中部的单三部曲式和对比中部的单三部曲式。

有再现的单三部曲式的运用非常广泛，歌曲、歌剧中的咏叹调，各种器乐小品如舞曲、夜曲、序曲、圆舞曲、即兴曲等，常常都是用有再现的单声部曲式写成的。此外，它还常常作为大型曲式的一个组成部分，特别是作为复三部曲式和回旋曲式的一部分(见图 3-28)。

图 3-28　贺绿汀钢琴曲《牧童短笛》

第一乐段由每句四小节的六个乐句组成，运用对比式复调写法。优美的五声性旋律连绵不断，此起彼伏，给人以清朗悠远的田园景色的遐想。第二段出现主调写法的新的主题，欢快、跳跃的舞蹈性旋律，加上极富动感的音型化伴奏，与前段音乐形成鲜明的对比。第三段是第一段的原样再现，曲调略加装饰。

2) 无再现的单三部曲式

曲式的第三部分如果不是第一部分音乐的再现，则称为无再现的单三部曲式。音乐作品中无再现的单三部曲式运用较少，这主要是因为没有主题再现会使音乐材料比较零散，结构困难，但在符合内容需要的情况下，这种结构仍然具有丰富的艺术表现力。

4. 复二部曲式

复二部曲式是由单二部曲式发展而来的，是单二部曲式的扩大化和复杂化。如果曲式的两个部分本身已构成单二部曲式或单三部曲式，或者其中一个部分是单二部曲式或单三部曲式而另一部分是单段体或相当于乐段的结构，这样的曲式称为复二部曲式。

从理论上说，复二部曲式也可分为有再现和无再现两种，但从大量实际作品的分析结果来看，运用这种曲式的作品几乎都是无再现的。事实上，这正说明了复二部曲式在艺术表现上的美学特征：曲式的两个部分体现着两种不同形象的对比，它们只分先后不分主次，而三部性结构的曲式正相反，不同主题的主次之分是显而易见的。

5. 复三部曲式

复三部曲式从单三部曲式发展而来，是指有再现部的一种较大型的三部性结构。其中，这三个部分都可能是单二部曲式或单三部曲式。有时，某两个部分是单二部曲式或单三部曲式，另一部分是单乐段；或者相反，即其中的一个部分是单二部曲式或单三部曲式，其他两个部分都是单乐段或相当于乐段规模的结构。复三部曲式在器乐作品中的应用极广泛，它既可以作为独立作品的曲式，也可以作为套曲中的一个乐章，最典型的是用于奏鸣曲或交响曲的中间乐章。相比之下，复三部曲式在声乐作品中的应用则少得多。

在主题方面通常是不同形象的先后对比，有主次之分。因为复三部曲式的第三部分是再现部(没有再现的复三部曲式几乎不存在)，这个先呈示后再现的主题自然占据了主导

地位。

在复三部曲式中,中间部分的不同写法将形成两种不同的类型:其一,中间部分为独立而完整的曲式结构,即所谓"三声中部"(此名称源于西欧古代器乐曲,当时舞曲的中间部分常由三件乐器演奏,借此与前后部分乐队全奏的大音量形成对比);其二,中间部分的音乐具有自由展开的性质,也没有形成完整的曲式,即所谓"插部",如贝多芬钢琴曲《G大调小步舞曲》。

3.2.3 回旋曲式

一个占主导地位的主题与几个不同性质的对比段落多次交替出现所构成的曲式,称为回旋曲式。主导性质的主题称作主部,交替其间的对比主题称作插部,如图3-29所示。

```
A  +  B  +  A  +  C  +  A
主     第一    主    第二    主
部     插部    部    插部    部
```

图3-29 回旋曲式

图示说明了构成回旋曲式的基本条件:主部至少出现三次,插部至少要有两个,共五个部分,这是最低限度。实际上,回旋曲式常常是由超过五个部分的更多段落组成。

回旋曲式起源于欧洲民间的轮舞:一圈人唱歌、跳舞,先由全体合唱(群舞),所唱的就是称作主部的基本主题,接着是独唱(独舞),这部分由舞者轮流担任,音乐各具特色,即第一插部、第二插部等。回旋曲式在音乐作品中被广泛应用,不同音乐性格的各组成部分相互穿插与反复,形成一种饶有趣味的循环,适合表现活泼欢悦的情景,在器乐曲尤其是舞蹈音乐中较常见。它既可以作为独立乐曲的曲式,也可以作为套曲中某个乐章的曲式。当交响曲、协奏曲等大型套曲需要以热烈的气氛结束全曲时,常用于末乐章。

图3-30所示的主部(A)是三个乐句的乐段结构。"抑扬格"句式加附点节奏组成的动机贯穿于整个主部,突出了乐曲的进行曲风格。第一插部(B)转到属调,曲调平稳而流畅,与主部号角式的、棱角分明的音调形成对比。当歌词反复演唱时,采用主部动机及其多次反复,形成一个起补充和连接作用的段落,并返回主部。

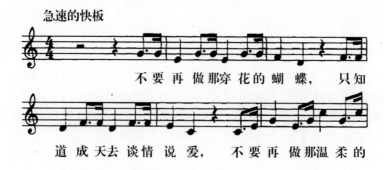

图3-30 费加罗的咏叹调《不要再做那穿花的蝴蝶》

图 3-30　费加罗的咏叹调《不要再做那穿花的蝴蝶》(续)

第一插部(见图 3-31)后是主部的原样反复,然后转入第二插部。这一部分因为歌词的需要,在真正进入插部之前(即从"不要搂着姑娘跳舞"开始)插入了一个宣叙段,这是费加罗对军人形象的描述。由于这个缘故,造成该部分结构篇幅的扩大,与主部的对比性也更加显著。曲调中有对军鼓、军号声的模仿,有像念白似的快速同音反复的句子,突出了讽刺、诙谐的特点。与第一插部相同,主部再次原样反复之前,有一个用主部动机写成的起补充、连接作用的段落,最后是由乐队演奏的结尾。

图 3-31　第一插部

3.2.4 变奏曲式

采用同一主题材料，根据乐曲发展的要求而进行若干次变化重复或展开所构成的曲式结构，称为变奏曲式。可用下列基本图示来表示：A(主题)+A1(变奏 I)+A2(变奏 II)+A3(变奏 III)……

在变奏曲式中，最先出现的主题是全曲音乐形象的基础，其他各次变奏都是围绕这一音乐形象的进一步发展，是这一形象的多角度、多层面的揭示。

变奏曲式源于民间音乐中的即兴变奏手法，在民间音乐中，当一个曲调或一段唱腔连续反复演奏、演唱时，演奏或演唱者常常在节奏、速度以及伴奏等方面做一些即兴的变化，但真正的变奏曲式还是经由专业作曲家的长期实践形成的。变奏曲式可作为独立乐曲的曲式，也可作为套曲的某个乐章的曲式。

在变奏曲式中，从音乐发展的具体阶段来看，可分为严格变奏和自由变奏两种。如果在主题之后的各变奏部分保持主题的基本轮廓和主题的大致结构，这种变奏称为严格变奏，多见于巴洛克时期和古典主义时期作曲家的作品。如果在变奏部分更多地运用展开的手法，不同段落出现复杂而剧烈的变化和对比，甚至出现新的材料或结构样式，这种变奏称为自由变奏，多见于 19 世纪以来作曲家的作品。如果整个作品都以严格变奏的原则写成，则称其为严格变奏曲；如果整个作品都以自由变奏的原则写成，则称其为自由变奏曲。

1. 严格变奏曲

严格变奏曲在具体技术手法的运用上也有几种不同的方式，按照传统理论可分为固定低音变奏、固定曲调变奏、装饰变奏三种类型。

固定低音变奏的写法最初用于 16、17 世纪西班牙的帕萨卡里亚舞曲和恰空舞曲(前者以低音曲调为主，后者以低音和弦为主)，其特点是一个结构短小且具有主题意义的低音声部，在多次反复中保持其原形，而上声部则不断变化。

巴赫著名的《C 小调帕萨卡里亚》就是一首建立在固定低音之上的规模宏大的变奏曲，其中包括二十个变奏，最后又以低音主题写成赋格曲作结束。图 3-32 所示是开始独立陈述的低音主题和第一变奏。

固定曲调变奏是指将不断反复的分节歌性质的曲调置于高声部，下方声部的伴奏或对位织体则不断变化。这种变奏原则与固定低音变奏是相同的，但固定低音的主题几乎是毫无改变地在低音部反复出现，而固定曲调的处理则比较自由，它可以改变声部位置，或改变音高、调式调性等。固定曲调的结构规模以乐段或单二部曲式居多。

装饰变奏是指将一个结构完整(通常为二段式)的主题，进行一系列的变奏。常用的变奏手法有：①装饰主题的旋律，并改变其织体；②保持主题的旋律，而改变其和声与织体；③改变主题的速度、节拍、节奏、调性、调试；④从主调体变为复调体等。

2. 自由变奏曲

自由变奏曲在具体写法上是多种多样的，有的强调对比而采用大幅度展开的手法，以至于前后的音乐形象发生了质的改变。有的着重于同一形象不同层面的刻画而保留主题的基本情绪和性格；有的回避强烈的对比；有的则多采用音调、节奏的各种变形或派生，以及调式调性的变化等手段达到变奏的目的。

图 3-32 巴赫 《C 小调帕萨卡里亚》片段

刘庄创作的《钢琴变奏曲》是一首以山东民歌《沂蒙山好风光》为主题，运用自由变奏原则写成的变奏曲。全曲包括主题和八个变奏及尾声，主题呈方整性的四句乐段结构，曲调优美、委婉，有着浓郁的抒情气息，这种风格特点成为全曲音乐的基调。其后的各次变奏尽管有各不相同的结构形式和丰富多样的变奏手法，但形象上很少脱离主题，多数变奏中也都保留了原主题的旋律轮廓。因此可以说，作者在一首作品中将自由变奏的基本原则和严格变奏的思维方式，非常自然地结合在了一起。

第一段旋律是主题曲调的简化。第二段由三个乐句组成，它们分别是主题第一乐句的伸长，主题第二乐句的变形和主题三、四乐句的综合(见图 3-33)。

图 3-33 第一变奏片段

第二变奏运用速度和调式调性的变化、主题材料的分裂、重复等，着重于音乐性格的改变。

第三变奏用常见的旋律加花的手法，造成热情活泼的气氛，第一次将音乐推向一个小的高潮。

第四变奏的结构是不正规的单二部曲式(第二段有两个乐句，相当于乐段)，采用主题旋律倒影的手法写成(见图3-34)。

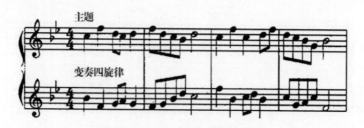

图3-34　第四变奏旋律与主题句的对照

第五变奏承接第四变奏的倒影旋律，用三声部连续模仿的复调手法写成。单二部曲式的第二段在结构功能上起到向第六变奏转调和情绪过渡的作用。

第六变奏是全曲的高潮所在，与主题旋律作对照，可看出"异首同尾"式的变形处理。

第七变奏，无论从音乐的性格、织体样式上，还是从结构篇幅、调性布局等方面来看，都表现出剧烈的变化，在全曲中显得格外突出。譬如：篇幅较大的对比性中段的单三部曲式、托卡塔曲(指极快的速度、律动节奏、高度技巧性的钢琴曲)的织体写法、复杂的调性布局和扩张等。尽管如此，织体中仍然可以辨别出主题旋律曲调的骨架，尤其是中段。

第八变奏在变奏手法上与第三变奏类似，即加花变奏。

尾声的意义主要是通过主题的再现，恢复到优美抒情的情绪上来，是全曲最后的总结。

3.2.5　奏鸣曲式

奏鸣曲式是一种有再现的三部性结构的曲式。它由三大部分组成，分别是：①呈示部——对比性质的主要主题的呈示，即主部(主题)和副部(副主题)，主部与副部之间有连接部或连接句，副部之后有结束部或结束句。②展开部——呈示部中主要主题的充分发展或剧烈的矛盾冲突。③再现部——呈示部主要主题的再现，其中，副部主题要在主调上再现，以使得各对比主题相互靠拢、趋向统一，再现部具有明确的结论意义。

在这三个部分中，呈示部和再现部是奏鸣曲式结构中的基本部分，有的作品用新的主题构成插部来代替展开部，有的作品甚至没有展开部。

作为一种大型的、长于体现深刻思想内涵或戏剧性矛盾冲突的三部性结构，奏鸣曲式在音乐创作中的应用是极广泛的，尤其在大型套曲如奏鸣曲、交响乐、协奏曲的第一乐章，奏鸣曲式是最常用的，许多单乐章的大型作品如单乐章交响序曲、歌剧序曲、幻想曲，交响诗等，也常用奏鸣曲式写成。下面分别就奏鸣曲式各组成部分的表现功能及特点作简略说明。

1)　呈示部

主部主题和副部主题的初次陈述，尤其是不同主题之间在音乐形象、性格上的对比，

是呈示部音乐表现的核心，也是整个音乐发展的主要动力。主题的对比是问题的一个方面，主题之间复杂的内在联系和密切的配合是问题的另一方面，这正体现了奏鸣曲式的重要特点之一，即主题之间的对比统一关系。因为主题间无论是对比并置还是矛盾冲突，它们都要通过充分的发展而趋向最终的统一并得出结论(见图 3-35)。

图 3-35　贝多芬　《钢琴奏鸣曲》("热情" Op.57)第一乐章主部主题

深沉的思考、疑问、三连音动机的警世意味——这三种因素的结合，表达了作者复杂的内心世界的一个侧面；沉稳、坚定且不乏抒情意味的大调副部主题则表达了作者对未来充满信心的情怀。两个主题既有对比又有联系(它们源于同样的音高和节奏因素，但曲调进行方向相反，一个在小调，一个在大调)，代表了乐思的两个方面。

俄国大作曲家柴可夫斯基根据意大利一个古老的民间传说而创作的幻想序曲《罗密欧与朱丽叶》，记述了 14 世纪在意大利一座小城发生的一个悲剧性事件。这是一部标题性

交响音乐作品,用奏鸣曲式写成,乐曲用三个主题分别表现故事内容的三个形象:神父(引子)、宿仇(主部主题)和爱情(副部主题)。对比鲜明的主题和副主题象征着死与生,仇恨与爱情构成水火不可相容的强烈冲突。

作者在这个主题中运用逼迫式的短小动机及其反复、强烈的力度、凌厉的节奏等手段,刻画了小城街头经常发生的械斗与仇杀的场面。当可怕的"喊叫"和"厮杀"过去之后,音乐平静下来,一个全新的极富表情的主题出现。

这就是代表罗密欧与朱丽叶真挚爱情的副部主题,缓慢的速度、连绵起伏的旋律线条、悠长的气息等,体现了"爱情的温柔和甜蜜"。

如图 3-36、图 3-37 两个主题间的冲突性对比,显然与贝多芬的《热情》奏鸣曲不同,这种主题之间关系上的差异是由作品不同的内容和整体构思所决定的,但无论怎样对比,各主题都将在第三部分再现部中不同程度地趋向统一并作出结论(也有直到音乐的最后,矛盾冲突仍然不可调和的例子,如柴可夫斯基《第六交响曲》,但这不是奏鸣曲式的典型现象)。

图 3-36 柴可夫斯基幻想序曲《罗密欧与朱丽叶》主部主题

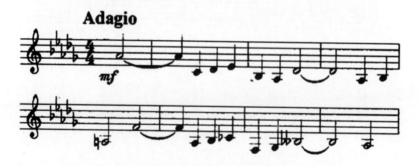

图 3-37 柴可夫斯基幻想序曲《罗密欧与朱丽叶》副部主题

除了主部和副部之外，呈示部中还包括连接部和结束部。连接部担负着主部向副部过渡的承上启下的功能。结束部是紧接副部之后的部分，起补充与收束的作用。

连接部或结束部有时会被省略，但二者所担负的结构功能是不可省略的，很多情况下，主部和副部相应位置的音乐已经代替并体现了它们的结构功能。如此看来，在呈示部中主部和副部是两个必不可少的基本组成部分，同时还需指出的是，副部可能由两个甚至三个主题组成，但所强调的是各主题间的相互配合与补充而不是对比。

2) 展开部

展开部处于整个曲式的中心，是基本乐思充分发展最重要的部分。展开部最典型的特征是，直接而深入地体现主要形象的对比或矛盾冲突。尽管在呈示部中主题陈述的同时也会有所发展，但总体上还是服从于乐思呈示的特点。

展开部通常直接采用呈示部中的各主题，或某一主题具有特性的片段予以展开，也就是说，采用富有动力的主题材料(而不是完整的主题)进行分裂性质的展开是典型现象。比较缓慢抒情的材料一般不适于展开。

从展开部的内部结构来看，可大致分成三个阶段：①引入——常常采用主题动机作分割性的组织，具有过渡的作用。这个阶段往往很短，如一次转调或一些节奏上的准备等。②中心——乐思展开最集中的部分，诸如主题的变化、变形，形象的多角度发展，矛盾的撞击、交织等，都在这一部分进行。随着乐思的纵深发展，音乐总的高潮多半在这个阶段形成(也有将高潮直接带入再现部的情况)。③回头——进入再现部之前，在材料以及情绪上的准备阶段。

把展开部分成这样三个阶段并不是必然的现象，譬如将音乐总的高潮直接带入再现部时就不可能再有回头的过程，有的作品也没有引入部分，而是在呈示部结束之后直接闯入展开部的中心阶段。即便是展开部确有三个不同性质的发展阶段，也不意味着音乐将被分割成三个明显的段落，相反，"乐思展开的不间断性"恰恰是展开部的重要原则之一。

在调性方面，大的原则是回避呈示部的调性，常常是不稳定的下属调。如果调性出现在主部中，往往是短暂的经过性质。通常，展开部的两端在调性上分别于之前的呈示部和之后的再现部相接近，而中间阶段则充分向下属方向或更远距离的方向展开。

在整个曲式的第二部分，如果出现全新的、独立的对比主题且调性与结构均相对稳定的部分，并取代呈示部乐思而全面展开，则这一部分称为插部。如李斯特的钢琴作品《葬礼——1849年10月》，就是中间为插部的奏鸣曲式。如果呈示部之后先出现类似性质的插部，然后是呈示部基本乐思的展开，这样的中间部分称为"插部——展开部"。如肖斯塔科维奇的《第七交响曲》第一乐章奏鸣曲式的第二部分。另一种更少见的情况是，整个奏鸣曲式中没有出现展开部，这往往是因为作品的内容和音乐表现中不包含对立性冲突的缘故。

3) 再现部

这是奏鸣曲式的最后一部分。呈示部中的主要主题将在这里作出总结性的再现，并可能带来主题内容和形象的较大变化。其中最重要的原则是，副部主题要在主调(即主部主题的调性)上再现，副部后面的结束部也要回到主调。

因此，奏鸣曲式中的再现部在任何情况下都是有变化的，这种变化有着音乐发展的逻辑依据：展开部中主题多层面、广阔的发展所带来的极不稳定的性质，必然影响再现部音

乐的性质，它必然体现为乐思发展的另一阶段，而不能是简单的返回，更重要的是，音乐在展开部中表现出的尖锐对比或矛盾冲突，需要在再现部中获得明确的结论。

例如上面提到的柴可夫斯基的《罗密欧与朱丽叶》，在再现部中，为了使副部爱情主题占据主导地位，主部主题的再现被明显压缩。果然，爱情主题的几次出现比以前更宽广、更扩展，以至于在最后一次用全部弦乐器奏响时，它变成了一支光芒四射的爱情颂歌。整首序曲正是在这辉煌的高潮中，充分体现出了作品真正的思想含义。

另外，呈示部之前可能有的引子和再现部之后可能有的尾声也是两个不可忽视的部分。尤其是尾声，它常常具有综合与结论的性质，有时候因为音乐表现的需要，尾声可能形成与前面基本部分相抗衡的独立结构，甚至具有第二展开、再现部的意义。如贝多芬的《热情》奏鸣曲第一乐章的奏鸣曲式就是这样处理的，全曲形成了规模几乎相等的四个部分，即呈示、展开、再现、尾声。

思考与练习

1. 音型化伴奏声部不包括(　　)。
 A. 旋律性音型　　B. 和声性音型　　C. 节奏性音型　　D. 伴奏性音型
2. 背景性衬托声部(　　)。
 A. 持续长音衬托　　　　　　B. "动态"长音衬托
 C. 急速等值音衬托　　　　　D. 固定高音衬托
3. 下列哪一项不属于常见音色组合方式？(　　)
 A. 多元音色　　B. 单一音色　　C. 复合音色　　D. 混合音色。
4. 音色的概念及决定因素。
5. 作图说明构成回旋曲式的基本条件。
6. 奏鸣曲式由哪三大部分组成。

第 4 章

音乐体裁及作品

本章导读

体裁是一件艺术作品形式因素的总和——作品具体存在的完整形式。单独的结构或艺术语言都不能成为某一作品的具体形式，只有当这两者结合运用，共同表现某种艺术内容时，才产生该作品的完整形式，即体裁。体裁是对某种艺术内容量体裁衣，并以一定的艺术语言"制作"完成的结果，是作品整个的表现形态。就音乐艺术而言，乐曲的题材内容、结构形式、风格特点，以及演奏的方法、地点、时间、对象、环境等，决定着乐曲的体裁。乐曲的体裁丰富多样，有进行曲、小夜曲、船歌、无言歌、谐谑曲、前奏曲、协奏曲、序曲以及奏鸣曲、交响曲等许多种类型。

4.1 独奏与独唱

独奏是指由一个人单独演奏某件乐器的器乐演奏形式，根据在独奏时有无伴奏，可分为带伴奏的器乐独奏和无伴奏的器乐独奏两类。

常见的西洋乐器独奏有小提琴、大提琴、长笛、双簧管、单簧管、小号、圆号、长号等，它们的伴奏乐器通常是钢琴，为了取得宏大的音响效果，有时也用乐队来伴奏。无论哪种伴奏，带有伴奏的独奏曲其伴奏的分量总不会超过独奏乐器，独奏乐器任何时候都处于主导地位(见图4-1)。

图4-1　贝多芬《F 大调浪漫曲》

中国各民族都有自己心爱的民间乐器，其中很多乐器的演奏技艺已经达到很高的水平，并且经过数千年的继承和发展，尤其是 20 世纪向外来乐器的借鉴，使其有了突飞猛进的进步，形成了繁荣昌盛的景象。常见的中国民族乐器独奏有竹笛、管子、唢呐、板胡、二胡、古琴、古筝、琵琶、扬琴等。这些乐器都具有鲜明的个性和特色，无论是演奏技巧还是演奏风格，都与西洋各种管弦乐器有着很大的差异。我们在音乐会上经常能听得到这些民族乐器的独奏，其伴奏多用扬琴或民乐队(见图4-2)。

图4-2　琵琶独奏《彝族舞曲》

无伴奏的器乐独奏有两种情况：一是此乐器本身就是和声乐器，音域也较宽，所以不需要伴奏，如钢琴独奏、手风琴独奏、吉他独奏、古筝独奏、扬琴独奏等；另外一种情况是此乐器历史上就一直是无伴奏形式，或者无伴奏时更能发挥该乐器的技巧，有一种特殊的韵味，如小提琴无伴奏独奏、大提琴无伴奏独奏等。巴赫就曾专为小提琴写了无伴奏奏鸣曲及组曲六首、大提琴无伴奏组曲三首，早就成为小提琴的经典曲目，其中大量运用了

和声、对位复调和赋格手法，让一个演奏员在一件乐器上奏出多声部的音乐来，令人拍案叫绝(见图4-3)。

图4-3 巴赫《E大调第三小提琴组曲》第三乐章

相对于声乐独唱来说，器乐的独奏具有音域宽、音程跳动大、有各种高难度的乐器演奏技巧等特点，这一点我们从前面几例就可以看出。声乐独唱则具有音域窄、旋律多呈级进和环绕进行、音乐平缓简洁等特点。但是，近现代一些作曲家写得声乐独唱的难度也相当大。例如法国作曲家普朗克1959年所作的独幕歌剧《人声》(The Human Voice)，此剧描写一个被遗弃的女人在电话里对丈夫的倾诉，普朗克从头到尾都采用了女高音独唱和管弦乐队的形式，好像一曲历时45分钟的女高音协奏曲，其声乐演唱的难度相当大。当代作曲家创造了无调性音乐，也给声乐的演唱带来了新的挑战。

独唱按其声部分可以有女高音、女中音、女低音、男高音、男中音、男低音等；按独唱演员音色的特点又可分为抒情性、戏剧性、花腔等。无论哪种，独唱歌曲因其声部简单，歌词容易交代清楚，听者易于模仿等优点，均拥有最多的欣赏者。

著名的女声独唱歌曲有：《月亮颂》《晴朗的一天》《我亲爱的爸爸》《你可知道》《为艺术，为爱情》《人们叫我咪咪》《珠宝之歌》《我住长江头》《秋——帕米尔，我的家乡多么美》《黄河怨》《小河淌水》《我爱你，中国》；著名的男声独唱歌曲有：《我的太阳》《冰凉的小手》《三套车》《费加罗的咏叹调》《祖国，慈祥的母亲》《嘎达梅林》《在银色的月光下》《二月里来》《沁园春——雪》等。

4.2 合 唱

合唱(Chorus)，是由若干人分几个声部共同演唱的多声部声乐作品的形式。合唱一般都有伴奏，无伴奏合唱也是一种颇有特色的形式。

合唱可分为混声合唱与同声合唱两种。在所有声乐艺术形式中，混声合唱是表现力最丰富多彩的一种，它由男声、女声、高音、低音各个不同的声部组成。合唱形式的确立比器乐早得多，其基本声部为女高音、女低音、男高音、男低音四个声部，有时候每个声部又分成两个声部，构成八声部的合唱。因每个声部的特点和音色都有所不同，所以听起来合唱的色彩变化非常丰富。另外，每个演唱者的音域是有限的，而混声合唱把高、中、低各个声部组成一体，使得整体的音域达到四个八度，极大地丰富了人声的表现力。在合唱时，由几十个人来达到的音量和力度的变化，比独唱、重唱等其他声乐形式更大，故合唱在表现气势恢宏壮观时能达到令人心惊肉跳的程度，而表现柔弱委婉细腻时也能令人心满意足。

合唱依其声部的多寡也可分为二部合唱、三部合唱、四部合唱等。常见的合唱排列方式有如下三种。

合唱排练方式之一

男高音	男低音
女高音	女低音

合唱排练方式之二

合唱排练方式之三

女高音		女低音	
女高音	男高音	男低音	女低音

著名的合唱作品有：《祖国颂》《远方的客人请你留下来》《阳关三叠》《半个月亮爬上来》《婚礼合唱》《猎人合唱》《波罗维兹之歌》《回声》《士兵之歌》《欢乐颂》等。

4.3 舞　　曲

舞曲原意是为舞蹈伴奏的音乐。

舞曲可分两种：一种就是专为舞蹈伴奏的音乐；另一种是指以舞蹈为基础，专为乐器或声乐独立演出而作的器乐曲或歌曲。舞曲的特点是节拍分明、节奏强劲、速度恒定，曲式结构具有显著段落性，往往有特定的、不断周期性反复的节奏型。

音乐自从产生那时起就与舞蹈结合为一体，历代也创造出了多种音乐舞蹈相结合的体裁和形式。在我国原始社会时期就有祈求天帝保佑五谷丰收、鸟兽繁殖的大型宗教乐舞《云门大卷》《大咸》《九韶》等。后来还有夏朝的《大夏》、商朝的《大镬》、周朝的《大武》等，唐朝由唐玄宗创作的大型乐舞《霓裳羽衣曲》更是达到了乐舞艺术的顶峰。西方音乐史上各种舞曲所占的比重也很大，舞曲音乐是历代宫廷社交场合必不可少的内

容，也是民间的重要活动。几乎所有的作曲家都有舞曲音乐的创作，如巴赫的《布列舞曲》《恰空舞曲》；莫扎特、贝多芬的《小步舞曲》；肖邦的《玛祖卡舞曲》《波兰舞曲》，直到约翰·施特劳斯把圆舞曲音乐艺术发展到了顶峰。

现代舞蹈分为三大类：①民族舞；②包括芭蕾舞在内的各种表演舞；③交谊舞。舞蹈音乐也就随之分为三类：民族舞蹈音乐、芭蕾舞剧音乐和交谊舞曲。其中芭蕾舞音乐占据的地位极其重要，几百年的音乐创作取得了辉煌的成就，留下了无数精品。

在音乐作品中，有些舞曲因为它独特的历史价值，虽然现在早已不流行，但在音乐会上仍常常演出，如恰空舞曲、布列舞曲、加沃特舞曲、波尔卡舞曲、小步舞曲、玛祖卡舞曲等。有些舞曲因为具有鲜明的个性和民族风格，而且随着交谊舞的普及，已经成为人们家喻户晓的舞曲。

常见的舞曲简介如下。

(1) 圆舞曲(Waltz)，也称华尔兹、三步舞，起源于18世纪下半叶奥地利和德国拜恩州一带流传的三拍子民间舞曲。圆舞曲从19世纪开始流行于欧洲各国城市，有人认为：1750年以前的一百年是小步舞曲时代，之后到1900年是圆舞曲的时代，1900年之后则是探戈舞曲的时代。

圆舞曲在19世纪是音乐生活中最主要的舞曲。圆舞曲的主要节奏特征是低音和伴奏"强、弱、弱"三拍不断周期性地重复。圆舞曲的性格华丽而活泼、优雅，主旋律舒展而流畅，节奏富有旋转性和弹性，速度基本上是小快板，和声简练明晰。起初它与小步舞曲并没什么不同，只是听起来不如小步舞曲高贵典雅，跳时也不必像彬彬有礼的小步舞那样男女之间保持相当的距离，所以长期不能登上大雅之堂。在当时维也纳首相梅特涅的大力提倡下，这种受平民大众欢迎的、热情而无拘束的舞蹈迅速风靡一时。

在圆舞曲的发展中，威伯、舒伯特、蓝纳都有很重要的贡献。约翰·施特劳斯父子创立并发展了"维也纳圆舞曲"(Wiener-Waltz)，被称为"圆舞曲之王"。其结构是用三至五首短小圆舞曲组合起来并加上序奏和尾声。序奏不仅有"开场"的作用，而且本身也具有相对独立的音乐形象，尾声往往再现前面几首小圆舞曲中的某些旋律，以此来加强音乐的统一性，最后加快速度，在热闹欢快的气氛中结束。"维也纳圆舞曲"的节奏也颇具特点：为加强旋转的感觉，演奏员不是像记谱那样机械地演奏三拍子，而是采用不均匀节奏，第三拍常常拖长一些，据说这种感觉只有维也纳的乐团才能把握准确，所以人们宁愿只听维也纳音乐家演奏的维也纳圆舞曲。圆舞曲到后来从专为舞蹈伴奏发展成为独立的器乐曲体裁，许多作曲家如李斯特、肖邦、勃拉姆斯、古诺、格林卡、柴可夫斯基、莱哈尔、西贝柳斯、普罗科菲耶夫、拉威尔等都写有著名的圆舞曲作品。

当今风行的圆舞曲大多是维也纳风格的圆舞曲，其速度为多为小快板，另外有一种慢速度的慢圆舞曲(Slow Waltz)。爵士乐风靡全球后，还产生了一种加入摇摆节奏的爵士华尔兹。较为著名的圆舞曲作品有：肖邦的15首圆舞曲，勃拉姆斯的17首圆舞曲，古诺的《浮士德圆舞曲》、柴可夫斯基的《花之圆舞曲》、西贝柳斯的《悲伤圆舞曲》、威伯的《邀舞》等。约翰·施特劳斯主要的圆舞曲作品有：《蓝色多瑙河》《维也纳森林的故事》《南国的玫瑰》《艺术家的生活》《春之声圆舞曲》《皇帝圆舞曲》等(见图4-4)。

序奏主题

1=♭B 3/4

5 0 #4 5 | 6 0 2 3 | 4 0 7̣ 1 | 2 0 5̣ | 1 0 0 |

主题A

1=♭B 3/4

#4 5 | 6 5 #4 5 2̇ 1̇ | 7 1̇ 4̇ 3̇ #2̇ 3̇ | 6̇ 0 0 ♭6̇ | *mf*

5̣ 0 0 #4 | ♭4 0 0 #2̇ | 3 0 0 #1̇ | 2̇ — — |
p

2̇ 0 |

主题B

1=F 3/4

6̇ 0 5 | 5 — 1̇ | 6̇ 0 5 | 5 — 7 |

6̇ 0 5 | 7 — — | 2̇ — 4 | 3 — — |

主题C

1=♭E 3/4

5· 0 1̇ | 1̇ 0 2̇· 3 | 3· 4 5 | 5 1̇· #5 |

7 0 6 | 6 4· #1̇ | 3 — 2 | 2 — — |

图4-4 约翰·施特劳斯《春之声圆舞曲》

主题D

... (乐谱)

主题E之一

... (乐谱)

主题E之二

... (乐谱)

主题F

... (乐谱)

图 4-4　约翰·施特劳斯《春之声圆舞曲》(续)

(2) 探戈舞曲(Tango)，是一种器乐合奏的舞曲形式，起源于非洲中部，后由黑人奴隶传入古巴、海地、墨西哥、阿根廷、乌拉圭等地，20 世纪初从阿根廷传到欧美大陆及世界各地。这种舞曲为 2/4 拍子，速度不快，节奏颇像西班牙的哈巴涅拉舞曲，曲式规模不大，往往由两三个同主音大小调关系的主题组成，常用手风琴等乐器装饰性对位旋律为主旋律伴奏。

从风格及节奏类型上分析，探戈舞曲可以分为两种基本类型：一种是比较接近阿根廷民间舞曲特点的，被称为"阿根廷探戈"。2/4 拍节奏比较规整，第一拍为附点八分音符，第二拍一个重音基本节奏型，如图 4-5 所示。

图 4-5 探戈舞曲 1

另外一种是当探戈流传到欧洲各国后，为适应欧洲城市社交舞蹈需要而发展的探戈舞曲的变化形态，被称为"(欧洲)大陆探戈"。它为 4/4 拍或 2/4 拍，中速，速度稍慢，其节奏变化比阿根廷探戈更丰富，除了规整的两拍一个重音外，常常在第四拍的后半拍加入一个切分重音。其基本节奏型如图 4-6 所示。

图 4-6 探戈舞曲 2

探戈舞曲与其他舞曲相比，风格更富有高贵、潇洒的气质，显得别具一格，这一点在大陆探戈中表现得特别突出。

"探戈标准乐队"于 20 世纪 20 年代形成，其组成是一组小提琴和一组人数相等的手风琴，通常还有一架钢琴、一把低音提琴。当乐队规模较大时，也可加入吉他、单簧管、长笛、大提琴和其他的打击乐器。乐队编制一般为六到十数人，如果人数在六人及以下，习惯称为"探戈重奏团"，如果人数在七人及以上，则叫"探戈乐队"。

许多作曲家写了探戈舞曲，如亨德米特、舒尔霍夫、阿尔贝尼斯等。著名的探戈舞曲有：罗德里格斯的《化装舞会》(见图 4-7)、《卡米尼托》，西班牙歌曲《鸽子》，维络德的《火之吻》，阿尔贝尼斯的《探戈》，安德森的《蓝色探戈》，加德的《妒忌》，任光的《彩云追月》等。

(3) 摇摆舞曲(Swing)，爵士乐的发展经过了几个阶段，从早期的"布鲁斯""拉格泰姆"等到 20 世纪三四十年代的"摇摆舞"，风格多种多样，流派众多。而"摇摆舞"在 20 世纪 30 年代以后就成了爵士乐的主流，带来了爵士乐的新风尚。

摇摆舞在风格上的特点，主要体现在其"摇摆节奏"上，它最能表达美国人的"摇摆感"。它的节奏特点不再是"拉格泰姆"那种机械式的八分音符节奏型，而是一种不能准确记谱的类似三连音的节奏。换句话说，在演奏中演奏者看到的乐谱可能表现为均等的八分音符或附点音符，如图 4-8 所示。

而演奏者却要把它演奏成类似三连音一般的节奏，如图 4-9 所示。

1= C 4/4

3 2̇ 7 #5 | 0 3 4 3 #2 3 | 3 3̇ 1̇ 6 | 0 3 4 3 #2 3 |

3 2̇ 7 #5 | 0 3 4 3 #2 3 | 3 3̇ 1̇ 6 | 0 3 4 3 #2 3 |

2̇ 6 #5 6 | 0 #5 5 6 5 6 | 3̇ 6 #5 6 | 0 #5 5 6 5 3̇ |

7 3̇ #2̇ 3̇ | 0 ♭2̇ 1̇ 7 6 #5 | 6 0 3̇ #2̇ 3̇ 4̇ 3̇ 2̇ 1̇ 2̇ 1̇ 7 | 6 3 6 0 |

图 4-7 罗德里格斯《化装舞会》

4/4 x x x x x x x x | x x x x x x x x

图 4-8 摇摆舞曲 1

4/4 x͡³x x͡³x x͡³x x͡³x x͡³x x͡³x | x͡³x x͡³x x͡³x x͡³x x͡³x x͡³x

图 4-9 摇摆舞曲 2

"布鲁斯(Blues)"是摇摆舞曲的前身,所以摇摆舞曲继承了布鲁斯音乐节奏的特点。我们知道,布鲁斯的旋律用 4/4 拍子,伴奏却是 12/8 拍子,并且常用切分音,已经具有一定的摇摆性。严格地说,摇摆舞曲速度比布鲁斯稍快一些,舞曲的感觉更强一些。摇摆舞曲的产生和盛行,为其后的爵士圆舞曲、狐步舞曲以及通俗歌曲的节奏处理提供了一种模式,直到现在在通俗音乐(包括流行歌曲和各种舞曲等)中还是以这种三连音和切分、附点节奏为主要特点,它已成为当代各种通俗音乐共同的特征,如图 4-10 所示。

1= F 4/4

3 3· 3 4· 3 2· 1 | 3· 0 0 0· 5̣ | 5 5· 5 6· 5 5· 4 | 3 4 2 1 |

7 0 6· 5 3· 7̣ | 7 0 6 0 | 5 5· 3 4· 5 4· 3 | 5 5· 3 4 5· |

图 4-10 巴卡拉库《雨点不断打在我头上》

(4) 波尔卡(Polka),波尔卡舞曲 1830 年左右起源于波西米亚,随后从 19 世纪中叶到 19 世纪末风靡欧洲各地。这是一种快速二拍子的捷克舞曲,重音往往在第二拍上,形成

"蓬嚓蓬嚓"的伴奏节奏型，其旋律的节奏如图4-11所示。

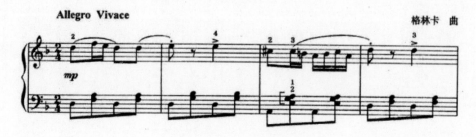

图4-11 波尔卡舞曲

斯美塔那、德沃夏克、约翰·施特劳斯父子等作曲家都作有波尔卡舞曲作品，其中著名作品如斯美塔那的歌剧《被交易的新娘》中的"波尔卡舞曲"，约翰·斯特劳斯的《拨弦波尔卡》《单簧管波尔卡》《啤酒桶波尔卡》等，均是波尔卡舞曲的杰作，如图4-12所示。

图4-12 约翰·施特劳斯《拨弦波尔卡》

(5) 波莱罗(Bolero)，分为两种。一种是西班牙的民间舞曲，产生于1780年左右，由西班牙卡迪兹的舞蹈家采莱佐所创，19世纪流行于整个欧洲，一般有西班牙响板伴奏，其拍子为三拍子，速度不快，重音在第三拍，它的典型节奏型如图4-13所示。

图4-13 波莱罗舞曲

贝多芬、威伯、肖邦、拉威尔、阿尔贝尼斯，以及很多西班牙作曲家都作过这种波莱罗舞曲，其中以拉威尔的《波莱罗舞曲》最著名，如图4-14所示。

另一种是流行于墨西哥和其他中南美国家的舞曲，是19世纪后半叶由古巴舞曲和舞歌演变而成，20世纪开始传到墨西哥，并广泛流传。它与第一种波莱罗舞曲同名，实际并不相同。其音乐具有黑人音乐的切分节奏特点二拍子，典型节奏型如图4-15所示。

(6) 波罗乃兹(Polonez)，也称"波兰舞曲"，最早又称之为"大步""步行舞"。这是一种发源于16世纪，流行于18世纪的波兰宫廷舞。民间的波罗乃兹多由人声演唱或小提琴演奏，其拍子为三拍子，重音在第一拍，中等速度，比圆舞曲、华尔兹稍微慢一些，

有时作为舞蹈组曲的第四乐章。当它进入宫廷后，由声乐曲演变为器乐曲，常作为舞会开场的伴舞音乐，随之风格也发生了变化。巴赫、亨德尔、莫扎特、贝多芬、舒伯特、李斯特等人都为波罗乃兹谱过曲。其主要节奏型如图4-16所示，重音和结尾音常在第二拍。

图4-14 拉威尔《波莱罗舞曲》

图4-15 墨西哥舞曲

图4-16 波兰舞曲

到18世纪末，波罗乃兹逐渐成为音乐沙龙和家庭演奏的独奏曲，作曲家们创作了很多钢琴或竖琴的波罗乃兹独奏曲。其中，肖邦的16首钢琴波罗乃兹作品最杰出，音乐会上常常演奏的有《A大调军队波罗乃兹舞曲》（见图4-17）、《英雄波罗乃兹》等。

（7）塔兰泰拉(Tarantella)，起源于意大利民间的一种舞蹈。"塔兰泰拉"(tarantella)是一种毒蜘蛛，15世纪之后，传说被"塔兰泰拉"咬伤的人必须剧烈地跳舞才能获救，就这样产生了塔兰泰拉舞。其节奏特点是3/8拍，或6/8拍，快板速度，情绪活跃，音乐与

库朗、基格相似，具有无穷动的恒动特点。在舞蹈时，常常用铃鼓和响板作为伴奏。19 世纪中叶以后，一些浪漫作曲家如李斯特、肖邦、柴可夫斯基等分别用塔兰泰拉舞曲创作了器乐独奏曲或器乐片段。

主题A
1=A 3/4

主题B
1=D 3/4

图 4-17　肖邦《A 大调军队波罗乃兹舞曲》

著名的塔兰泰拉舞曲作品有：德国作曲家门德尔松的《塔兰泰拉》和柴可夫斯基的《意大利随想曲》中的最后段落、维尼亚夫斯基的小提琴独奏《塔兰泰拉风格的诙谐曲》等，如图 4-18 所示。

1=♭B 6/8

图 4-18　维尼亚夫斯基《塔兰泰拉风格的诙谐曲》

(8) 玛祖卡(Mazurka)，有两种含义：一是指用波兰民间舞玛祖尔或其舞曲、舞歌以及用玛祖尔体裁写成的玛祖列克的通称；二是根据玛祖尔等各种波兰三拍子民间舞曲体裁所写成的音乐作品。其节奏特点是三拍子，重音变化多端，往往强调第二拍或第三拍。其典型节奏如图 4-19 所示。

图 4-19　玛祖卡舞曲

上述节奏型特别表现在旋律上。波兰作曲家肖邦根据波兰民间舞曲库亚维阿克、玛祖尔、奥别列克创作了 50 多首钢琴独奏曲集《玛祖卡》，在当时为玛祖卡舞曲创作的巅峰。其中第五首、第二十三首、第四十七首比较著名，如图 4-20 所示。

(9) 小步舞曲(Menuet)，音译为"米奴哀"，原为法国民间舞蹈，法文原意为"舞步很小的舞蹈"。1650 年左右，路易十四时期流入朝廷，后来迅速风行欧洲各国。起初的小步舞曲只是一个短小二段式的曲式(8 小节＋8 小节)，并无三声中部，后经吕利等人改

进，扩充为大三段式(第一小步舞曲＋第二小步舞曲＋第一小步舞曲)。另外加的这段音乐只限用双簧管、大管等三个声部来演奏，故称之为"三声中部"(trio)，虽以后并不沿用这一格律，但仍旧这样称呼。

回旋主题

1=♭B 3/4

第一插部主题

1=F 3/4

第二插部主题

1=♭D 3/4

图 4-20 肖邦《降 B 大调玛祖卡第五首》

小步舞曲的速度比较缓慢，风格优雅 3/4 拍，富有贵族气质。小步舞曲最盛行的时期是 1650—1750 年这一百年间，在世界舞蹈史上这一阶段被称作"小步舞时代"。从吕利开始，就已经把小步舞曲用于歌剧和舞剧，后来到海顿时，小步舞曲渐渐被用于奏鸣曲和交响曲的第三乐章，那么这时小步舞曲早就不是纯粹的舞曲了，而是把它作为一种独立的器乐体裁来使用。

小步舞曲的著名作品有：莫扎特的《D 大调小步舞曲》、贝多芬的《G 大调小步舞曲》、鲍凯利尼的《A 大调小步舞曲》、帕岱莱夫斯基的《G 大调小步舞曲》等，如图 4-21、图 4-22 所示。

主题A

1= A 3/4

主题B

1= D 3/4

图 4-21 鲍凯利尼《A 大调小步舞曲》

主题A
第一部分：
1= G 3/4

3· 4 | 5· #4 5· 4 5· 4 | 5 — 6· 3 | 4 — 5· 2 3 — |

主题B
1= G 3/4

5 1 | 1 7 1 | 2 — 1 7 6 5 | 4 3 6· 4 | 3 2 0 |

三声中段：
1= G 3/4

‖: 5 #4 5 | 3 5 1 3 5 3 | 2 4 7 2 5 7 | 1 7 1 2 3 4 |

图 4-22　贝多芬《G 大调小步舞曲》

4.4　室 内 乐

最广义的室内乐(Chamber music)在中世纪就已经出现了。早在 1480 年巴姆伯格的手抄本中，有一篇《器乐经文歌》，就表露出了室内乐的基本特征。直到 17 世纪末之前，欧洲的音乐生活中并没有现代意义上的公演音乐会，在各种演出地点和场所，可以分为三类音乐：教堂音乐、剧场音乐、室内乐。顾名思义，室内乐就是在相对较小的场地演奏音乐。这里所谓的"室内"特指宫廷贵族家中的客厅，因此室内乐在当时是专为贵族服务的。巴洛克时期的室内乐，其基本曲式是三重奏鸣曲，又分为室内奏鸣曲和教堂奏鸣曲。

室内乐起初既有声乐也有器乐，它的主要特点是在较小的场地演出，后来才逐渐发展为只用少数乐器演奏的音乐。室内乐首先在意大利风行，后于 1675 年流传到德国、法国、英国等国家。与管弦乐不同，室内乐的主要特点是每个演奏员演奏一个声部，而不像管弦乐那样每个声部由很多人员担当。按照室内乐声部的多少，可以把室内乐分成以下几类：二重奏(由两位演奏员演奏，以下类推)、三重奏、四重奏、五重奏、六重奏、七重奏、八重奏和九重奏。当时室内乐并不限定使用什么乐器，而是有什么乐器就用什么乐器。1750 年左右，固定乐器的室内乐形式开始出现，首先是模仿四部合唱模式的弦乐四重奏形式，然后是弦乐四重奏的变体——弦乐五重奏和弦乐三重奏。

弦乐四重奏(三重奏、五重奏)是仅用弦乐演奏的室内乐，如果用钢琴加上弦乐四重奏，就称为"钢琴五重奏"；如果用圆号加上弦乐四重奏，就称为"圆号五重奏"。而小

(大)提琴与钢琴的独奏奏鸣曲,有时不能归入室内乐范畴,这是因为它们各个声部有明显的独奏性。室内乐的原则是强调各个声部的合奏,而不是强调各个声部的独奏。

19世纪初的德国,在布隆斯维克公爵的宫廷中担任乐师的缪勒四兄弟,由于待遇过低而辞职,四个人组成了一个弦乐四重奏团,开始在欧洲各地巡回演出。从此,室内乐正式登上舞台,成为公演节目体裁之一,越来越受到人们的喜爱。

由海顿到莫扎特,基本上奠定了室内乐写作的规范和原则,包括曲式、风格等方面,后来的作曲家都遵循着这些规则来写他们的室内乐。值得注意的是,室内乐至今仍是所有学习作曲的学生最基本的练习。室内乐最常见的形式是弦乐四重奏(第一小提琴、第二小提琴、中提琴、大提琴)、钢琴五重奏(弦乐四重奏加钢琴)、其他乐器(如铜管乐器、木管乐器)演奏的三重奏、四重奏、五重奏等。贝多芬、舒伯特、门德尔松、埃奈斯库、斯特拉文斯基都写过一些八重奏曲,拉威尔、韦伯恩则写过九重奏。按时期划分,海顿、莫扎特、贝多芬、舒伯特的作品可以代表古典时期;贝多芬后期(1824—1826年间所写的Op.127、130-135)的弦乐四重奏无论是写作技法还是风格都有大的突破,他的后期与后来的舒曼、布拉姆斯、德沃夏克、弗兰克等人可以代表浪漫主义时期。德彪西、拉威尔则代表着室内乐的印象派风格。20世纪音乐的特点之一就是室内乐化。这是因为晚期浪漫派常常使庞大无比的管弦乐队从头到尾不停地演奏,总谱上密密麻麻,很难找到空隙,各种混合音色、不同乐器的重叠、光辉灿烂的音响把乐队的调色作用发挥到了极致。那么,20世纪的作曲家们首先做的就是把乐队的规模大大缩小,因为他们追求的是透明的织体、清晰的线条,而不是大轰大噪的巨大音响。所以,我们听到的20世纪的音乐作品很大一部分都是室内乐,但是我们所感受到的与古典、浪漫、印象各派又有诸多不同。一是在"回到巴赫"的口号下,大量地使用线条思维,但是其线条思维的特点是以不协和为主体;二是更加强调每件乐器的独立性,如斯特拉文斯基说,"重复并非加强";三是探求多种多样的新组合,原来常用的乐器此时可能处于并不重要的位置,而以前居于次要或陪衬位置的一些乐器如曼陀林、吉他、木琴、钟琴、中提琴、低音提琴甚至各种打击乐器反而有可能担任重要角色。

室内乐方面的著名作品有海顿《弦乐四重奏F大调小夜曲》、莫扎特《G大调弦乐小夜曲》、鲍凯利尼《小步舞曲》、舒伯特《死神与少女》及《鳟鱼钢琴五重奏》、德沃夏克《弦乐四重奏》、勋伯格《升华之夜》、弦乐四重奏《翻身道情》、弦乐四重奏《白毛女》、弦乐四重奏《情深意长》、钢琴五重奏《江南好》等。

下面就舒伯特的《鳟鱼钢琴五重奏》作一简单介绍。

此曲是舒伯特应大提琴演奏家鲍姆嘉特纳之约而写的。舒伯特在写这首乐曲时,把他以前创作的歌曲《鳟鱼》用了进去,作为第四乐章的主题。因为时间紧急,舒伯特没有写总谱,而是直接写了四种弦乐器的分谱。在第一次演出时,钢琴声部由舒伯特自己即兴演奏。

《鳟鱼钢琴五重奏》的乐器组合比较特殊。一般钢琴五重奏是两把小提琴、一把中提琴、一把大提琴、一架钢琴,而舒伯特别出心裁地采用了小提琴、中提琴、大提琴、低音提琴和钢琴各一的编制。另外,这首乐曲比一般的室内乐多了一个第五乐章。

第一乐章是快板,奏鸣曲式。其主部和副部主题都同样具有歌唱性,相对来说,主部主题要刚劲雄健一些,带有阳刚之气,如图4-23所示。

[图 4-23 《鳟鱼钢琴五重奏》一 — 乐谱图]

图 4-23 《鳟鱼钢琴五重奏》一

副部主题相对温和柔情，旋律优美，具有女性的阴柔美，如图 4-24 所示。

[乐谱图]

图 4-24 《鳟鱼钢琴五重奏》二

第一乐章的两个主题之间对比不大，显示出一个形象的两个侧面。其再现部的主部是从下属调上再现的，副部则回到主调上，这显示出舒伯特创作中的即兴特点。

第二乐章是行板，以抒情为主。它有两个主题：主部是大调性的主题，具有亲切、诚挚的性质，如图 4-25 所示。

[乐谱图]

图 4-25 《鳟鱼钢琴五重奏》三

副部是小调性的主题，其情绪哀怨凄楚，如图 4-26 所示。

这个乐章是一个没有展开部的奏鸣曲式，但是副部和结束部之间有一个展开性段落。

第三乐章是谐谑曲，古典风格浓郁，其谐谑曲的体裁和形式非常规范。这一乐章具有生动活泼、欢快急促的特点，采用 ABA 的复三部曲式，主题 A 是生气勃勃的谐谑曲主题，如

图 4-27 所示。

1= A 3/4

[乐谱]

图 4-26 《鳟鱼钢琴五重奏》四

1= A 3/4

[乐谱]

图 4-27 《鳟鱼钢琴五重奏》五

主题 B 类似小步舞曲，轻盈曼妙、风姿绰约，如图 4-28 所示。

1= D 3/4

[乐谱]

图 4-28 《鳟鱼钢琴五重奏》六

第四乐章的主题是歌曲《鳟鱼》，并以此进行了五个变奏，每个变奏都保持了《鳟鱼》主题的旋律，运用各种装饰手法进行变化。在尾声里，主题旋律由小提琴和大提琴一问一答，钢琴则采用了描写鳟鱼戏水的伴奏音型，生动地刻画了鳟鱼的形象，如图 4-29 所示。

第五乐章是一首终曲，音乐生动活泼、气势奔放。整个乐章包含着"呈示部——展开

部——呈示部——展开部"四部分，后两部分是前面两个段落的移调。呈示部主题是一个规范的三段体结构，如图 4-30 所示。

图 4-29　《鳟鱼钢琴五重奏》七

图 4-30　《鳟鱼钢琴五重奏》八

4.5 夜曲、小夜曲

夜曲(Nocturne)是流行于 18 世纪的一种器乐套曲,因其常常在夜间露天演奏而得名,后来专指一种具有特性曲风格(19 世纪各种器乐小品的总称,多表现诗情画意和生活情趣,主要是富有文学性曲名的钢琴小品)的钢琴小曲。

夜曲的原文 nocturn,源于拉丁文 NOX(夜神),其宗教含义为"夜祷"。爱尔兰作曲家菲尔德就根据这一宗教意义首创了这一体裁,后来经波兰作曲家肖邦作了进一步的发展。它的织体风格与无词歌类似,速度缓慢,采用分解和弦式的伴奏音型,其旋律优雅动人,富有歌唱性,创造出宁静而沉思的梦幻之境。夜曲是菲尔德和肖邦喜用的体裁,他们分别都作有夜曲 20 多首。

肖邦的《bE 大调夜曲》是所有夜曲中最为人所知的一首,曾被改编为各种乐器的独奏曲。整个曲子由三个主题素材组成,其结构是:

$$a \quad a1 \quad b \quad a2 \quad c \quad c1$$

主题 A 为行板,它的旋律恬适优美,就像一位花腔女高音在充满感情地演唱。主题 A 共重复了三次,每次都有大量的装饰,具有较强的即兴性特点,这也是肖邦音乐创作中的一大特点,如图 4-31 所示。

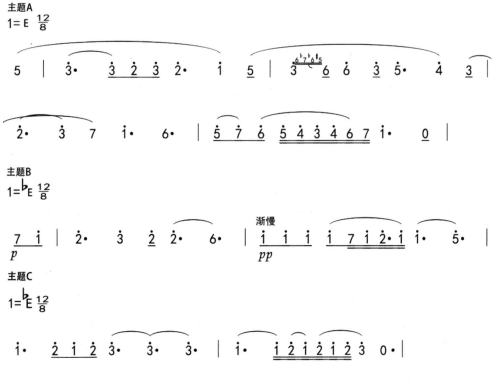

图 4-31 肖邦 《bE 大调夜曲》

乐曲的展开注重情感的表达，旋律流畅不绝，仿佛是一缕斩不断的情丝，诉说着内心的甜蜜和酸苦。最后，乐曲在宁静的气氛中结束。

小夜曲(Serenade)，其英文原意是"傍晚的音乐"。它源于欧洲中世纪骑士文学的一种爱情歌曲，流行于意大利、西班牙等国家。在傍晚，游吟诗人们往往弹着吉他或者曼陀林在相爱的恋人窗下边弹边唱，因此而得名，后来逐渐成为独立的独唱曲和器乐曲。舒伯特、古诺、福莱、托斯蒂、托塞里等作曲家都写过小夜曲式的歌曲，其中以舒伯特的声乐套曲《天鹅之歌》中的《小夜曲》最著名。钢琴伴奏采用了吉他式的音型，主题旋律优美婉转，平静而又期待小调式，3/4 拍。后半段音乐趋于激动，旋律由附点音符和上扬的和弦分解音构成，很快又安静下来，仿佛歌声飘远而去，如图 4-32 所示。

图 4-32　舒伯特《小夜曲》

声乐的小夜曲到后来演变为器乐独奏。一些歌剧中的小夜曲有时也单独在音乐会上演出，如德里戈的《小夜曲》、莫扎特的歌剧《唐璜》里的《小夜曲》等。

从器乐小曲发展到 18 世纪、19 世纪，变成了名为小夜曲的组曲式器乐套曲。这方面的杰作有：海顿的《F 大调弦乐四重奏》、莫扎特的《G 大调弦乐小夜曲》、贝多芬的两部三重奏《小夜曲》。

莫扎特的《G 大调弦乐小夜曲》是莫扎特于 1787 年写作的一首弦乐合奏，后来改编为弦乐五重奏和弦乐四重奏，以弦乐四重奏最流行。根据作者的作品目录中记载，此曲原为五个乐章，第二乐章后来因故丢失，所以现在只有四个乐章。第一乐章采用奏鸣曲式，快板，4/4 拍。主部主题具有号角性，是 G 大调主和弦的分解，紧接着是以华丽的颤音和切分节奏组成的欢快旋律。副部在 D 大调上呈示，其性格轻巧跳跃，如图 4-33 所示。

第二乐章是一首复三部曲式的浪漫曲，行板，C 大调，2/2 拍，旋律恬静温暖，优美动人，仿佛是绵绵的情思，如图 4-34 所示。

第三乐章也是采用复三部曲式而写，是小步舞曲体裁，G 大调，小快板，3/4 拍。小步舞曲的旋律流畅，节奏明快，充满着青春的活力。中部的主题亲切而舒展，富有歌唱性，与小步舞曲形成对比，如图 4-35 所示。

第 4 章 音乐体裁及作品

主部主题
1= G 4/4

〔乐谱〕

副部主题
1= D 4/4

〔乐谱〕

图 4-33 莫扎特 《G 大调弦乐小夜曲》一

1= C 4/4

〔乐谱〕

图 4-34 莫扎特 《G 大调弦乐小夜曲》二

第四乐章是一首回旋曲，G 大调，快板，4/4 拍。主部主题具有快步舞曲的特点，旋律明快秀丽，节奏跳跃，象征着幸福完美的爱情。插部主题也是一首舞曲，更加轻快和灵巧，如图 4-36 所示。

小步舞曲主题
1= G 3/4

〔乐谱〕

图 4-35 莫扎特 《G 大调弦乐小夜曲》三

主部主题
1= G 4/4

〔乐谱〕

图 4-36 莫扎特 《G 大调弦乐小夜曲》四

4.6 进 行 曲

进行曲(March)原来是为军队行进时步伐整齐有序而演奏的音乐,同时还起着弘扬军威、鼓舞士气的作用。进行曲通常由简单而鲜明有力的节奏和整齐规律的乐句构成,为了配合行进时步伐一致的要求,往往采用2/4拍、4/4拍、6/8拍等偶数拍子。16世纪出现了很多描写战争的音乐,其中包含诸如"轻骑兵进行曲""步兵进行曲""牛津伯爵进行曲"之类的早期进行曲。值得一提的是,土耳其皇家近卫兵乐队包含了各种管乐器和打击乐器,他们演奏的音乐被称之为"土耳其进行曲",到18世纪、19世纪,欧洲各国都纷纷建立起了土耳其式的军乐队。土耳其进行曲盛极一时,这种风格的音乐一度在欧洲广泛流行,同时也影响了海顿、莫扎特、贝多芬、柏辽兹、瓦格纳等作曲家的作品。

军队进行曲可以分为以下四类。

(1) 丧葬进行曲。
(2) 慢进行曲。每分钟75拍。
(3) 快进行曲。每分钟108到128拍。
(4) 倍快进行曲。每分钟140到160拍。

音乐史上著名的进行曲作品有:莫扎特《费加罗婚礼》中的"你不要再去做情郎";《A大调钢琴奏鸣曲》第三乐章"土耳其进行曲";贝多芬《土耳其进行曲》(见图4-37)、《英雄交响曲》中的第二乐章"丧葬进行曲";舒伯特《军队进行曲》;门德尔松《婚礼进行曲》;肖邦《降b小调钢琴奏鸣曲》第三乐章"丧葬进行曲";柏辽兹《拉科奇进行曲》;瓦格纳《纽伦堡的名歌手》序曲;《婚礼进行曲》;《大进行曲》;威尔第《阿伊达进行曲》;约翰·施特劳斯《拉特斯基进行曲》;柴可夫斯基《胡桃夹子》中的"进行曲";比才《卡门》中的"斗牛士进行曲";奥尔福德《博基上校》;米夏埃利斯《土耳其巡逻兵》;苏萨《华盛顿邮报进行曲》等。

除了以上列举的世界知名的进行曲之外,我国也有大量的进行曲作品,其中之一就是《中国人民解放军进行曲》,反映了中国人民解放军的性质、任务、革命精神和战斗作风。曲调气势磅礴,坚毅豪迈,热情奔放。主题A是充满活力的木管旋律,2/4拍,如图4-38所示。

图4-37 贝多芬《土耳其进行曲》

图 4-38 《中国人民解放军进行曲》

主题 B 由铜管乐器为主演奏，气势磅礴，如图 4-39 所示。

图 4-39 《中国人民解放军进行曲》

4.7 练 习 曲

 练习曲(Etude)，是用于培养和提高演奏技巧能力的乐曲。一首练习曲常常是为解决乐器演奏技术上的某一问题而设计的，比如音阶、琶音、八度、双音、流畅的连音、短促的顿音等。早在 16 世纪就有练习曲，到 18 世纪以古钢琴练习曲最多，19 世纪初，现代练习曲开始形成，以克莱门蒂(1752—1832)为代表的作曲家创作了大量的练习曲。其中杰出的有：克莱门蒂的《钢琴练习曲一百首》、莫谢莱斯的《练习曲集》、车尔尼的系列钢琴练习曲；克莱采尔、罗德、帕格尼尼等人的小提琴练习曲集等。

 肖邦的二十七首练习曲(Op. 10，Op. 25)将练习曲艰难的技巧性与高度的艺术性紧密地结合在一起，既可作为技巧训练用，又可作为音乐会演出用，开创了音乐会练习曲的新体裁，在他的两部练习曲集中《革命练习曲》最著名。其后，李斯特受肖邦和帕格尼尼的影响，进一步发展了音乐会练习曲，他作有《超级技巧练习曲》等。其他作有练习曲的作曲家还有斯克里亚宾、德彪西、巴托克、斯特拉文斯基等。

 肖邦的《革命练习曲》又名《华沙的陷落》，作于 1831 年。当肖邦离开波兰奔赴巴黎的途中，暂留德国斯图加特时，忽闻祖国争取民族独立的起义失败、华沙重新被沙俄统治的噩耗，悲愤交加之下创作了这首练习曲，献给李斯特。这首练习曲具有深刻的思想内容和富有激情的艺术魅力。乐曲始初是八小节的引子，激烈的快板，连续向下俯冲的旋律，表现了波兰人民不可遏制的愤怒和反抗精神。之后，钢琴在高音区奏出了由附点音符和果断有力的和弦组成的号角式旋律，使得乐曲从悲愤转变为激昂，表现出了波兰人民的反抗精神和大无畏的英雄气概，强弱交替的乐句，仿佛是激愤的呐喊和震荡的回声，如图 4-40 所示。

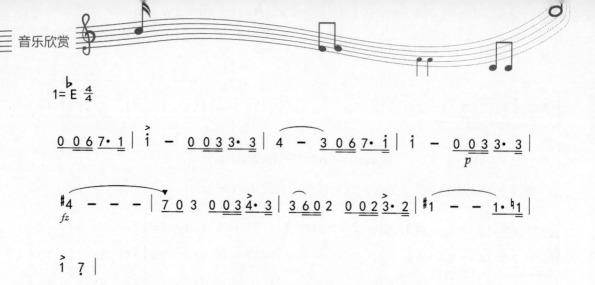

图 4-40 肖邦《革命练习曲》上

乐曲的中段，附点音符和上行级进的曲调在急骤起伏的伴奏中一再重新出现，使得乐曲的情绪越来越高昂。然后，乐曲再现了引子和主旋律。最后，乐曲再次重复引子的下行旋律线，并奏出坚定有力的四个和弦结束全曲。

4.8　随想曲、幻想曲、狂想曲

随想曲(Caprice)，也称奇想曲。这种体裁的特点是曲式结构比较自由，带有随意性，并且富有生气。在 16 世纪时，随想曲指牧歌风格的多声部声乐曲和运用模仿复调手法的器乐曲，往往具有标题音乐的性质。到 18 世纪，随想曲被用于带技巧性的器乐曲，它同时含有练习曲和谐谑曲的特点，例如帕格尼尼的小提琴《二十四首随想曲》(见图 4-41)就属于此类。19 世纪的随想曲则常常具有诙谐性、即兴性，许多作曲家都作有随想曲，如门德尔松、勃拉姆斯的钢琴随想曲，柴可夫斯基、拉威尔的管弦乐曲《意大利随想曲》等。

图 4-41　帕格尼尼《第二十四随想曲》

帕格尼尼的《第二十四随想曲》由主题和十一个变奏构成，主题采用了很多短促的休止符，具有强烈的顿挫感和无限的热情。主题为 a 小调，2/4 拍，生动活泼的急板。十一

个变奏分别运用了各种小提琴的弓法、装饰、双弦、半音阶、八度跳跃、和弦奏法、拨奏等技法和旋律的演奏方法。

柴可夫斯基的《意大利随想曲》是一首脍炙人口的管弦乐曲，写于 1880 年。在作者旅居罗马期间，搜集了大量意大利民间音乐的素材，经过一段时间的酝酿和构思，他把这首乐曲写完，并取名《意大利随想曲》。

整个乐曲分为七个大的段落。

(1) 行板，6/8 拍。由小号奏出的号角式旋律，是柴可夫斯基根据他在罗马骑兵军营黄昏时分吹奏的军号声谱写的。由主和弦分解构成的旋律辽阔而深远，使人联想到暮色苍茫中罗马古城的景色，如图 4-42 所示。

图 4-42　柴可夫斯基《意大利随想曲》一

紧接着，由铜管乐器、弦乐器先后奏出了三连音的和弦音型。随后，在这一背景上演奏出了威尼斯船歌风格的旋律，温柔亲切、略带悲愁，使人产生一种留恋和伤感的情绪。如图 4-43 所示。

图 4-43　柴可夫斯基《意大利随想曲》二

(2) 双簧管奏出了根据意大利民歌《美丽的姑娘》改编的旋律，速度较快、旋律舒畅明朗，充满了对自然和生活的赞颂，如图 4-44 所示。

图 4-44　柴可夫斯基《意大利随想曲》三

(3) 第三段有两个主题：主题 A 热烈奔放，具有意大利民间舞蹈的性质，好像人们在尽情地狂乐乱舞，如图 4-45 所示。

$1={}^\flat E$ $\frac{4}{4}$

$\underline{5}\ |\ \dot{1}\ -\ -\ -\ |\ \dot{1}\ -\ \underline{\dot{1}\dot{1}\dot{1}\dot{3}}\ \underline{\dot{2}\dot{1}7\dot{6}}\ |\ \underline{75}5\ 5\ -\ -\ |\ 5\ 0\ 0\ 0\ \underline{0\dot{2}}\ |$

$5\ -\ -\ -\ |\ 5\ -\ \underline{5\ 6}\ \underline{7\dot{1}}\ \underline{7\dot{5}}\ \underline{4\dot{2}}\ |\ \underline{{}^2\dot{1}7\dot{1}}\ 1\ -\ -\ |\ \dot{1}\ 0\ 0\ 0\ 0\ |$

图 4-45　柴可夫斯基《意大利随想曲》四

主题 B 具有歌唱性，舒展而宽广，加上铃鼓和竖琴的伴奏，显示了节日的另一个景象(见图 4-46)。

$1={}^\flat D$ $\frac{4}{4}$

$\underline{2\ 3\ 4}\ |\ 5\ \ \ 5\ \ \ 5\ \ \ \underline{6\ 3}\ |\ 5\ \ \ 0\ \ \ 0\ \ \ \underline{2\ 3\ 4}\ |\ 5\ \ \ 5\ \ \ 5\ \ \ \dot{1}\ \overset{>}{6}\ |\ 7\ 0\ |$

图 4-46　柴可夫斯基《意大利随想曲》五

(4) 第四段与第三段相似，仅仅改变了调性。

(5) 第五段以塔兰泰拉舞曲风格为基调而写，急板，音乐激越跳荡，表现出意大利人热烈奔放的性格(见图 4-47)。

$1=C$ $\frac{6}{8}$

$\underline{6\ 0\ 7}\ |\ \underline{\dot{1}\ 0\ \dot{1}}\ \underline{6\ 0\ 7}\ |\ \underline{\dot{1}\ 0\ \dot{1}}\ \underline{6\ 0\ 7}\ |\ \underline{\dot{1}\ 7\ 6}\ \underline{5\ 0\ 4}\ |$

$3\cdot\ \ \ 3\cdot\ |\ 3\cdot\ \ \ 3\cdot\ |\ \underline{3\ 0\ 3}\ \underline{4\ 0\ 4}\ |\ \underline{{}^\sharp 4\ 0\ 4}\ \underline{{}^\sharp 5\ 0\ 5}\ |$

图 4-47　柴可夫斯基《意大利随想曲》六

(6) 第六段再现第二段的主题，节拍变为 3/4，配器的色彩有所不同，更加热情。

(7) 第七段再现第五段塔兰泰拉风格的舞曲，接着在热烈的高潮中结束全曲。

幻想曲(Fantasia)是一种器乐体裁。16 世纪、17 世纪专指用复调手法写成的器乐曲(琉特琴、古钢琴等)。到巴洛克时期，特指具有即兴特点的键盘乐曲。古典乐派则指别具一格的乐章或性格突出、形式自由的各种器乐曲。幻想曲可分为以下五类。

(1) 即兴性质的幻想曲。如巴赫的《半音阶幻想曲与赋格》、莫扎特的《d 小调钢琴幻想曲》、贝多芬的《幻想曲》等。

(2) 浪漫乐派时期的特性曲，如门德尔松的无词歌、肖邦的夜曲和叙事曲、勃拉姆斯的间奏曲等。

(3) 形式自由、具有个性的奏鸣曲。如贝多芬的 Op.27 之一和之二，都标有"幻想曲般的奏鸣曲"，以及舒伯特的《流浪者幻想曲》等。

(4) 用即兴或自由手法而写的歌剧音乐合成曲，好像为回忆一次歌剧的演出而写。如李斯特的《唐璜幻想曲》。

(5) 16 世纪、17 世纪复调风格的器乐曲。

狂想曲(Rhapsody)的兴起比较晚，但其渊源可追溯到希腊史诗。狂想曲的曲式结构较为自由，一般具有鲜明的民族色彩和叙事性特点。具有史诗、英雄诗、歌颂爱国人物的狂想曲有李斯特的《匈牙利狂想曲》，拉佛、拉罗、德沃夏克、巴托克都有此类作品。民间音乐色彩较浓的狂想曲有勃拉姆斯的《钢琴狂想曲》，埃奈斯库的《罗马尼亚狂想曲第一首》，夏布里耶的《西班牙狂想曲》等。格什温的《蓝色狂想曲》将爵士乐和管弦乐融为一体，颇具特色。

《蓝色狂想曲》是美国作曲家格什温 1924 年应爵士乐指挥保罗·惠特曼之约而作。1923 年春，惠特曼打算办一场名为"现代音乐实验"的演奏会，因此邀请格什温创作一首爵士风格的协奏曲。那时的格什温对爵士乐可以说是行家里手，作曲技巧也已基本掌握，但是对于配器却有些发怵，最后在上演前五天完成了主旋律的写作，请美国另一位著名作曲家格罗菲完成配器任务。首演很成功，乐曲独特的风格赢得了全场听众的喝彩，并起立鼓掌，成为美国音乐界轰动一时的新闻。

《蓝色狂想曲》的旋律、节奏、和声都来自在美国黑人民间音乐基础上建立的爵士乐，其中有很多钢琴的华彩段落和若干富有特色的旋律。乐曲一开始，由单簧管奏出一个低沉的颤音，随之突然向高音区滑去，扶摇直上，引出了乐曲的主要主题。这一主题的调是有降三级音和降七级音的布鲁斯调式，旋律突出了半音阶的使用和强烈的切分节奏，如图 4-48 所示。

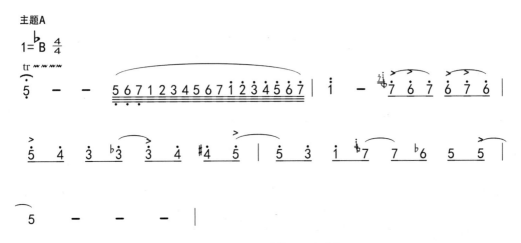

图 4-48　格什温《蓝色狂想曲》一

各个主题相继出现，使乐曲的气氛热闹起来。紧接着，管乐器奏出了同音重复、连断交替的主题 B，节奏性很强，同时带有一些忧愁和幽默(见图 4-49)。

1=♭B 4/4

0 4 4 4 4♭3 3 3 | ♭3 4 4 4 4♯5 5 5 | ♯5 6 4 2 ♭3 2 1 ♯5 | 6̇ 1̇ 6̇ 4̇ 4̇ 0 |
mf

<center>图 4-49　格什温《蓝色狂想曲》二</center>

主题 A 再次奏出，钢琴奏出了一段技巧性的华彩段落。这时在打击乐的节奏衬托下，小号奏出了明亮开朗的主题 C(见图 4-50)。

1= C 4/4

1̇ 3̇ 5̇ 5̇ 5̇ | 5̇ ♯5̇ 6̇ 5̇ 4̇ 3̇ 2̇ | 1̈ — — | 1̈ — — |
mf

<center>图 4-50　格什温《蓝色狂想曲》三</center>

主题 D 是具有浓郁爵士乐风味的曲调，作者把它进行了充分的展开(见图 4-51)。

1= C 2/2

5 6 1 1 1 5 6 5 | 5̇6̇ 7 - 6 5· | 2 3 2 4 — | 4 — — — |

<center>图 4-51　格什温《蓝色狂想曲》四</center>

然后，在圆号渐强的和声背景下，弦乐奏出了柔和而忧伤的旋律。如图 4-52 所示。最后，再现了前面的各个主题，在强烈的气氛中结束全曲。

1= E 4/4

3 4 5 5̣ | 5̣ 6̣ 7 1 | 2 — — | 2 — — |

♯2 — — — | 2 — — — | 3 — — — | 3 — — — |

<center>图 4-52　格什温《蓝色狂想曲》五</center>

4.9　序曲、前奏曲、间奏曲

序曲(Overture)原来是歌剧、话剧、清唱剧等大型作品的开场音乐。17 世纪末的歌剧序曲分为两种：第一种是法国歌剧常用的"法国式序曲"，从庄严的慢板开始，接下来是

活跃的赋格式的快板,最后又回到慢板,这是歌剧序曲最早的典型模式;第二种是那不勒斯歌剧常用的"意大利式序曲",由快板——慢板——快板三部分组成,即交响曲的前身。

18世纪后半叶,歌剧序曲一般都与歌剧剧情有关,比如莫扎特的《费加罗的婚礼序曲》、贝多芬的《雷奥诺拉序曲》等。到了古典时期,奏鸣曲式快板逐渐固定为序曲的形式。这时,歌剧序曲可以单独在音乐会上演奏,同时还产生了脱离歌剧而独立写作的音乐会序曲,如为演奏会而作的音乐会序曲、为庆典仪式而作的序曲、具有交响诗性质的序曲等。浪漫时期,瓦格纳、威尔第、比才则用前奏曲来代替序曲。19世纪的轻歌剧序曲和法国大歌剧序曲,往往从剧中选择一些典型的段落组成连奏的形式。

歌剧的序曲给人留下很深的印象,有些现今很少演出的歌剧甚至于完全靠序曲才能使我们记住它。另外,歌剧需要庞大的财力和人力才能演出,而歌剧的序曲却可以在任何一场音乐会上演奏(见图4-53)。

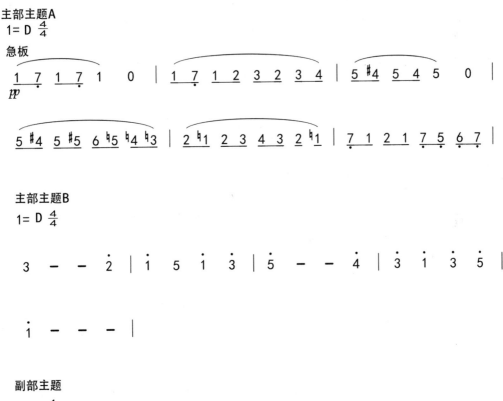

图4-53 莫扎特《费加罗的婚礼序曲》

前奏曲(Prelude)在早期时是一种带有引子性质的器乐体裁,常常用于与其相同调性或调式的乐曲之前。17—18 世纪中叶,前奏曲往往和赋格曲组成器乐套曲,或者作为组曲的第一首使用,如巴赫的《十二平均律曲集》,其每个调性均为一首前奏曲加一首赋格组成的复合套曲。19 世纪之后,前奏曲渐渐脱离引子的作用,经常作为独立的、具有即兴创作特点的中小型器乐曲演奏,而且有些作曲家将自己的前奏曲汇编成册,如肖邦的《前奏曲二十四首》(Op.28)。其中有些乐曲的风格只是单一动机的练习曲,有些则是抒情的夜曲风格。作有前奏曲集的还有俄罗斯作曲家拉赫玛尼诺夫、斯克里亚宾、苏联作曲家肖斯塔科维奇、法国作曲家德彪西等。

歌剧的序曲和幕间音乐,有时也称为前奏曲。而有些作曲家则用前奏曲来代替序曲,李斯特创作有一首《前奏曲》,其曲名来自法国诗人拉马丁的《诗的冥想录》。李斯特以原诗的一节作为序言,它的大意是:一首不可知的歌,其第一个庄严的音就是"死亡",人生不正是这首歌的前奏曲吗?所以李斯特的这首《前奏曲》并非前奏曲体裁。

有的前奏曲貌似简单,却饱含着人生哲理,或富有美感。巴赫的《十二平均律曲集》的第一首《C 大调前奏曲》整个曲子像是十六分音符的分解和弦练习曲,但是其结构严谨、和声布局合理,情绪起伏不断,蕴含着丰富的音乐内涵,法国作曲家古诺把一首绝妙的旋律与之相配摇身变为一首脍炙人口的《圣母颂》。

肖邦的《b 小调前奏曲》又称"雨滴前奏曲"。1838 年,肖邦与他的情人乔治·桑旅居西班牙的瓦尔德莫萨修道院。"一个悲惨凄苦的雨夜,他坐在钢琴旁弹奏着一首奇异的前奏曲……后来他对我说,当他弹钢琴时,觉得好像自己掉到湖里,寒冷彻骨的冰水不时地冲击着他的胸口……他在这个晚上确实能使人联想到洒落在修道院屋瓦上的雨滴,但在他的想象中,那是从天上掉在他心里的泪珠。"

此曲基本上是一种阴郁的情绪,一开始,钢琴在高声部不断地奏出单调音响,逼真地模仿了令人心烦意乱的雨滴声。低音区这时奏出了充满愁绪的旋律,这一旋律缠绵哀怨,像是对往事的无限思恋和苦闷忧伤的心情(见图 4-54)。

$1=D \quad \frac{3}{4}$

$\underline{6}\ 1\ 3\ 6\ \dot{1} \quad 7\cdot\ \dot{3}\ |\ 6\cdot\quad 3\ 1\ 7\ |\ 6\ 3\ 6\ 1\ \dot{3}\quad \dot{2}\cdot\ \dot{3}\ |\ \dot{1}\cdot\quad 6\ 3\ 1\ |$

图 4-54　肖邦　《雨滴前奏曲》一

间奏曲(IntermeZzo)是指歌剧、舞剧、话剧等戏剧中的过场音乐或幕间曲,通常还伴有一些轻松的表演。间奏曲对歌剧和喜歌剧的发展起了很大的推动作用。另外一种间奏曲是一种特性曲,其篇幅较小,形式比较自由。19 世纪浪漫主义作曲家常常用"间奏曲"作为其抒情性器乐小品的曲名,其意是在几部大作品之间的重要作品。舒曼、勃拉姆斯所写的这一体裁的作品最著名。

法国作曲家比才的《阿莱城姑娘第二组曲》中的第二乐章即为《间奏曲》,原来是戏剧第二幕第一、二场之间的音乐,表现了富莱德利家人为他的婚事而担忧的心情。由萨克斯奏出(见图 4-55)。

图 4-55 肖邦 《雨滴前奏曲》二

4.10 交 响 诗

交响诗(Symphonic Poem)，也称"音诗"，是一种标题音乐，19 世纪、20 世纪用于表现文学性内容较强的管弦乐曲，具有交响性的特点。它为单一乐章，以区别于多乐章结构的标题交响曲(Programme Symphony)。

1854 年，李斯特创作了根据诗人拜伦的诗而写的《塔索》，首次采用"交响诗"的名称创立了这一体裁。一般认为标题性序曲也可具有交响诗的特征，如贝多芬的《爱格蒙特序曲》、门德尔松的《芬格尔岩洞序曲》、柴可夫斯基的《1812 庄严序曲》等。李斯特创作了 13 首交响诗，内容大多取材于诗歌、戏剧、绘画等，总谱前往往有一篇绪言，说明作者的创作意图、作品的主题思想、引用原作的情况等。除《塔索》外，还有根据拉马丁的"诗的幻想"而写的《前奏曲》；根据雨果的诗而写的《玛捷帕》；根据画家考尔巴赫的壁画而写的《匈奴人的战争》；根据席勒的同名诗而写的《理想》等。

李斯特的创举被众多作曲家效仿，因为文学、绘画及其他概念都显示出新的灵感源泉，当中特别受到作曲家青睐的是描写民族民间生活或颂扬祖国大好河山的题材。著名作品有：捷克作曲家斯美塔那的六首交响诗《我的祖国》；鲍罗丁的《在中亚细亚草原上》；柴可夫斯基的《罗密欧与朱丽叶序曲》；圣一桑的《非洲》；西贝柳斯的《芬兰颂》；雷斯皮基的《罗马的喷泉》；格罗菲的《美国》；理查·施特劳斯的《唐·吉珂德》《蒂尔的恶作剧》《英雄的生涯》；德彪西的《牧神午后》；杜卡的《小巫师》；斯特拉文斯基的《火鸟》；格什温的《一个美国人在巴黎》等。

李斯特的第二交响诗《塔索：哀愁和胜利》以表现 16 世纪意大利诗人塔索生前的受苦和死后的光荣为主要线索，写于 1849 年。在总谱的扉页上，刊明了创作的动机，其中说道："……这位天才在世时遭到虐待，死后却以足使迫害他的人无地自容，放射出万丈光芒。"塔索是德国著名诗人，曾作有《列那尔多》《解放了的耶路撒冷》等不朽的叙事诗，生前精神失常，多次被监禁，后来狂疾时隐时发，于飘零中死去。1939 年，李斯特在威尼斯德礁湖上听到一位船工唱《解放了的耶路撒冷》中的一节歌，给他留下很深的印象。"这是一个缓慢、朴素的悲哀曲调。船工慢声歌唱，赋予它一种特殊的色彩。悲伤拖长的音渐渐飘远，产生像夕阳光辉的长条映照在镜子般水面上的效果。"

1849 年为庆祝歌德诞生一百周年，魏玛上演了他的戏剧《托尔夸托·塔索》，李斯特为此剧创作序曲，引用了这条旋律。同年，他把序曲改写成交响诗《塔索》分为"哀愁"和"胜利"两个部分。

在弦乐器和双簧管低沉、压抑，渲染悲剧气氛的引子后，第一部分"哀愁"中首先由低音单簧管奏出的主题 A 就是来自十年前他在威尼斯礁湖上听到的船工之歌(见图 4-56)。

图 4-56 魏玛《塔索》

由这个基本主题出发，李斯特大量地运用了主题变形的手法。低音单簧管之后，小提琴也演奏了主题 A，大提琴演奏第三节歌的旋律时，小调变成了大调，哀歌变成了夜曲，描写诗人的儒雅气质，这就是副部。

4.11 奏 鸣 曲

奏鸣曲(Sonata)是和"康塔塔"(Cantata)相对的一种体裁。"康塔塔"的意思是"唱着的"，Sonata 的意思是"响着的"。由此可见，"康塔塔"是指声乐体裁，而奏鸣曲是用于称呼各种形式的器乐曲的。17 世纪末，意大利小提琴家柯雷利确定奏鸣曲是一种多乐章的套曲形式。一般来说，奏鸣曲是为钢琴、小提琴、大提琴、长笛等所作的曲子，通常用钢琴来伴奏(钢琴奏鸣曲不用伴奏)，由三个或四个乐章组成。奏鸣曲的原则，被广泛地应用。可以说，交响曲是管弦乐的奏鸣曲；弦乐四重奏是弦乐器的奏鸣曲；协奏曲是为独奏者和管弦乐而写的奏鸣曲。

奏鸣曲的几个乐章的正常顺序是：快板乐章——慢板乐章——诙谐曲(或小步舞曲)——快板乐章。有时在第一乐章之前还有一段慢速的前奏曲，第三乐章诙谐曲或小步舞曲具有舞蹈性，有时可以省略。在莫扎特的奏鸣曲和大多数协奏曲、贝多芬的《月光奏鸣曲》、李斯特的《b 小调奏鸣曲》中，却有不符合正常顺序的情况。

从每个乐章的曲式上来看，尽管每位作曲家都有各种不同的处理，但是奏鸣曲的曲式结构有一个约定俗成的规律，那就是：第一乐章几乎总是奏鸣曲式，快板；第二乐章往往用奏鸣曲式或者三部曲式、二部曲式、变奏曲式，多为慢板或行板；第三乐章一般是三部曲式、小步舞曲(或诙谐曲)；第四乐章与第一乐章一样，也是快板奏鸣曲式，有时也可以是急板，曲式也可能是回旋曲式、变奏曲式。

奏鸣曲的辉煌时期是从海顿到莫扎特、贝多芬等作曲家的作品中体现出来的。古典时

期，奏鸣曲的形式有了飞速的发展，尤其是贝多芬的《三十二首钢琴奏鸣曲》，它已成为奏鸣曲的典范之作，其中的"热情""月光""黎明""悲怆"等是音乐爱好者必听的曲目。而且在他的后期作品里，贝多芬首先采用一种卓越的抒情诗体来取代原有的戏剧风格，这一点被浪漫派作曲家舒伯特、舒曼、肖邦、李斯特等人发挥到了极致。20世纪后，作曲家们大多不写奏鸣曲了，这是因为它象征着19世纪的传统，而20世纪音乐的特色是背叛、抛弃传统。当然，新古典主义的兴起，使奏鸣曲再次复兴，斯特拉文斯基、巴托克、亨德米特、艾夫斯、普罗科菲耶夫等都写过一些奏鸣曲。但是奏鸣曲早已不是音乐生活的主流了。历史上奏鸣曲的杰作有：巴赫的《小提琴奏鸣曲》、亨德尔的《小提琴奏鸣曲》、海顿的《钢琴奏鸣曲》、莫扎特的《钢琴奏鸣曲》、贝多芬的《热情、月光、黎明、悲怆 奏鸣曲》、肖邦的《b小调奏鸣曲》、弗兰克的《小提琴奏鸣曲》等。

贝多芬的《悲怆奏鸣曲》Op.13是一首三乐章的钢琴奏鸣曲。这是他《三十二首钢琴奏鸣曲》中的第八首，即c小调钢琴奏鸣曲。这里所谓的"悲怆"并非悲伤凄凉，更多的是热情、激动和愤怒。其第一乐章是奏鸣曲式，快板。前面有一个自由速度、散板的引子，这是整个第一乐章的感情重心，在展开部和尾声中都再次出现。引子中既有对光明的期望，更多的是以沉重的和弦及上行级进的旋律表现出严峻的压力、不屈不挠的反抗精神。在光明与黑暗的反复较量之后，旋律向上达到最高点，然后快速地半音阶疾驰而下，迎出呈示部(见图4-57)。

图4-57 贝多芬《悲怆奏鸣曲》一

呈示部的主部主题由四个首尾相接的乐句重叠而成，旋律呈两个八度不断上行的趋势，低音部是连续的八度交替，节奏奔腾，表现了与黑暗搏斗的形象(见图4-58)。

图4-58 贝多芬《悲怆奏鸣曲》二

连接部与主部密不可分，是主部的延续。连接部的开头出现了号召性的曲调，然后在剧烈的奔驰下达到高峰，安静下来，为副部的出现作准备。副部有两个主题：主题A是抒情性的曲调——bE小调，这是对往事的回忆和冷静的思考。旋律一会儿在低音区，一会儿在高音区，像是在对话(见图4-59)。

副部的主题B在bE大调上进行，节奏又恢复到奔驰的韵律上来。两个外声部呈现扩张的趋势，力度越来越强。如此使得主题B极其豪迈奔放，充满活力。

展开部是引子主题、主部主题和连接部主题形象的发展。首先，出现引子的形象，然后主部主题在各个不同的调上进行展开，音乐潮起潮落般地起伏，最后以单声部收尾为再

现部的出现作好准备。

再现部是呈示部的重复。但是，按照奏鸣曲式的原则，再现部的调性必须回"主"调性，尤其副部，在呈示部里一般都在属调范畴，而到再现部时，原来的副部必须回到主调上。《悲怆奏鸣曲》第一乐章的再现部也遵循这一原则，因而使英雄豪迈的性格平添一些悲壮的气氛。

图 4-59　贝多芬《悲怆奏鸣曲》三

第二乐章是由三个主题构成的回旋曲式写成，其结构是：a——b——a——c——a，如歌曲的行板。这是一篇揭示英雄人物内心世界的乐章，其中主题 A 仿佛是悠然神往的沉思(见图 4-60)。

图 4-60　贝多芬《悲怆奏鸣曲》四

第三乐章是奏鸣回旋曲式，乐章结构是：a——b——a——c——a——b——a。主题 A 是活跃而轻快的情绪，同时还带有一丝忧愁，这里表现了各种富有生活情趣的体验和感受(见图 4-61)。

图 4-61　贝多芬《悲怆奏鸣曲》五

主题 B 稍微开朗一些，有着温柔妩媚的抒情感；主题 C 是一段舞曲性质的音乐，采用了模仿复调的手法，各个声部前呼后应、你唱我和。三个主题回旋重复，来回交替，诉说着生活中的欢乐和辛酸。尾声是很有特色的：在最后陈述了主题 A 之后，又来到大调上，既像在祝福，又像在疑问，然后用肯定的、果断的音阶与和弦回答了疑问，结束全曲。

4.12　协　奏　曲

协奏曲(Concerto)，是管弦乐队与一种独奏乐器(如钢琴、小提琴、大提琴、小号、长笛等)或一组独奏乐器共同演奏的音乐体裁。协奏曲的主要特征是：独奏与管弦乐队不是主次的关系，而是平等竞争的关系，这与管弦乐伴奏的独奏曲有所区别。

协奏曲在 16 世纪指意大利一种有器乐伴奏的声乐曲，以区别于当时无伴奏的声乐曲，如舒兹、巴赫等的协奏曲。巴洛克时期，被 17 世纪作曲家称为"现代风格"的协奏曲，是指相对比的、纯粹器乐的演奏单位(管弦乐队和独奏乐器)之间的交替演奏。从协奏曲的产生到莫扎特，其间经过了三个发展时期。第一个时期，从 1620 年开始，维亚丹纳把加布里埃利的双合唱风格用到器乐上，卡斯泰罗创立了一种含有若干独奏乐段的单乐章曲式。第二个时期，从 1670 年开始，巴洛克风格的协奏曲达到其高潮。首先单乐章被多乐章所取代，旋律越来越多地在高音部出现，主调音乐风格占据更重要的地位。巴洛克时期，以独奏小组与管弦乐队竞奏为特点的大协奏曲得到长足发展，托莱里对各种协奏曲曲式以及演奏形式的发展作出了重要贡献，比如快—慢—快的三乐章标准曲式、独奏乐器与管弦乐队地位平等，斯卡拉蒂、维瓦尔第、巴赫都写作了大量协奏曲，并且成为协奏曲的典范之作。第三个时期，从 1750 年到 1780 年，老巴赫的两个儿子确立了古典协奏曲的形式，其主要特点是第一乐章奏鸣曲式的完善，这是莫扎特钢琴协奏曲的来源。

协奏曲的发展从莫扎特到现在，始终是随着奏鸣曲的发展而发展的。一般来说，协奏曲与奏鸣曲的区别在于：①协奏曲通常只有三个乐章，没有诙谐曲乐章，只有一个自由乐章的协奏曲，叫"小协奏曲"。②协奏曲第一乐章的呈示部不是完全重复，而是写两次，第二次有所变化。③最后乐章通常为回旋曲式，从而获得完美的终结。④第一乐章的结尾处，通常有一段炫耀演奏技艺的、独奏乐器的华彩。⑤协奏曲的独奏部分与独奏曲不同，在协奏曲中，独奏不再凌驾于乐队之上，而是处于平等的地位。

根据独奏乐器可以把协奏曲分为钢琴协奏曲、小提琴协奏曲、大提琴协奏曲等。现在我们经常能够听到的协奏曲曲目有：维瓦尔第的《四季》；巴赫的《勃兰登堡协奏曲》；《E 大调小提琴协奏曲》；海顿的《D 大调大提琴协奏曲》；莫扎特的《第三，五小提琴协奏曲》；贝多芬的《D 大调小提琴协奏曲》《第四，五钢琴协奏曲》；舒曼的《a 小调大提琴协奏曲》；门德尔松的《e 小调小提琴协奏曲》；肖邦的《第一，二钢琴协奏曲》；李斯特的《第 12 钢琴协奏曲》；柴可夫斯基的《D 大调小提琴协奏曲》《第 12 钢琴协奏曲》；勃拉姆斯的《D 大调小提琴协奏曲》；格里格《a 小调钢琴协奏曲》；拉赫玛尼诺夫的《第二钢琴协奏曲》；拉罗的《西班牙交响曲》；格什温的《蓝色狂想曲》；何占豪、陈钢的小提琴协奏曲《梁山伯与祝英台》；吴祖强的琵琶协奏曲《草原英雄小姐妹》；刘文金的二胡协奏曲《长城随想》等。

下面通过介绍柴可夫斯基的《D大调小提琴协奏曲》,来了解协奏曲的基本形式。

这首协奏曲是世界四大小提琴协奏曲之一,写于 1878 年 3 月,当时柴可夫斯基把这部作品献给在彼得堡音乐学院担任小提琴教授的奥尔,但奥尔因作品中有些地方比较难演奏,便将它搁置了三年。后来,维也纳小提琴家布罗斯基克服了这些困难,在许多地方进行了公演。

第一乐章基本上用古典协奏曲的形式严格写成,结构宏伟,旋律曲调多样化,形象丰满而概括。其中心内容是活跃的生活现象和明朗的感情表达,充满了一些傲气盈溢的勇武乐句和肯定生活、激奋人心的力量。引子主题纯朴、安详而宏伟,仿佛是动人的倾诉,如图 4-62 所示。

图 4-62　柴可夫斯基《D大调小提琴协奏曲》一

接踵而至的是一系列明快的动机,力量不断增长,最后推出由独奏小提琴奏出的、奏鸣曲式呈示部的主部主题(见图 4-63)。

图 4-63　柴可夫斯基《D大调小提琴协奏曲》二

这个主题像是一种抒情的即兴独白,气息宽广而温暖,同时又含有活跃有力的动机以及更加柔和而圆润的歌唱性乐句、诙谐性的音调、舞蹈性的断续音型。然后,在节奏型的推动下,出现了小提琴乐句的急速奔驰,音乐转为热情而冲动,掀起了一阵高潮,当它重新回归抒情时出现了在属调上进行的副部主题(见图 4-64)。

图 4-64　柴可夫斯基《D大调小提琴协奏曲》三

副部主题充满了温暖和柔情,但是有些伤感。在反复呈示三次后,急速向前。随后以

乐队全奏的形式再现了主部主题而结束了呈示部,这时的主部主题像一首庄严的凯旋进行曲。

展开部以主部材料为核心进行展开,主题在连续不断的十六分音符和三十二分音符中出现,显得非常匀称和轻快。随着力度的不断增长,进入乐章的华彩乐段。柴可夫斯基没有把华彩乐段放在乐章的末尾,而是作为展开部和再现部的连接,是具有创造性的。

再现部以长笛演奏主题,小提琴伴以颤音开始,然后由独奏小提琴演奏旋律。第一乐章从戏剧性的冲突和发展,通过一些折磨人的沉思、犹疑和小心翼翼的探索,一直到意志的冲动和得意洋洋的胜利情绪的表达。

第二乐章是一首美妙的小型浪漫曲,是一首真诚、淳朴无华的抒情诗。柴可夫斯基把它作为一首独立的小提琴独奏曲来处理,命名为"沉思"。在一段简朴的乐队引子后,带弱音器的独奏小提琴在透明的背景下,轻柔地奏出乐章的主题A(见图4-65)。

图4-65　柴可夫斯基《D大调小提琴协奏曲》四

中段主题的情绪稍微激越一些,抒情而忧郁,旋律也更加宽广、多样(见图4-66)。

图4-66　柴可夫斯基《D大调小提琴协奏曲》五

再现主题A后,音乐没有停顿,直接进入第三乐章。

第三乐章是终曲,作为总结,此乐章用回旋曲式写成。音乐速度加快,为主题的出现作好铺垫。小提琴演奏的主题A是一首俄罗斯舞曲,描绘了一种嘈杂喧嚣的欢乐景象,如图4-67所示。

图4-67　柴可夫斯基《D大调小提琴协奏曲》六

第一插部具有斯拉夫民间音乐的刚勇、强悍的性格(见图4-68)。

$1=A \quad \dfrac{2}{4}$

(乐谱略)

图4-68　柴可夫斯基《D大调小提琴协奏曲》七

第二插部为抒情性,带一点忧郁和沉思的音乐,开始由双簧管和单簧管呼应,后由独奏小提琴和大提琴对答(见图4-69)。

$1=A \quad \dfrac{2}{4}$

(乐谱略)

图4-69　柴可夫斯基《D大调小提琴协奏曲》八

最后,音乐回到欢快的舞蹈主题上来,进入技巧辉煌的尾声,以此结束这节日欢腾景象的乐曲。

4.13　交　响　曲

本书我们就贝多芬第五交响乐《命运交响曲》进行介绍。

贝多芬的《第五"命运"交响曲》是贝多芬九部交响曲中最通俗的一部,也是所有交响曲中最为人们津津乐道的一部。这部交响曲完成于1805年,有人曾这样评论:"贝多芬就是在这部交响曲上成为一个巨人的。""命运"二字源于第一乐章的主部主题,贝多芬曾说:"命运就是这样敲门的。"

这部作品的主题是"从黑暗到光明,通过与命运的斗争走向最后的胜利"这样一个人类共同关心的重大命题。

第一乐章初始就开门见山地亮出"命运"主题,它是由三短一长的同音重复和下行音调组成的(见图4-70)。

这个动机不仅构成了第一乐章的骨架,而且贯穿于整个交响曲的始终。这个主题给人一种阴霾、威严甚至恐怖的感觉,它象征着强大的黑暗势力。这一主题在各个声部分别呈示后,起伏跌宕,直到圆号奏出主题的变形,然后引出了副部主题的出现,副部主题明朗

而优美,具有抒情性,好像是人们在面对严酷命运时对幸福的憧憬(见图4-71)。

图 4-70 贝多芬《第五"命运"交响曲》一

图 4-71 贝多芬《第五"命运"交响曲》二

命运主题再度出现,展开部开始了。这时,主部主题和副部主题展开了一次又一次激烈而戏剧性的搏斗。调性越走越远,情绪越来越紧张,接着出现了再现部。战斗仍在继续,最后威风凛凛的命运占据了上风。

第二乐章,流畅的行板,有两个主题,主题 A 深沉、安详、抒情,充满了热情,又像在沉思,由中提琴和大提琴演奏(见图4-72)。

图 4-72 贝多芬《第五"命运"交响曲》三

主题 B 具有战斗号召性,由木管乐器奏出(见图4-73)。

转调之后由铜管乐器演奏,变成富有英雄豪迈气概的凯旋进行曲,宛如与命运搏斗的战士经过思考,重新获得了信心和勇气。这两个主题经过反复的变奏,音乐由沉重的思考转向充满力量的行动。

图 4-73 贝多芬《第五"命运"交响曲》四

第三乐章是谐谑曲性质的乐章，由 ABA 三部分构成。第一部分有两个因素，一个是由低音弦乐器奏出的主题(见图 4-74)。

图 4-74 贝多芬《第五"命运"交响曲》五

另一个是斗争的主题，是命运的叩门，由圆号奏出(见图 4-75)。

图 4-75 贝多芬《第五"命运"交响曲》六

中部是人类与命运的殊死搏斗，用赋格段写成，大提琴和低音提琴通过难度非常高的细小音符奏出(见图 4-76)。

图 4-76 贝多芬《第五"命运"交响曲》七

第三乐章和第四乐章连续演奏，中间没有间歇。在第三乐章定音鼓雷鸣般的隆隆声中，引出了第四乐章雄壮的胜利进行曲(见图4-77)。

图 4-77　贝多芬《第五"命运"交响曲》八

第四乐章也是奏鸣曲式。副部依然是命运主题的节奏，仿佛命运在做最后的挣扎(见图4-78)。

图 4-78　贝多芬《第五"命运"交响曲》九

到展开部的高潮时，命运仍然在远远地威吓，但是很快被淹没在狂欢的海洋中。这里主要由副部主题发展，自始至终充满了胜利的欢乐。当音乐渐渐达到高潮时，突然出现了第三乐章末尾那动人心弦的片段，使人们回忆起斗争中最艰苦的时刻，欢乐的气氛更加热烈。这时还出现了一个新的主题，像一股巨浪从人们的心底奔流而出(见图4-79)。

图 4-79　贝多芬《第五"命运"交响曲》十

辉煌的主部主题再次奏出，人类在这次激烈的战斗中获得了最后的胜利。

4.14　歌　　剧

歌剧(Opera)是用声乐和器乐表现剧情的戏剧作品，它是音乐与诗歌、戏剧表演、舞蹈、舞台美术、服装等结合为一体的综合艺术。歌剧产生于 16 世纪末意大利的佛罗伦萨，取材于希腊神话的音乐剧《达芙尼》通常被认为是第一部歌剧，现存最早的歌剧是 1600 年上演的《尤丽狄茜》。起初歌剧是为恢复古希腊文化的理想而作的，观众很少，多为知音。其伴奏也较简单，只有钢琴等数种乐器。

歌剧的形式，其构成部分包括：序曲(Overture)，间奏曲(Intermezzo)、合唱(Chorus)、

重唱(Ensemble)、独唱(Solo)等。歌剧中主角的独唱，又分为咏叹调、宣叙调，还有小咏叹调、咏叙调、短抒情调、浪漫曲、小夜曲等。

咏叹调(Aria)是西洋歌剧中的一种独唱曲，同时在清唱剧和康塔塔中也有这种歌曲。咏叹调通常用管弦乐队或键盘乐器伴奏，富有抒情性和戏剧性，篇幅较长。17世纪、18世纪的咏叹调一般采用"从头反复的咏叹调"形式，亦即"ABA三段体结构"。自格鲁克之后，咏叹调的结构才不限制用固定的格式。宣叙调(Recitativo)也叫"朗诵调"，是一种以语言的自然音调为根据的、吟唱性质的独唱曲。其歌词一般用类似说话的散文形式写成，多用于咏叹调的前面，或者用于两段咏叹调之间，来说明情节。其音乐特点是：无小节线，节奏自由，往往有很多同音重复，旋律的起伏不大，有时没有伴奏，伴奏又分为用通奏低音衬托和用管弦乐伴奏两种。

由于地区、时代的不同，歌剧又分为正歌剧、喜歌剧、大歌剧、轻歌剧、乐剧等多种类型。正歌剧专指盛行于18世纪意大利的歌剧，正歌剧的文学题材多取自神话或者历史故事，一般要分三幕，每一场都先用宣叙调铺陈剧情，然后用咏叹调刻画人物的性格和思想感情。正歌剧的音乐比较看重华丽的演唱技巧，以更接近宫廷贵族的口味。正歌剧后来从意大利传到了欧洲各国。莫扎特的歌剧《伊多梅尼奥》《体托的仁慈》就是正歌剧的代表作。

意大利喜歌剧原来是作为正歌剧的幕间戏来用的，后来逐渐脱离正歌剧而独立演出。通常取材于反映社会现实生活的喜剧性故事，其音乐生动活泼，生活气息很浓。莫扎特的《费加罗的婚礼》(见图4-80)、《唐·乔望尼》；罗西尼的《塞维利亚理发师》等是意大利喜歌剧中最著名的几部，直到现在还经常上演，比才的《卡门》则是法国喜歌剧的代表作。

图4-80 莫扎特《费加罗的婚礼》选段"你们可知道什么是爱情"

大歌剧产生于19世纪20年代末的法国，流行于19世纪三四十年代，大歌剧常常以历史英雄故事为题材，追求富丽堂皇的壮观场面和光辉灿烂的音乐效果。它不用说白，从头到尾都是音乐，其中还有众多芭蕾舞。大歌剧的代表作有：迈耶贝尔的《恶魔罗博》《新教徒》《先知》等。

乐剧是德国作曲家瓦格纳创造的歌剧品种，瓦格纳把他成熟时期的新歌剧一律称为"乐剧"。乐剧与其他歌剧的区别在于：乐剧的音乐和戏剧紧密地结合成为有机的统一体。乐剧用"场"代替了原来的分曲，音乐连绵不断地自由伸展成为"无终旋律"，其节奏不再具有周期性的特点，系统地运用"主导动机"来代表乐剧中特定的人物、事物和思想感情。瓦格纳的乐剧《罗恩格林》是他的乐剧代表作。

分曲歌剧是17、18、19世纪歌剧的共同特点，一部歌剧由大大小小的一系列分曲组成，分曲可以是独唱曲、重唱曲、合唱曲、芭蕾舞、器乐曲等。莫扎特的歌剧《魔笛》，威尔第的歌剧《那布科》《茶花女》，古诺的歌剧《浮士德》都是分曲歌剧。

中国的歌剧起步于20世纪，同时借鉴了西洋歌剧的形式和中国戏曲、秧歌等艺术的精华，较为知名的有：《小二黑结婚》《白毛女》《刘胡兰》《江姐》《党的女儿》等。

4.15 舞剧音乐

舞剧音乐是音乐艺术宝库里不可或缺的内容。

舞剧是以舞蹈为主要表现手段，综合音乐、哑剧、美术等表现形式的一门艺术。一般以古典舞和民间舞为基础，结合戏剧性的情节和人物的性格来发展。舞蹈演员身穿舞台服装，伴随着音乐，用身体动作来表现戏剧性的情节内容和人物性格。欧洲的古典舞剧起源于文艺复兴时期，统称芭蕾舞(Ballet)。当时在法国、意大利的宫廷中，举办婚礼、接待外国君主或者庆典的仪式上经常会有舞蹈表演。那时的舞蹈节目以当时宫廷舞为基础，表现适合该场合的主题。随着时间的变迁，舞蹈中渐渐增加了精美的装潢和有趣的故事情节，乐队越来越庞大，有时还加入独唱或合唱。16世纪，意大利的间奏曲和骑士芭蕾、交际舞相互交融，产生了宫廷芭蕾。18世纪后半叶的舞蹈家诺维尔提倡情节性舞蹈，取消了当时舞剧中常见的假面、朗诵、歌唱，对舞剧进行了一系列改革，建立了一套舞剧的创作方法，并沿用至今。芭蕾逐渐走向社会后深受公众的欢迎，其他戏剧、歌剧中都要加入一段芭蕾，导致如果歌剧中没有一段芭蕾舞表演就无法上演。

1841年首演的舞剧吉赛尔，特别强调音乐的表现作用，使得舞剧音乐作为一种独立的体裁形式，被用于音乐会的演出。19世纪后半叶，舞剧音乐在现代交响音乐会上越来越占有显著地位，常常被改编为管弦乐组曲，比如德里勃的《西尔维娅》《葛蓓莉娅》舞剧音乐组曲，柴可夫斯基的《天鹅湖》《胡桃夹子》《睡美人》舞剧音乐组曲。20世纪初，迪亚基列夫创办的俄罗斯芭蕾舞团在巴黎推出了60部芭蕾舞剧的新作，其中有斯特拉文斯基的《春之祭》《彼得鲁什卡》《火鸟》；拉威尔的《达弗尼斯与克洛亚》；法雅的《三角帽》等。20世纪30年代后，舞剧得到普及，形成了繁荣的舞剧时代，出现了很多力作，如：普罗柯菲耶夫的《罗密欧与朱丽叶》《灰姑娘》《宝石花》；哈恰图良的《加雅涅》《斯巴达克》；科普兰的《阿巴拉契亚的春天》《小伙子比利》等。

4.16 组　　曲

组曲(Suite)是一种器乐套曲体裁，由若干乐曲或乐章组成。其中各个乐章相对独立，互不依附，可单独演奏。

组曲又可分为古典组曲和近代组曲两类。

古典组曲也称为"古组曲"，它是巴洛克时期的重要器乐体裁，由若干具有舞曲特点，调性相同的乐章组成。巴赫时期的德国古典组曲一般用"阿勒曼德""库朗""萨拉班德""随意舞曲"和"基格"五种舞曲风格。在"阿勒曼德"之前，往往有一首前奏曲，在三拍子的"萨拉班德"和"基格"之间常常插入一首或几首随意的舞曲，如小步舞曲、布列舞曲、加沃特舞曲、波罗乃兹舞曲等。巴赫的《法国组曲六首》《英国组曲六首》是这方面的代表作。

近代组曲又称为"新型组曲"，19 世纪后期开始形成，多半由舞剧、歌剧、话剧或电影配乐中形象鲜明的段落选编而成，也有根据标题性内容专门谱写的，还有根据民间音乐素材或现实题材创作的。如比才的《卡门组曲》，柴可夫斯基的《天鹅湖组曲》是根据舞剧音乐改编的；格里格的《彼尔·金特组曲》是根据话剧音乐改编的；王酩的《海霞组曲》是根据电影《海霞》的音乐改编的；格罗菲的《大峡谷组曲》，霍尔斯特的《行星组曲》属标题性组曲；巴托克的《罗马尼亚民歌组曲》则来自民间音乐素材。

俄国作曲家柴可夫斯基于 1892 年将其所作的舞剧《胡桃夹子》音乐改编为管弦乐组曲。舞剧的文学脚本是法国作家小仲马根据霍夫曼的童话《胡桃夹子与耗子王》改编而成的，玛林斯基皇家剧院的舞剧编导彼基帕和伊凡诺夫修订。修订后的舞剧脚本对音乐的要求很具体，作者对此有些踌躇，最后还是按要求写成了由二十四段组成的舞剧音乐。

组曲共分三个乐章，由八首乐曲组成。

第一乐章来自舞剧开幕前的《小序曲》，采用准确的快板，2/4 拍。主题由第一小提琴声部演奏，轻快活泼，进行曲风格。这段音乐具有儿童音乐的跳跃感，而且作者有意避免使用沉重的低音乐器，使听众仿佛看到了五光十色的童话世界(见图 4-81)。

图 4-81　小序曲主题

主题 A 由长笛与单簧管先后奏出，它来源于小序曲中中提琴的伴奏音型，迅急的快板，具有无穷动的特点，好像孩子们在喋喋不休地喧闹(见图 4-82)。

$1=\flat B \ \frac{2}{4}$

3 3 | 2 3 3 1 3 6 1 | #4#5 7 7 3 7 6 | #5 2 5 4 4 1 4 3 | 1 3 7 3 7 6 |

图 4-82　主题 A

主题 B 是具有歌唱性特点的音乐，旋律舒畅而优美，与主题 A 形成对照。伴奏则是后半拍轻快地拨弦，显得旋律的歌唱性更加突出(见图 4-83)。

$1=F \ \frac{2}{4}$

3　4　|#4　5　|　7　6·4　3　2 | 6·　67 | 2 1 7 1 4 3 #2 3 | 6·0 |

图 4-83　主题 B

接着音乐进入高潮，再一次演奏主题 A 和主题 B 后，在欢快热闹的气氛中结束。第二乐章是《性格舞曲集》，由六首小曲组成。

第一首《进行曲》选自舞剧第一幕第一场，在市议长的家中张罗圣诞节的宴会时，孩子们出场的音乐。曲式为 ABACABA 的回旋曲式。主题 A 是具有进行曲特征的曲调，生动地描绘出孩子们昂首挺胸吹着小喇叭的神态；主题 B 是谐谑曲，表现了孩子们活泼敏捷的姿态；主题 C 是快速的十六分音符组成的乐句，表现了儿童们手拉着手围着圣诞树快速旋转的欢快情景。几个主题回环往复，生动地描绘出圣诞节孩子们的各种欢庆场面(见图 4-84、图 4-85、图 4-86)。

$1=G \ \frac{4}{4}$

‖: 5 0 5 5 5 6 0 6 0 | 7 0 5 0 6　-　:‖
　　p　　　　　　　　　　mf

图 4-84　主题 A

$1=G \ \frac{4}{4}$

0 6 | 4 0 5 4 0 3 2 0 1 7 0 6 | 3 0 4 3 0 2 1 0 7 6 0 1 | 7 0 6 #5 0 2 1 0 7 6 0 3 |

4 0 3 2 0 1 5 0 0 |

图 4-85　主题 B

$1=G \frac{4}{4}$

图4-86　主题C

第二首《糖果仙子舞曲》，音乐来自舞剧第二幕，克拉拉在胡桃仙子的带领下来到糖果王国，糖果仙子热情地招待克拉拉，并且为她表演各种美妙的舞蹈。主题在高音区奏出，音响晶莹透彻，展现了糖果仙子轻盈飘逸的舞姿(见图4-87)。

$1=G \frac{2}{4}$

图4-87　《糖果仙子舞曲》

第三首《俄罗斯舞曲》，选自舞剧第二幕中的"嬉游舞"。这是一段"特列帕克"的俄罗斯民间舞，其情绪欢快而奔放，力度变化明显，节奏具有动力性，旋律风格有浓厚的乡土气息和民族色彩，并始终处于热烈欢腾的气氛当中(见图4-88)。

$1=G \frac{2}{4}$

图4-88　《俄罗斯舞曲》

第四首《阿拉伯舞曲》，小快板，3/8拍，g小调。主题由幽暗的单簧管奏出，带有阿拉伯情调和忧郁不快的色彩，伴奏是带弱音器的中提琴和大提琴(见图4-89)。

$1=\flat B \frac{3}{8}$

图4-89　《阿拉伯舞曲》一

接着，在节奏音型伴奏的衬托下，带弱音器的小提琴奏出了如歌的、格鲁吉亚风格的旋律(见图4-90)。

之后，是一个由双簧管吹奏的短小插句，并且这一插句与小提琴的主题互相交织，充满了虚无缥缈的幻觉(见图4-91)。

第五首《中国舞曲》，选自舞剧第二幕。所谓"中国风格"只是作者的想象，它距离真正的中国风格相差甚远，仅仅带有一些五声性的特点。乐曲篇幅较小，由长笛、短笛奏

出华丽的走句,轻快活泼,降 B 大调,中庸的快板,4/4 拍(见图 4-92)。

图 4-90 《阿拉伯舞曲》二

图 4-91 《阿拉伯舞曲》三

图 4-92 《中国舞曲》一

随后出现了弦乐拨弦的曲调,持续的后半拍,使旋律具有跳跃性和诙谐色彩(见 4-93)。

图 4-93 《中国舞曲》二

第六首《芦笛舞曲》,是舞剧中杏仁饼女牧羊人一边吹着芦笛、一边跳舞的音乐。这里用长笛代替芦笛,D 大调,回旋曲式,中速,2/4 拍(见 4-94)。

图 4-94 《芦笛舞曲》一

第一个插部是英国管带有田园风格的旋律(见图 4-95)。

1= A 2/4

4· 2 | #6 7 3· 2 | 2· 7 | 5 6 1· 7 | 7 - | 5 2 0 |
ff f

图 4-95　《芦笛舞曲》二

第二插部是华丽的、十六分音符的旋律，由小号奏出(见图 4-96)。

1= A 2/4

6 6 6 7 1 1 1 2 | 3 3 3 4 3 3 3 2 | 1 1 1 2 1 1 1 7 | 6 6 7 7 6 6 7 7 ‖ 6 6 6 7 6 1 3 7 |

图 4-96　《芦笛舞曲》三

第三乐章是《花之圆舞曲》，来自舞剧第二幕糖果仙子与众仙女群舞的音乐，复三部曲式。序奏中竖琴奏出华丽流畅的分解和弦音型，好像到了瑰丽的仙境。然后，圆号奏起了圆舞曲的主题，这一主题虽是号角式的曲调，但把它揉进平稳的圆舞曲节奏后，也显示出糖果仙子和仙女们优美动人的舞姿(见图 4-97)。

1= D 3/4

5 1 3 | 4 - 4· 3 | 3 - - | 3 - - |

图 4-97　《花之圆舞曲》一

接着是弦乐演奏的抒情主题，温柔含蓄，并且有短小乐句作对答(见图 4-98)。

1= D 3/4

3 - 7 | 2 - 6 | 1 - 5 | (7 1 7 1 7 #6 0 7 0) |
f

4 - 1 | 3 - 7 | 2 - 5 | (1 2 1 2 1 7 0 1 0) |

图 4-98　《花之圆舞曲》二

重复了第一部分之后，乐曲进入尾声，音乐在欢快热烈的气氛中结束。

4.17 影视音乐

电影和电视是 20 世纪的新事物,是新的戏剧音乐形式。

它们一开始就与音乐发生了千丝万缕的关系。早在无声片时代,音乐就往往由一位钢琴师现场配上名曲或即兴弹奏的曲子,当然主要原因是为了掩盖放映机的噪声,方便观众进入剧情。在他身旁还会有一个打击乐演奏者,按照影片的画面敲击出各种声音,如枪炮声、鸟鸣、火车驶过声、飞机声、雷雨声等。

1920 年,各大城市的戏院里就有了管弦乐团,于是电影公司向他们提供与剧情相配的音乐乐谱,由乐队现场演奏。许多作曲家如萨蒂、理查·施特劳斯、奥涅格都写过此类电影音乐,奥涅格的《太平洋 231》就是从电影音乐改编而来的。1929 年,录音机的发明为电影音乐带来了很大的革命。

在早期的美国商业电影当中,大部分音乐的风格是后期浪漫主义(如拉赫玛尼诺夫、理查·施特劳斯、戴留斯等),主要是由坦率的描述和其外在环境(森林、大山、沙漠、日落等)以及心理状态(情爱、抑郁、恐惧等)而定。由于广泛地应用主导动机,音乐往往是持续地从头奏到尾,处于背景的地位。以爵士乐为代表的流行音乐,在电影音乐中占有很重要的位置。在这个时期,有了很多像《出水芙蓉》这样杰出的音乐片。

1960 年以后,电视开始进入千家万户,电影面临着电视日益增长的竞争,电影音乐开始了一个新阶段。老的作曲家渐渐从电影音乐界退下来,一批崭露头角的新一代作曲家建立了自己的地位,并且创立了电影音乐的新风格。这时,仍然有的导演在影片中用现成的音乐,如美国导演布瑞克指导的《2001:一篇太空的奥德塞》,在片头音乐中用了德国作曲家 R. 施特劳斯的交响诗《查拉图斯拉如是说》,进而使用同时代作曲家里盖蒂的《安魂曲》把观众的想象带到太空中去。

我国的电影音乐起步比较早,20 世纪二三十年代就涌现了很多成功的电影音乐作品。《十字街头》《风云儿女》《桃李劫》《新女性》《渔光曲》等电影的插曲传遍了城乡,流行至今。中华人民共和国成立后,电影音乐的发展很快,出现了刘炽、吕其明、黄准、王酩、谭盾、金复载、徐景新等专业的电影音乐作曲家,他们创作了《红色娘子军》《上甘岭》《英雄儿女》《小花》《黑三角》《火烧圆明园》《红河谷》等影片的音乐。尤其是 20 世纪 80 年代,电影插曲一度成为音乐爱好者的主要精神食粮,令人记忆犹新。

从音乐的角度来看,影视片可分为两类:一是音乐歌舞片,如印度电影《大篷车》;音乐舞蹈史诗《东方红》;音乐片《五朵金花》《阿诗玛》;反映音乐家生活的故事片《不朽的情侣》《生活的颤音》《乐魂》等。这类影片自始至终贯穿着音乐的形式,或者表现有关音乐的内容。另一类是普通影视片,音乐在其中起着突出主题、渲染气氛的作用。

影视音乐有两个部分:①主题音乐,通常为歌曲或片头音乐,它概括了整个影片的文学性主题和整体的情绪和风格。②背景音乐,它是用于特殊的情绪、气氛和场景的需要。而音、画的关系可能是音画同步(音乐与影片的情绪吻合)、音画并行(用音乐的方式表现人物的心理状态)或音画对立(音乐与画面尖锐地对立,挖掘人物内心的思想活动)。

音乐在影视中起着以下几种作用:第一,抒发感情,在情节发展的某个时刻用音乐表

达人物内心的复杂感情。第二，渲染气氛，如果没有音乐的帮助，悲愤不再悲愤，恐怖不再恐怖，欢乐不再欢乐。第三，连接画面，音乐把一闪而过、不太连贯的镜头用一个乐思连接起来。第四，代替音响，不仅模仿自然音响，而且代替演员说话。第五，推出影片的高潮，在戏剧发展的关键部分帮助影片造成高潮。

4.18　中国民间音乐的体裁

1. 各民族民歌

民间歌曲简称"民歌"，它是广大人民群众在生活中通过口头传唱逐渐形成的一种歌曲艺术。世界各地都有自己的民歌，它倾注了人民的感情，反映了民族的历史，表达了他们的生活习俗，是人民群众生活中最亲密的伴侣，是集体智慧的结晶。

民歌所反映的内容丰富多彩，覆盖面广阔，从歌颂民族英雄到讽刺统治者的无能，从对真善美的热烈赞扬到鞭挞社会的腐败，几乎方方面面都有涉及。人们可以从民歌中学到许多活生生的知识，它就像一部各民族的百科全书。

我国幅员辽阔、民族众多，由于地理环境、生活习俗、语言差异的影响，各地区各民族都产生了独具特色的民歌。北方的汉族民歌大多具有激昂豪放、朴实单纯的风格特色；南方的汉族民歌大多偏细腻委婉；少数民族的民歌更是丰富多彩各具特色，如蒙古族民歌具有辽阔奔放的草原气息；朝鲜族民歌音乐独具风韵、悦耳迷人；维吾尔族民歌感情炽热、色彩浓郁；哈萨克族民歌具有自由豪放的特点；藏族民歌节奏规整、结构匀称，与舞蹈结合紧密……

民歌按其体裁大致可分为劳动号子、山歌、小调。

劳动号子是直接伴随着体力劳动而产生的一种歌曲形式。它可以起到指挥劳动、统一动作、鼓舞情绪、调节体力的作用，同时，也表现了劳动者乐观坚定的精神气质，《川江船夫号子》就是一首著名的号子歌曲。

山歌泛指劳动号子以外人们在山野田间演唱的歌曲形式，其声调大多高亢嘹亮、节奏自由、结构简单，歌唱者可以无所拘束地抒发内心情绪。其歌词内容广泛，具有即兴的特点。山歌类的民歌有：甘肃民歌《上去高山望平川》；四川民歌《槐花几时开》；山西民歌《走西口》等。

小调产生于地貌缓和的平原，人们唱歌时用不着大声呼喊，因此歌声流畅、优美，起伏不大，音域不宽，流行于城镇集市。它一般出现于两种场合：一是人们休息或从事家务劳动时，用来咏叹自己的心思；二是街头巷尾、酒楼茶馆或逢年过节、婚丧嫁娶时，用以消遣。比如云南民歌《绣荷包》、江苏民歌《好一朵玫瑰花》、河北民歌《小白菜》等。

2. 说唱音乐

说唱音乐，是有说有唱、以唱为主、说唱一体，叙事与代言相结合的一种艺术形式。说唱音乐是我国民族音乐艺术瑰宝之一，其历史悠久，战国时期荀子的《成相篇》中就有这方面的记载。在宋、元时期的"鼓子词""唱赚""诸宫调"，说明说唱艺术已经发展成为高度成熟的艺术形式。我国的说唱艺术可谓丰富多彩、精湛独特。在其形成与发展的漫长岁月中，始终与人民群众保持着密切联系。它有简便灵活的表演方式、娓娓动听的唱

腔与伴奏、通俗而富有生活气息的唱词,细致入微地表现了人民群众的思想感情与生活场景。

说唱艺术的演出形式非常简便灵活,演唱者自操乐器自弹自唱,有单口、对口、群唱、拆唱等。其特色主要体现在异彩缤纷的地方语言上,我国地域广阔,因地而异的地方语言,是构成各种曲种不同艺术风格的主要原因。它那沁透着泥土芳香的语言声调,给人以无限的亲切和美感;它那简要明了的艺术表现形式,蕴含着中华民族的美学神韵。正是由于它具有强烈的民族性和浓郁的乡土气息,因而在瑰丽多姿的艺术花园中独树一帜,深得广大听众的喜爱。

我国的说唱曲种十分丰富,有 200 多个曲种,大致可分类为"鼓词""弹词""渔鼓""琴书""牌子曲""杂曲""走唱""板诵"八个品种。

3. 戏曲音乐

戏曲是一门综合性艺术,它也可以说是中国民间的歌剧,文学、剧本、音乐、舞蹈、表演、人物造型、舞台美术等,共同表现着戏剧的内容。戏曲音乐是指戏剧中的音乐,它是表现人物的思想感情、塑造人物形象、表现戏剧的主题思想和矛盾冲突、烘托舞台气氛的重要手段,在综合性的戏剧艺术中占有重要地位。与西洋歌剧不同,我国的戏曲音乐因为其民间艺术的性质,以即兴创作为主,每个剧种都有固定的音乐风格,即使戏剧内容改变了,音乐也万变不离其宗。

戏曲艺术按其地域、风格、特色、声腔、方言的不同,形成了多种多样的剧种。唱腔是表现剧中人物思想感情、性格特点的主要艺术手段,它是戏曲音乐的主体,也是决定剧种特色的重要因素。由于戏曲的唱腔旋律是根据当地的地方语言(以字行腔)来演唱的,因此形成了我国戏曲繁多的品种和风格的多样化。

就唱腔结构而言,大致可分曲牌体和板腔体两大类。曲牌体的戏曲,因众多的曲牌用于戏曲而得名。板腔体的音乐则是以某一曲调为基础,通过速度、节奏、调式、旋律等音乐要素的变化形成不同的体式。不同的板式,有着不同的表现功能。影响较大的戏曲剧种有:京剧、昆曲、豫剧、越剧、秦腔、川剧、评剧、黄梅戏、蒲剧、晋剧、湘剧、汉剧、楚剧、河北梆子等。

4. 民族器乐曲

我国古代就有"八音"之称(根据制作材料分为金、石、土、革、丝、木、匏、竹八类)的各种民族乐器,民族器乐是世界音乐文化宝库中一颗璀璨的明珠,它有着深广且久远的历史传统、独特的艺术魅力和高度的艺术水平。经过数千年的继承、发展,形成了今日繁华硕果、绚丽多彩的局面。常见的民族器乐曲的形式有:各种乐器的独奏、民乐齐奏、民乐合奏、丝弦五重奏、弹拨乐合奏、吹打乐、江南丝竹、广东音乐等。

我国有几千年的历史文化,民族器乐有着独特的表现手法,尤其是近数十年来,在音乐形象塑造、音乐的创作技巧和表演技巧等方面,都达到了很高的水平。并且它与西洋管弦乐存在着明显差异,显示出光彩浓郁的民族特色。著名的民族器乐曲有:古琴独奏《流水》;琵琶独奏《十面埋伏》;古筝独奏《渔舟唱晚》;二胡独奏《二泉映月》;管子独奏《江河水》;江南丝竹《紫竹调》;广东音乐《步步高》;弹拨乐合奏《驼铃》;丝弦五重奏《跃龙》;二胡协奏曲《长城随想》;民乐合奏《春江花月夜》等。

思考与练习

1. 西洋乐器不包括()。
 A. 小提琴 B. 琵琶 C. 钢琴 D. 长笛
2. 常见的舞曲种类不包括()。
 A. 圆舞曲 B. 探戈舞曲 C. 跳跃舞曲 D. 波尔卡
3. 混声合唱组成部分不包括()。
 A. 男声 B. 女声 C. 中音 D. 低音
4. 简述无伴奏器乐独奏的两种情况。
5. 简述进行曲的起源与概念。
6. 简述现代舞蹈和与之对应的舞蹈音乐。

第 5 章
音乐的流派与名作赏析

本章导读

欧洲近代音乐，从"巴洛克"时期开始，到目前的现代主义音乐，只有 300 年左右的历史。但这一时期的欧洲音乐，却是一个金碧辉煌的黄金时期，影响深远，遍及全世界。各个音乐流派，杰出的音乐大师及其音乐作品，都是世界音乐文库中的珍品，全世界都在研究它们，从中汲取滋养，并得到了很高的审美享受。

5.1 "巴洛克"时期的音乐

欧洲自文艺复兴运动以后,从 17 世纪初到 18 世纪中叶,大约在 1600 年到 1750 年这一个半世纪里,文化艺术领域经历了一个激荡的变革时期,被称为"巴洛克"时期。

5.1.1 "巴洛克"时期的音乐概述

"巴洛克"艺术风格的形成与当时资产阶级的萌动和兴起密切相关。这个时期的欧洲,一方面仍然是封建主义的君主专制和宗教势力控制着思想领域和文艺领域;另一方面,社会出现了变革的强烈要求。新大陆的发现激起了冒险精神,并为旧大陆开辟了新的财源,新兴的中产阶级变得越来越富有,敢于和贵族阶层争权夺势。1609 年人类历史上第一次成功的资产阶级革命,即从西班牙统治者手里建立起荷兰共和国的尼德兰革命,以及 1648 年把暴君查理一世送上断头台的英国资产阶级革命,彻底地动摇了封建主义的基石。总之,穷人和富人的两极分化日益严重,社会上令人震惊的贫困和挥霍无度的奢侈、高尚的理想和野蛮的压迫形成了尖锐的矛盾,一切都处在新旧交替的激烈变化中。

"巴洛克"一词最早应用于建筑艺术,后来逐渐用于绘画、雕塑、音乐等领域。美术大师米开朗基罗(Michelangelo)的不朽作品体现了从文艺复兴时期的古典派向"巴洛克"的转变,他画中骚乱的形象,在挣扎中扭曲的人体,反映了"巴洛克"艺术的大胆突破陈规和对戏剧性冲突的喜爱。同样,威尼斯画派的提香、丁托列托、委罗内塞等,也抓住了新时代生机勃勃的精神,以色彩和动态表现出火一样的激情,用对立的对比制造紧张和戏剧性矛盾。"巴洛克"这个词源于西牙语 Barroco,这是当时对形状不规则的珍珠所习惯使用的名称,用来形容这一个时期的文艺,大概也有一种突破常规的背叛精神。

"巴洛克"风格在音乐上的应用与其他艺术相比来说较晚,但在晚期的"巴洛克"艺术中,音乐的影响却越来越占有重要地位,对音乐艺术本身的革新尤为显著。当时一些著名的作曲大师如巴赫、亨德尔等,他们的创作为"巴洛克"艺术增添了十分耀眼的光彩。恰好是在 1750 年,巴赫的逝世被后人看作是"巴洛克"艺术时期的结束。

"巴洛克"时期的音乐可以记述的内容很多,这里只介绍两种最重要的变革。其中一种可以认为是欧洲音乐史中最有意义的历史性变革,那就是把中世纪的多种教会调式加以筛选和淘汰,集中变成大调和小调两个调式。这种变革对欧洲音乐的发展起了不可估量的推进作用,使欧洲音乐更加规范化,得以建立起一套完整的和声功能体系,大大地促进了欧洲器乐音乐的发展,使欧洲音乐形成了古典主义、浪漫主义、民族主义和现实主义等不同时期的音乐思潮和音乐流派,欧洲音乐由此出现了一个前所未有的飞跃。这两个调式至今仍为全世界通用,并没有被其他现代派的调式理论所代替,它的生命力仍然是最强大的。我们欣赏音乐,主要是在这个调式体系范畴之内进行的。

另一种重要的变革是从复调音乐向主调音乐过渡。这时,人们已经不满足于对位作曲法的严格程式,认为由几个具有同等重要的独立声部所组成的织体对感情的发挥有较多局限,也不利于歌剧的发展,所以倾向于转移为由一个单一旋律支配的织体,即从复调音乐转移到主调音乐,并相应地把对位转向和声。

这种新转变最早出现在声乐，叫作"单声乐曲"，由一名歌手在乐器的伴奏下演唱。"单声乐曲"并不是指那种没有和声伴奏的"单音音乐"，前者有和声伴奏，后者只有单旋律，这是两种不同的概念。同样，我们也不要把主调音乐和单旋律的单音音乐混同，这是两个不同的概念。

由于主调音乐的兴起，歌剧这种综合艺术形式得以发展。同时，和声技法以及乐队的使用、乐器制作和演奏方法也相应地得到了发展。从这一时期开始，和声学和配器法成为专门的学问。作曲方面采用了"数字低音"的方法，使主调音乐的伴奏渐趋规范化。

这些改革成果在今天已经习以为常，毫不新鲜了，但在 200 年前，它是欧洲近代音乐革命的里程碑，我们目前所欣赏的欧洲音乐，就是从这里作为起点的。

"巴洛克"时期的音乐家不少，亨德尔和巴赫的声名最显赫，其中的佼佼者还有蒙特威尔第(Claudio Monteverdi, 1567—1643)，科莱利(Arcangelo Corelli, 1653—1713)，托列里(Giuseppe Torelli, 1685—1709)，史卡拉第(Domenico Scarlatti, 1685—1757)，库普兰(Francois Couperin, 1668—1733)和维瓦尔第(Antonio V ivaldi, 1687—1741)等人，他们各自都有很大的贡献。下面我们将介绍维瓦尔第、亨德尔和巴赫三人和他们的主要作品。

5.1.2 维瓦尔第和他的《四季》

维瓦尔第(见图 5-1)，意大利人，"巴洛克"音乐的杰出代表。维瓦尔第的父亲是意大利著名的小提琴家，他自幼受到音乐的熏陶，显露出极高的音乐天赋。维瓦尔第热衷于宗教与神职，并于 1693 年剃发做了神父，后来他竟生出了一头红发，被人称为"红发神父"。

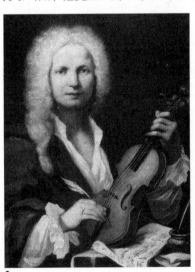

图 5-1　维瓦尔第

维瓦尔第在小提琴演奏与作曲修养上极负盛名，他的音乐喜爱辉煌的色彩，其器乐作品成为意大利小提琴乐派的高峰之一。他快速音阶的过渡句、持续的琶音和音区对比的新颖用法，对小提琴创作产生了决定性影响。在大协奏曲的发展历史中，他也起了非常重要的作用，有效地发挥了大组乐器与小组乐器之间的音响对比变化。这些都对后来的亨德尔、巴赫产生重大影响。

维瓦尔第的创作范围很广，早期以声乐、歌剧为主，中后期以器乐、协奏曲等为主。然而，他毕竟是一位以小提琴为中心的弦乐协奏曲作曲家，并以此名扬后世。他一生写了多达450首协奏曲，其中为弦乐器写的就有330首，而全曲由小提琴独奏或由小提琴主奏的作品则多达300首。从这个比例就可以看出他的小提琴演奏和小提琴协奏曲的造诣。

在他的小提琴协奏曲中，最早出版的是由十二首协奏曲组成的标题为"和声的灵感"的《协奏曲集》。巴赫曾对维瓦尔第的音乐进行过研究，他还改编了这组作品中的六首乐曲，两首改为管风琴曲，四首改为拨弦古钢琴曲。维瓦尔第死后，他的作品就完全被遗忘了，以致很多人都把巴赫的改编本当作巴赫自己的原创。

维瓦尔第最受人喜爱的是另一套标题为"和声与创意的尝试"的小提琴协奏曲集，也是由十二首协奏曲编成，其中前四首就是著名的《四季》。由于《四季》太有名了，其余的八首反而被埋没，不被人注意。

这本集子发表于1725年，维瓦尔第当时已50岁。《四季》中，每一首都采用三个乐章的协奏曲形式，每一乐章前面都录有一首十四行诗。十四行诗的作者不详，诗句写得也很平凡，但是它不歌颂神而只致力于对大自然的描写，这是它的独到之处，在当时是一种突破，显示了"巴洛克"风格的特色。乐曲的形象与诗的内容非常贴切，是一种音乐与诗相结合的标题音乐。这样的标题音乐对于音乐的普及，至今仍有参考意义。

《春》，由三个乐章组成，E大调（见图5-2）。

第一乐章，快板，四拍子。

诗：春天来了，鸟儿在歌唱，无限欣喜。迎接春光。泉水淙淙，微风习习，好似喃喃细语。天空乌云笼罩，电闪雷鸣来把春报。转瞬间风停雨止，小鸟们再度清越地放歌。

《春》的音乐主题轻松活泼，充满愉悦和欢快的气氛，旋律简朴明快，乐队烘托出热烈的情绪，显示春回大地、万物萌动生机。接着小提琴的颤音模仿小鸟枝头吵闹，一开始就刻画出了一幅生气勃勃的春天景象。

第二乐章，广板，三拍子。

诗：在繁花遍野的牧场上，树叶轻柔地摩掌低语，牧羊人在牧羊犬旁酣睡。

这是一首非常抒情的小提琴慢板独奏曲，旋律悠闲，抒发了牧羊人在大自然怀抱中的感情。伴奏十分轻巧，中间两个声部的小提琴伴奏声音极微弱，仿佛是柔和的微风，只有低音部的中提琴用固定的节奏音型跳动，好像大自然的脉搏。

第三乐章，快板，十二拍子(12/8)。

诗：春光普照大地，乡村笛声悠扬。在迷人的小树丛中，女神与牧童正在翩翩起舞。

乐曲的主题潇洒流畅，平行三度的两声部主旋律摇曳生姿。作曲家在这一乐章中采用了一首意大利《西西里舞曲》作为主题，旋律节奏欢快，在一派浓郁的春天的气息中以舞蹈的场景结束全曲。

《夏》，由三个乐章组成，g小调（见图5-3）。

第一乐章，不过分的快板，三拍子(3/8)。

诗：盛夏骄阳似火，人畜口干舌燥。松林燃烧，杜鹃惊啼，斑鸠与金雀尖叫，狂风骤起，牧人哭泣，在狂风中哀叹自己的命运。

图 5-2 《春》

 这一乐章的主题旋律有一种叹息的声音和沉闷的压抑感,穿插着不安的情绪和九度以上的大跳跃,出现了哀叹和抽泣的节奏。然后狂风骤作,使人更加惶恐,人们的哀叹与狂风交错,节奏和速度都经常变化。这种情绪一直贯穿于第二乐章。

 第二乐章,慢板与快板,四拍子。

 诗:苍蝇和骚扰的野蜂,害怕电闪雷鸣,乱飞不已。人们疲惫不堪,不得安宁。

 这一乐章的慢板曲调仍然充满忧伤,仍然叙说着人们的心情。伴奏部分常常奏出蜂蝇的骚乱。经常是用十六分音符和弦音群的急奏,作为飞蝇和蜂群的惊扰声。在心情表现上是第一乐章的延续。

图 5-3 《夏》

第5章 音乐的流派与名作赏析

第三乐章，急板，三拍子。

诗：啊，天空中电闪雷鸣，冰雹摧毁了田间的农作物！这一乐章是全曲的高潮，急速的节奏和小提琴快速的短弓恍惚表现着大自然的愤怒。人们的哀叹声也被雷雨轰鸣所淹没了，农村牧歌似的景象也被破坏了，只显示着一阵阵的忙乱，全曲在暴风雨中结束。

作曲家对《夏》的狂暴，表现得相当有力，和《春》形成强烈的对比。

《秋》，由三个乐章组成，F大调(见图5-4)。

第一乐章，快板，四拍子。

诗：乡民们载歌载舞，欢庆丰收。他们喝着酒神赐予的美酒，纵情欢乐。

音乐的主题朴素而明快。

炎夏过去，金秋来临，天气明朗。村民们的心情也像天气一般明朗。这是收获的季节，音乐的节奏非常欢快，朴素的曲调表现了农民纯朴的性格。这种性格化的朴素旋律在这一乐章中反复出现。

第二乐章，甚慢板，三拍子。

诗：众人停止了歌舞，宁静的空气令人神清气爽。恬美的睡眠把人们带入神妙美好的境界。

这一短小乐章的写法甚为奇特，所有弦乐器都装上弱音器；在独奏小提琴与第一小提琴同声演奏的旋律中，主要旋律其实有两条线：一个是由旋律中的最高音组成的旋律线；另一个是下面逐级下行的音组成的另一旋律线。

第三乐章，快板，3/8拍子。

诗：黎明时分，猎人们吹着号角，携带枪支猎犬出外打猎。野兽惊觉在枪声与犬吠声中颤抖不已。

乐章一开始就是一阵猎人们的号角声，乐队以强烈的力度奏出了带有附点节奏的音符，表现出围猎的场景。整个乐章都在描写围猎和野兽无力的逃窜，最后音乐仍然以开场时的号角声结束。

《冬》也由三个乐章组成，f小调(见图5-5)。

第一乐章，不甚快的快板，四拍子。

诗：冰天雪地，寒风刺骨，人们簌簌发抖，浑身冻僵，不停地踏步、跑动，冷得牙根合不拢。

该乐章主要是描绘寒冬的来临，小提琴声部加上颤音，然后寒气逼人。

第二乐章，最缓板，降E大调，四拍子。

诗：在炉边过着宁静，满足的岁月，屋外雨水滋润万物。

音乐表现了人们宁静的心境，伴奏部分描写窗外的雨景作为烘托，节奏迟缓，一派田园自足的气息。

第三乐章，快板，f小调，3/8拍子。

诗：步行冰上，以防倾跌，慎步徐行，战战兢兢地前进。冰面破碎，出现裂痕。南风带来春天已近的消息，启扉出外倾听，这就是冬天。就这样，冬天带来了喜悦。

这乐章的音乐描写所用的素材较多，有描写冰上行走的，也有描写南风信息的音阶，上下行的快速旋律，描写美丽的自然景色又将显露出春的魅力。

《四季》全曲演奏约需40分钟，每季节为10分钟。其中的《春》演奏得最多，最为

人们所喜爱。

图 5-4 《秋》

图 5-5 《冬》

维瓦尔第一生穷困潦倒，在维也纳逝世时已被人们遗忘。直到 20 世纪，他的作品才被人重新认识，像小提琴协奏曲《四季》，全世界都在演奏，在我们的广播电台也常常播送。当他的音乐再度在世界乐坛大放光彩的时候，这位死于穷困的音乐大师已经在维也纳的贫民墓地里躺了 200 年了。不过，他的音乐是不朽的。

5.1.3　亨德尔和《水上音乐》《弥赛亚》

1685 年，德国同年诞生了两位音乐大师，那就是亨德尔和巴赫。他们是"巴洛克"时期两面鲜明的旗帜。然而生活在同一时期的这两位音乐巨人却性格迥异，而且毕生从没有碰过面。他们当中，亨德尔是活跃的音乐活动家，精力旺盛，声名显赫，而且少年得志，25 岁时当上了汉诺威的指挥。巴赫的逝世可以看作是"巴洛克"时期的终结，所以这里介绍亨德尔。

亨德尔(George Friedrich Handel，1685—1759)，他在世时就享有盛名(见图 5-6)，年方 7 岁就被一位公爵所赏识，从此走上了音乐的道路。他 17 岁就担任一个教堂的风琴师，并且开始在学院里教授音乐课程。这时，亨德尔已经写出了许多部清唱剧了。1703 年，18 岁的亨德尔写出了他的第一部歌剧，并且在汉诺威担任宫廷乐长。几年以后，成名的亨德尔两度访问英国，获得了很大成功，成了英国音乐界的领袖人物，后来他加入英国国籍，成为德裔英国作曲家。

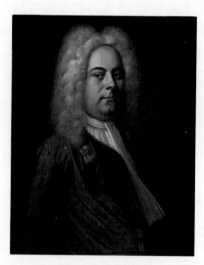

图 5-6　亨德尔

亨德尔倾注其大部分精力放在歌剧与清唱剧的创作上，留下了不少旷世杰作。他的创作力极旺盛，和那种我们认为的创作必须过起清静隐居的生活不同，他是在繁忙中凭借灵感而突击创作的，他能一连几天伏案创作，在两三星期内便可以写出一部歌剧，30 年中他写出的歌剧达 40 部。后来，由于歌剧界内部的腐败、倾扎，以及"乞丐歌剧"的兴起，他不得不另辟蹊径，奋力创作不用歌剧演员和舞台布景的清唱剧。

亨德尔的清唱剧是一种至今仍有典型意义的具有极大活力的合唱戏剧，具有史诗的风格。它激昂的咏叹调、戏剧性的宣叙调、巨大的赋格曲和浑厚有力的合唱，都达到了"巴洛克"壮丽风格的顶峰。

清唱剧《弥赛亚》以它的大规模合唱、优美的宣叙调和流畅而舒展的咏叹调，使听众把它看成是亨德尔清唱剧的代表作。其实它独具一格，和别的清唱剧不同。其他的清唱剧作品充满了戏剧性冲突，而《弥赛亚》却具有一种抒情的沉思情绪(见图 5-7)。

图 5-7　《弥赛亚》

《弥赛亚》写于1741年，当时亨德尔56岁，他决心在这部作品上竭尽心力，在那段日子里，他像是着了魔，足不出户，不眠不休，一如罗曼·罗兰所说："醮着泪水挥毫。"当他完成了第二部《哈利路亚合唱》后，他的仆人发现他伏在桌上，泪如泉涌，并呼喊道："我确实认为我实实在在地看见整个天国就在我面前，我看见了伟大的上帝本人。"他写作这部作品的速度十分惊人，全部总谱354页，只用了短短的24天就写完了。由于它是一气呵成的，这部巨作十分流畅，毫无迟滞之感。

《弥赛亚》于1742年在都柏林首演，由亨德尔本人指挥。都柏林的报纸刊登了一则这样的消息："为了抚慰监狱中的囚徒，为了支持斯蒂芬街的默瑟医院和旅店码头街的慈善院，定于4月12日(星期一)在菲付埃姆普街的音乐厅上演亨德尔先生新创作的大型清唱剧《弥赛亚》，届时将有两个大教堂的唱诗班成员参加演出，还有亨德尔先生演奏的管风琴协奏曲。"

这次初演盛况空前，门票早已售罄，上演时车水马龙、万人空巷。报纸呼吁参加音乐会的女士们不要穿撑裙，男士们不要带佩剑，以便音乐厅能腾出更多的地方来容纳听众。1743年在伦敦演出时，英王乔治二世也到场聆听，当演唱到《哈利路亚合唱》时，英王深受感动，不由得起立肃听，全场的人也相继起立。从此以后，相沿成风，每逢演唱到这首震撼人心的合唱曲时，循例要起立聆听。当时的报刊就已誉之为"激动人类的无价之宝"。亨德尔自己对这首合唱也极满意，在他生命的最后几年中，因为双目失明，时常独坐在管风管前，弹奏这首合唱曲以自娱。海顿在亨德尔逝世后，第一次听到这首合唱曲，禁不住含泪高呼："亨德尔是我们大家的大师。"这首合唱曲之所以被尊为古今无匹者，实在是由于它旋律精美，节奏鲜明，和声壮丽，声部层次结构严谨，气势非凡，一直到今天，都为全世界的合唱队所传唱，是音乐专业工作者的必修作品。

《弥赛亚》的脚本是根据《圣经》的语句编成的。第一部分为基督即将来临的预言和基督的诞生；第二部分为基督的受难、死亡和基督的教义；第三部分是以信仰拯救世界。现在，人们认为《弥赛亚》是一部宗教作品，可是当时它却不是为宗教仪式而作，而是为一个音乐厅而作的，但是不管怎样，它证明了那个时代的精神和这位大师的境界。难怪贝多芬说："他是我们所有人中最伟大的一个。"

亨德尔倾注其大部分心血在歌剧与清唱剧的创作上，留下了不少优秀作品。不过，在他的早年和晚年，也写过不少器乐曲，其中包括他于1717年在英国伦敦泰晤士河为举行游船宴会而作的《水上音乐》和晚年写的《焰火音乐》。他在50岁的创作巅峰时期写下的约30部《合奏协奏曲》(由多件乐器主奏的协奏曲)也是这一协奏曲体裁的重要贡献。

组曲《水上音乐》的创作和演出有许多传闻。比较可信的是英王乔治一世于1717年夏天在泰晤士河泛舟游乐的时候，由一只船上乘坐着50名乐师为英王演奏这部组曲，当时英王很满意，要求再奏一次，而且据说在晚餐的时候，还再次要求演奏这部组曲。

《水上音乐》的每一乐章都很短小，乐章数目却有20个。乐章开始是一首庄严的序曲，然后是一系列的舞曲，诸如布列舞曲、小步舞曲、基格舞曲等，其间还穿插有咏叹调等缓板乐章。每个乐章都十分热闹和欢乐。由于音乐是在船上露天演奏，因此它以管乐器为主，音色华丽响亮，配器千变万化，有时弦乐与双簧管声部齐奏，有时是长笛、圆号或小号声部轮流单独演奏。其中圆号与小号的音响最光辉嘹亮。终曲则是全乐队的辉煌明亮的大合奏。

目前，由于乐曲过长，不适合音乐会使用，因而出现了各种版本的改编，它们的乐器编制、乐曲的顺序与取舍，都有改动，不复是原来的模样了。

5.1.4 巴赫和他的赋格曲

约翰·塞巴斯蒂安·巴赫(Bach, Johann Sebastian, 1685—1750)是18世纪上半叶欧洲最伟大、最有影响的作曲家(见图5-8)。他是过去复调音乐艺术的集大成者，他以自己的热情和人道主义精神为这种艺术灌注了新的生命力。他是"巴洛克"音乐的顶峰人物。由于他一生杰出的创作活动和对音乐艺术的发展所作出的巨大贡献，使他成为历代著名作曲家崇拜和学习的榜样，在世界音乐史上，巴赫素有"音乐之父"的美称。贝多芬曾经说过："巴赫不应是一条小溪(巴赫的意思是小溪)，而是大海。"

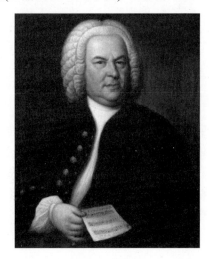

图5-8 巴赫

18世纪上半叶的欧洲，许多国家都开始进入资本主义社会，而德国仍处于封建割据时代，国家分裂为352个小邦，经济落后，农民生活困难，城市市民阶级异常软弱，无力反抗贵族的欺压，人们只能把希望寄托于宗教，把希望寄托在虚幻的天堂。马克思在《路易·波拿巴的雾月十八日》中说过："……克伦威尔和英国人民为了自己的资产阶级革命，就借用过《旧约全书》中的语言、热情和幻想。"巴赫的音乐就是如此。他亲身体验到社会的种种矛盾，对人民的悲惨命运特别关切，他通过宗教题材，在音乐中反映的却是德国人民的悲欢和作曲家对现实的深切感受。所以，他的作品能启迪人们对人类命运的思索、对社会的思索，在音乐中富有哲理的意蕴。"

巴赫创作的领域非常广，除歌剧外，几乎所有的音乐体裁都有所涉及，有清唱剧、康塔塔、组曲、受难曲、弥撒、托卡塔、前奏曲、变奏曲、协奏曲、赋格曲等。钢琴协奏曲是他的首创，赋格曲的形式在巴赫的创作中达到了新的高度，巴赫被称为赋格曲的诗人。

赋格曲是"巴洛克"音乐中最活跃的形式。这个名字从拉丁文 fuga (飞翔)而来，意味着音乐主题从一个声部"飞翔"到另一个声部，是复调对位法的作品。它带有强烈特色的主题一会儿在这个声部进入，一会儿又在另一个声部进入，遍布在整个织体中。所以，赋格曲是建立在模仿原则的基础上的。主旋律构成统一的思想，是对位织体的关键。

赋格曲开始，主旋律在一个声部中陈述，然后在另一个声部中模仿，这就是答题。这时第一个声部继续进行，形成对题。多声部的赋格，主题还可以在第三个声部出现，答题则在第四个声部。这时，一、二两声部则进行自由对位(如果是三部赋格曲，没有第四部，没有第二答题)。主题在每一个声部都出现一次后，赋格曲的第一部分显示部就结束了。呈示部有可能重新陈述，这一次声部按不同的顺序进入。

赋格曲的主题在主调上陈述，答题则在主调上方五度即属调上出现。在赋格曲的进行中可以转入远关系调，待返回主调时就增加了紧张度。这样，"巴洛克"时期的赋格曲表现了主调与答调的对比，这是新型的大—小调体系的一条基本原则。

赋格曲中最有效果的地方是密接和应，主题的模仿靠得很近，主题在一个声部还未进行完毕，就在另一个声部进入。这些互相追逐的声部造成紧张度，使赋格曲达到高潮。

赋格曲建立在单一的感情色彩上，它的主题控制了整个乐曲。它的插句和过渡段一般也由主题或对题的动机组成，这样就产生了非常统一的织体和基调。另一个统一的因素是稳定的节拍，但作曲家也可能采用不同的节奏以形成对比。在赋格曲中，只有呈示部是按一定顺序写作的。呈示部之后，赋格曲的进行就要靠作曲家发挥了，随想性、丰富性及突然性在这种形式的灵活结构中得到自由的表现。

赋格曲是以模仿对位为基础的一种相当自由的形式，它把作曲家的熟练技巧与其想象力、情感和丰富的装饰法结合起来，形成音乐艺术中的一种类型，是"巴洛克"音乐所取得的最高成就之一。后来的古典—浪漫乐派虽然用得较少，但在交响乐、四重奏和奏鸣曲中，仍有赋格风格的段落，经常出现在发展部。这种非赋格作品中的模仿性段落叫作赋格风乐段，使作曲家可以采用这种手法而不受限制。

巴赫晚年的创作十分深邃。他在《音乐的奉献》(1747年)中，透彻地发挥了献给普鲁士当时的统治者弗雷德里克大帝的音乐主题，涉足了对位思想的全部领域。这部作品在惊人的六声部赋格曲中达到了顶点。

巴赫对赋格曲的贡献还突出地表现在他的《平均律钢琴曲集》的48首作品中。十二平均律是我们目前使用的音律，它把一个八度内的音分成十二个相等的半音。这是一次推动欧洲音乐发展的里程碑。在17世纪以前，欧洲的键盘乐器沿用的是接近于纯律的中音律，它的半音之间距离不一，对转调、移调的发展变化阻碍甚大。1691年，一位萨克森手风琴手克马斯特正式提倡十二平均律，但30多年过去了，仍然没有得到实际应用。1722年，巴赫写了24首以平均律定音的钢琴套曲，20年之后他又写了24首同样的作品，这就是《十二平均律钢琴曲》上下集。这套集子对后来音乐影响之巨大，以至被人称作是音乐的"旧约全书"。

这套平均律钢琴曲每集都包括24首套曲，它们按半音阶的顺序分别建立在24个不同的大小调上，每首都各有一个前奏曲和一个赋格曲。前奏曲较为自由，思维高于幻想。赋格处结构严谨，思想深刻。这不仅从实践上证实了平均律理论的优越，标志着西欧大、小调调体系的完全成熟，而且在艺术上有很高的造诣，对18世纪以后的著名音乐家海顿、莫扎特、贝多芬等产生了巨大的影响。

巴赫从未离开过德国，他的音乐风格纯粹是德国的。他留给后世的主要作品有大型声乐套曲《马太受难曲》《b小调弥撒》，室内声乐套曲《农民康塔塔幻想曲和赋格曲》，《平均律钢琴曲集》六首《小提琴独奏奏鸣曲与组曲》，六部管弦乐合奏《勃兰登堡协奏

曲》，钢琴曲《戈尔德堡变奏曲》以及晚年写的《音乐的奉献》和《赋格的艺术》等。其中值得一提的是《勃兰登堡协奏曲》中的第五首，这首协奏曲的古钢琴声部写得十分突出，在整部乐曲中显得很活跃，似乎它就是一部由弦乐队协奏的古钢琴协奏曲。它的第一乐章的古钢琴精彩的装饰性演奏，如同华彩乐段一样，把古钢琴音乐的辉煌技巧发挥得淋漓尽致。第二乐章是 b 小调四拍子温柔的慢板，这个乐章曾被题为"注入爱情"。它几乎听不到弦乐队的协奏，只是使用长笛、小提琴与双声部古钢琴来演奏。乐曲情调哀愁、伤感，富有抒情气息。第三乐章是 D 大调二拍子快板，音乐神采奕奕，三种独奏乐器以赋格技法将主题展开。随着乐队奔泻如流的协奏，古钢琴仍然非常突出。在这部作品中，可以尽情地欣赏古钢琴艺术。

在《D 大调第三乐队组曲》的第三乐章，完全用弦乐队演奏，旋律优美，带有"巴洛克"时期夜曲的风格。后来德国小提琴家威尔海密把它改编为只用 G 弦演奏的小提琴独奏曲，并取名为《G 弦上的咏叹调》。这首独奏曲流行至今，盛演不衰。这段旋律在原组曲是由高音小号演奏的，具有酷似双簧管的音色，富有田园色彩。现在，这首曲调已经不限于改编为小提琴 G 弦独奏曲，还被改编为其他器乐曲。

5.2 音乐中的古典乐派

古典主义音乐崇尚稳重守制、逻辑均衡，在节奏上一改以往巴洛克持续不断的强烈感，特别注重旋律的作用，虽然显得过于循规蹈矩，但却不乏美感。欣赏这个时期的作品，听众所享受到的是一种和谐、优雅却又平衡、统一的优美旋律。

5.2.1 古典乐派的概述

音乐中的古典乐派出现在 18 世纪下半叶，紧接着"巴洛克"音乐之后。

这一时期的欧洲，资产阶级民主思潮迅速高涨，新兴的资产阶级和腐朽的封建统治者之间尖锐的不可调和的矛盾日益加深。17 世纪 40 年代第一次爆发了英国资产阶级革命之后，18 世纪 60 年代又发生了工业革命。美国革命则始于 18 世纪 80 年代。之后，在 18 世纪结束之前爆发了法国大革命，更使欧洲受到了强烈的震动。

而在这期间，各国的封建王朝则仍然纸醉金迷，通过世袭保持权力。在 18 世纪中叶，路易十五在凡尔赛宫主持着奢华的盛宴，那位受到巴赫歌颂的弗雷德里克大帝统治着普鲁士，玛丽亚·特雷萨统治着奥地利，而素有"风流女皇"之称的叶卡捷琳娜二世统治着俄国。这些王室显贵们所追求的艺术强调形式的优雅和风格的美，追求均衡的比例、细节上的精雕细刻。

因此，古典主义时期的艺术是由两股对立的潮流形成的。一方面，古典主义艺术体现了王室传统的优雅、精美和结构的严整；另一方面，它反映了在斗争中产生的新的观念和革新精神。

不能忽视的是音乐中的古典主义比起其他的古典主义艺术在民主精神上更鲜明。文学和绘画的古典主义时期出现在 18 世纪中叶，而音乐的古典主义时期则出现在 18 世纪的最后 25 年到 19 世纪的第一个 25 年。在这段时间中，浪漫主义的思潮已经在音乐上崭露头

角。在海顿、莫扎特，特别是在贝多芬后期的作品中，就有大量的浪漫主义色彩。舒伯特的交响乐和室内乐可以算作是古典主义的，而他的歌曲和钢琴曲则显示出他是一位浪漫主义作曲家。

海顿、莫扎特、贝多芬为代表的古典乐派作曲家在音乐创作中敢于在前人的基础上大胆革新，同时反映出时代的变革特点和现实精神。特别是贝多芬的创作，具有强烈的斗争精神和气魄。他的音乐不但对当时的革命具有鼓舞作用，而且对后来的浪漫主义音乐也产生很大的影响。

古典主义音乐比"巴洛克"时期的音乐有了较大的发展，具体表现在以下几方面。

(1) 主调音乐已完全取代复调音乐，成为当代音乐的主流。

(2) 和声的功能体系得到了完美的确立，并加强了色彩性和变化性，分解和弦的伴奏形式越来越被广泛地、灵活地采用。

(3) 在器乐曲中，即兴的华彩乐段正式普遍被接受，并得到辉煌的发展，这与器乐演奏家的演奏技巧飞速发展直接相关。

(4) 古典主义音乐继承了"巴洛克"的传统，比较注重形式的统一和结构的严谨。同时，交响曲、室内乐、歌剧和奏鸣曲等的形式都大大完善。它们不强调标题性，纯音乐是古典派音乐的主要潮流。有些乐曲的标题是后人加进去的。

(5) 古典主义音乐是欧洲音乐艺术发展中的一个高峰时期。在这短短的半个多世纪时间中，产生了举世闻名的伟大作曲家和许多不朽的音乐作品，直到今天，仍然是高不可攀的艺术典范，无论是专业的音乐家还是社会上的听众，都从中得到鼓舞和很高的审美享受。

5.2.2　海顿——"交响乐和四重奏之父"

海顿、莫扎特和贝多芬几乎生活在同一个时代，海顿出生比莫扎特早 24 年，可是却活得比莫扎特长得多。贝多芬比较来说最年轻。所以欧洲音乐史上总是首先提到海顿，然后才是莫扎特、贝多芬。从古典乐派的历史发展来看。海顿也是一位先行者。

弗朗茨·约瑟夫·海顿(Franz Joseph Haydn，1732—1809)(见图 5-9)出身贫苦，秉性善良，谦虚朴实，刻苦耐劳，这些性格在他的音乐中表现得十分明显。他的音乐风格十分热情、典雅，充满欢乐和幸福，歌颂生活和歌唱人生。在他的作品中，还可以经常听到奥地利民歌风格的旋律，有时还具有巧妙的幽默感。

海顿对青年音乐家特别热心提携，莫扎特、贝多芬都向他学过音乐，并且尊敬地称他为"我们的父亲"。海顿是最早发现莫扎特才华的人，他曾对莫扎特的父亲说："我当着上帝的面向您宣告，我以我的名誉向您发誓，依我看，您的儿子是自古以来世上最伟大的作曲家。"他不仅爱护莫扎特，而且十分崇敬他的才华。有一次，有人请他为布拉格创作一部歌剧，而莫扎特的歌剧《唐璜》刚在那儿上演过，海顿马上谦辞，说："我会冒太大的风险，因为无论是谁想在歌剧方面与伟大的莫扎特相匹敌，那将是很为难的事。"莫扎特也将他的几首四重奏题名奉献给海顿，并且说："从海顿那里我才第一次学会了写作四重奏的真正方法。"当海顿启程赴英国时，莫扎特不禁痛哭，担心再也见不到他的老师。事实上这的确是最后的诀别，当海顿重返维也纳时，莫扎特已经离开了人世。

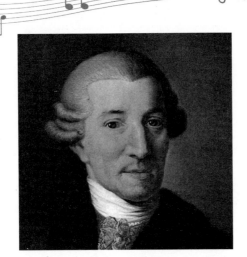

图 5-9　海顿

海顿的确不擅长于写歌剧，只有在交响乐和四重奏中才真正显露出他卓越的才华。他一生创作了 107 部交响曲和 83 首四重奏，由于他对交响曲体裁的形成和完善作出了巨大贡献，因此后人称他为"交响乐、四重奏之父"。此外，他也写了大量的器乐和声乐曲，其中特别是清唱剧《创世纪》和《四季》，是海顿晚年巅峰时期的杰作。

海顿对交响曲的主要贡献是他在这个体裁中确立了民间世俗形象题材的主导意义，建立了成熟的交响乐四个乐章的套曲形式：第一乐章是奏鸣曲式；第二乐章是抒情性的慢板(一般采用复三部曲式)；第三乐章是民间舞曲风格的小步舞曲(三部曲式)；第四乐章是活泼欢快类型的(一般采用回旋曲式或奏鸣曲式)。

海顿还把各乐章的调性关系复杂化了，把室内乐和钢琴曲的变奏曲形式应用到慢乐章里，使慢乐章富有抒情气质。他使用民间音乐素材富有德国乡土气息。这种四乐章的组合原则塑造了交响曲永恒性的骨架，对当时交响乐的创作起了示范作用，后来的作曲家基本上都是按这个原则创作的。

海顿比较知名的交响乐有 1772 年创作的第四十五交响乐《告别》，这是海顿早期创作中最引人注目的作品。它不仅旋律动人，而且演奏方式也别出心裁，演奏时点燃蜡烛照明(至今仍保持着这一习惯)，当演奏到最后乐章，演奏者依次完成自己的声部，便吹灭自己面前照明的蜡烛，静静地退场，最后只剩下两个小提琴手在昏暗的烛光下寂寞地演奏。传说这是海顿因为他的领主艾斯特哈齐亲王每年都把乐队带出外地度假，这一次比往年延长了两个月之久，乐师们思家心切，颇有怨言，海顿便用这种方式巧妙地向亲王反映了大家的心情。演出结束后，醒悟过来的亲王来到休息室，立即准许了乐师们的休假要求。因此这部作品便被称作《告别》交响乐。

同样反映海顿性格中幽默感的是第九十四交响乐《惊愕》，那是他在 1791 年第一次访问伦敦而创作的 6 首著名交响乐中的一首。这首乐曲处处洋溢着古典的芳香，有着巧夺天工的结构和优美文雅的曲趣，是古今交响曲中最受欢迎的名作之一(见图 5-10)。

这部乐曲的第一乐章是极快板，G 大调，6/8 拍子，奏鸣曲式。引子是如歌的行板，三拍子。第一主题轻快活泼，第二主题在 D 大调上对应。展开部则由第一主题发展而成。再现部基本上系原样的再现。整个乐章始终以第一主题为中心，贯穿整体。

惊愕交响曲
Surprise Symphony

Andante 行板

海 顿
F. J. Haydn

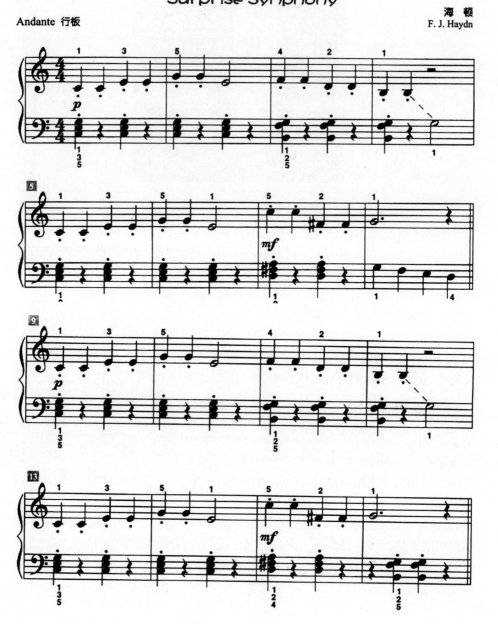

图 5-10 《惊愕》

 第二乐章是行板，C 大调，二拍子，这就是著名的"惊愕"乐章。这个乐章有一个单纯而轻巧的旋律，它以弱音奏了两次，忽然全乐队用最强的力度奏出了一个主和弦，把听演出时昏昏欲睡的贵妇人吓了一跳，这就是"惊愕"得名的由来。

 这一乐章是变奏曲式，主题虽然比较简单，但却变奏了四次。第一变奏把主题与第一小提琴奏出的精致的乐句结合在一起；第二变奏主题转为同名小调，把全部木管和弦乐用很强的力度奏出；第三变奏回复到同名大调，用新的节奏和弱音奏出。后半部在主题上方

加了对位旋律，由独奏长笛和双簧管奏出；第四变奏在力度、音区和配器上都有变化，第一小提琴奏出新的三连音节奏。在后半部分引出主题的新变体，以附点节奏为基础。

结尾句还配置了新的和弦，获得奇妙的音响效果，带有从容不迫的总结意味。

第三乐章是 G 大调小步舞曲，嬉戏式的快板，充满农民的愉悦和民间舞曲的风格。

第四乐章是活跃的快板，也是 G 大调，同样充满通俗舞曲的情绪，也具有海顿终曲的气势。

由此可见，海顿的音乐以主调音乐为主，对转调的运用也很频繁，节奏活泼，接近民间，宫廷气息已很淡薄。他的音乐具有各种节奏的创造性，发展部分的宽广性和乐句乐段的连贯性，非常悦耳动听，使人心旷神怡。

海顿的弦乐四重奏也是四乐章的结构，类似他的交响乐。不过，他的四重奏与交响乐不同之处是四重奏的抒情性形象占主要地位，世态风俗性的主题较少，带有浪漫性、幻想性色彩，乐曲的主题在各声部交替出现，变化较多并富有个性。到了 18 世纪 90 年代，他的四重奏作品才完全成熟，较突出的有《皇帝》四重奏和《云雀》四重奏等。

海顿的声乐作品最突出的是清唱剧《创世纪》和《四季》。清唱剧《创世纪》创作于 1797—1798 年，海顿从英国返回维也纳之后，这时他已经 65 岁了。这部清唱剧的脚本以《圣经·创世纪》和弥尔顿的《失乐园》为基础。这首诗词原本是准备给亨德尔用的，后来译成德文提供给海顿。歌词很美，海顿一向喜欢用音乐来描述外部世界，他高兴地抓住这个机会，把自然界中所有的现象与生灵转化为音乐(见图 5-11)。

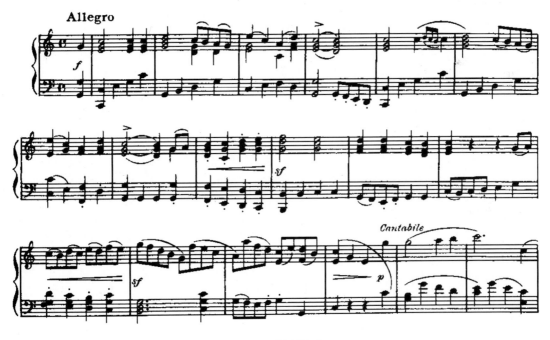

图 5-11　《创世纪》

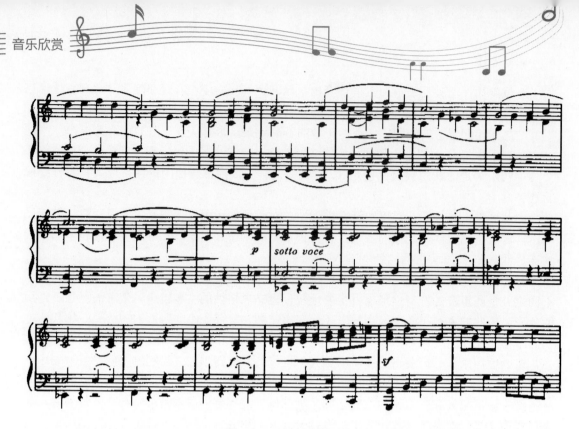

图 5-11 《创世纪》(续)

清唱剧中三位天使长的宣叙调和咏叹调的词句很美:"高山上壮丽的森林起伏,田野披着葱翠的衣服,这景象令人愉快欢乐,花朵甜蜜鲜艳,为迷人的景色增添光彩。这里菜蔬散发着芳香,这里生长着药草。金色的果实挂满枝头,成荫的园林枝繁叶茂。"

海顿 76 岁时,距他逝世前一年,由维也纳最重要的艺术家和贵族成员组织了一次值得纪念的演出,上演了他的《创世纪》,向他表示敬意。当合唱到"上帝说,要有光,就有了光"时,旋律出现在 C 大调和弦的雄壮气势,使海顿本人激动万分,他手指上空,喊道:"它就是从那里来的!"随着演出进行,他越来越激动,当演完这部作品的第一部分时,不得不把他送回家去。当他坐在扶手椅上被抬出来时,人们都簇拥着他,贝多芬亲吻了他的双手和前额。

一年以后,在法国人入侵维也纳三周后,他的精神受到巨大刺激,于 1809 年 5 月 31 日离开了人世。

5.2.3 天才的莫扎特和他的音乐

沃尔夫冈·阿·莫扎特(Wolfgang Amadeus Mozart,1756—1791)(见图 5-12)是一位罕有的音乐天才。他的父亲利奥波尔德·莫扎特就是一位受尊重的作曲家和小提琴家,是当时很有影响的《小提琴演奏法全程》一书的作者。小莫扎特幼年时就受到良好的音乐熏陶和教育。他 3 岁时就能在钢琴上摸索出三度音程,5 岁时已弹得一手好钢琴,还学习了小提琴,6 岁时就创作了第一首相当悦耳的小步舞曲,8 岁时他已写出了几首交响曲和钢琴协奏曲。到 13 岁时,这位未成年的孩子就已经写出了一批奏鸣曲、协奏曲、交响乐、一部喜歌剧以及一部小歌剧《巴斯蒂安与巴斯蒂安娜》。

图 5-12　莫扎特

　　莫扎特英年早逝，只活到 36 岁。但是在这短短的生命中，他的音乐创作却数倍地超过比他活得长得多的同行。他成年时已经精通了音乐艺术的所有形式，其创作的速度和成就很少有人能望其项背。莫扎特曾说："尽管作品很长，但在我的头脑中早已把它完整地完成了。我从我的记忆口袋里取用以前收集在里面的东西，这样，往纸上写的工作就进行得相当快了。一切事情都已经安排好，而且写在纸上的东西很少与我想象中的东西不同。所以，做这种工作时，我不怕别人来打扰，不论周围发生什么事，我都能写作，甚至可以一边写作一边谈话。"当然，这绝不是说他的创作轻而易举或是写得草率，相反，这是建立在他大量的艺术积累和刻苦的磨炼之上的。莫扎特还说过这样的一段话："人们认为，我的艺术创作是轻而易举得来的，这是误解，没有人像我那样，在作曲上花费了如此大量的时间和心血。没有哪一位著名大师的作品是我没有再三地研究过的。"

　　莫扎特短暂的一生，以惊人的勤劳和创作才华，写出了 70 多部作品，创作体裁十分广泛，几乎所有的音乐样式都有所涉及。他一生共创作了 22 部歌剧，40 多部交响曲，大量的器乐协奏曲、室内乐和各种声乐器乐作品，其中最著名的有歌剧《费加罗的婚礼》《唐璜》《魔笛》；《第三十九交响曲》《第四十交响曲》《第四十一交响曲》；《D 大调(加冕)钢琴协奏曲》《A 大调小提琴协奏曲》等。

　　莫扎特的后期生活极为坎坷，但这并未使他屈服，相反却使他养成了一种渴望自由幸福、百折不挠的可贵品格，对未来充满信心，并且把这种乐观的精神注入他的作品中，既充满美好的理想，又典雅、秀丽、优美、热情，像泉水一样清澈透明，处处充满了愉快的生活气息和青春的活力。他所创作的交响曲、奏鸣曲和四重奏，既具有海顿作品那样的稳固结实的根基和精巧的特性，同时又具有海顿所欠缺的那种炽热的内在感情，这使他的音乐异常迷人，旋律有很强的歌唱性。人们一致认为，是莫扎特教会了乐器歌唱。莫扎特把过去伟大声乐艺术中的抒情性，融汇到他的精美的器乐形式之中，从而形成了他的音乐的主要风格。

　　莫扎特和海顿一样，以民歌作为音乐的源泉，但不像海顿使用民歌那么直接，而是经过感情的过滤和消化，服从他个人的风格。莫扎特的音乐以主调音乐为主，但也运用复调手法，他发展了巴赫复调的某些方面，在主题的发展过程中利用复调，如《安魂曲》中著

名的二重赋格曲《上帝怜悯》。他的音乐织体清晰，和声新颖，充满对于信仰、正义、道德的颂扬，以及对人的尊严的赞美，这类主题在他的作品中占主要地位。

莫扎特的器乐主要是交响乐、协奏曲和四重奏。他的歌剧创作经验大大地丰富了他的交响曲写作。它们具有鲜明的戏剧性对比，旋律优美如歌，音乐细腻，有很深的内心体验。他在一生的最后十年里写的六部交响曲是最重要的作品，包括《哈夫纳》(D 大调，1782)、《林茨》(C 大调，1783)、《布拉格》(D 大调，1783)以及 1788 年创作的最后三部交响曲。这最后的三部交响曲是第三十九、四十、四十一交响曲，通称为莫扎特的"最后三大交响曲"，它们代表了莫扎特交响曲创作技巧的最高峰。这三部作品是莫扎特从 1788 年夏天 6 月到 8 月仅用一个多月的时间一气呵成写完的。《第三十九交响曲》完成于 6 月 26 日，仅用了四五天的时间，《第四十交响曲》完成于 7 月 25 日，《第四十一交响曲》完成于 8 月 10 日。这期间正是莫扎特在生活上陷入困境的时候，可见莫扎特的毅力与超人的才华。

《第三十九交响曲》降 E 大调是其中最明朗欢快的一首，全部主题都是舞曲性的，有海顿传统的风格，是世态风俗性的，有鲜明的色彩。

《第四十交响曲》g 小调是最受欢迎的一部，是抒情性交响曲的典范，音乐的感情非常真挚，它是莫扎特交响曲中仅有的两首采用小调中的一首。它第一乐章的第一主题不用传统的慢板引子而是直接呈现，为人们所熟悉和喜爱。

有人认为这首交响曲是有感于歌德名著《少年维特之烦恼》而作，这是比较中肯的，它热情洋溢，也有充满感情化的乐思；在悲剧气氛之中，也有令人产生病态性的激情。这样的内容对莫扎特而言，可以说是罕见的尝试。这部交响曲具有幽暗的抒情美，它穿插在愉悦明丽的《第三十九交响曲》与壮丽辉煌的《第四十一交响曲》中间，形成了鲜明的对照。

《第四十一交响曲》规模庞大，壮丽灿烂，它仅在距《第四十交响曲》之后十五天左右便完成了，实在令人惊叹。

这部交响曲一反莫扎特过去优美秀丽的风格，也看不到海顿影响的成分，而其规模、内容却和贝多芬的交响曲有很多相通的地方，足以和贝多芬的气势并驾齐驱，所以后人称之为"朱庇特"(造物之神)交响曲。莫扎特在这部最后的杰作中，把古希腊建筑一般堂皇壮美的形式与英雄史诗般的内容高度地结合起来了。

这部交响曲除了表现莫扎特成熟的技法以外，在终乐章中出现的对位法处理方式，更为令人赞叹。莫扎特时代已不像巴赫时代那样流行对位法，尤其是赋格之类更是少用。然而，莫扎特在这部交响曲的终乐章中，却充分运用了赋格的技法，把主调音乐和复调音乐完美地结合起来，有人还因而把这部交响曲称为《终乐章有赋格的交响曲》(见图 5-13)。

这部交响曲的第一乐章十分庄严壮丽，一开始就由像鼓声一样的第一主题开始，不用任何前奏。全乐章的节奏都相当雄伟，用附点节奏的乐句很多，仿佛在宣告着一个伟大时代的开始。

第二主题优美而乐观，也用符点节奏，抒情性也很强，用小提琴加弱音器奏出，像是沉思。

第三乐章是 C 大调三拍子小步舞曲，音乐在这一乐章又回到了绚丽多彩的氛围中，主题是一个甜美流畅的半音阶下行旋律。中部是一段节奏鲜明、欢快而富有魅力的舞曲。

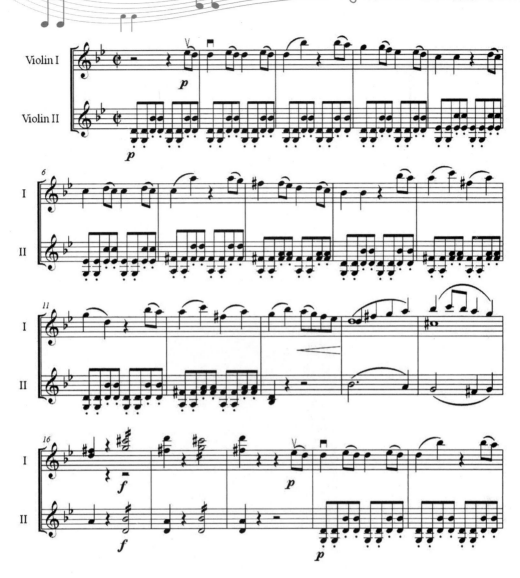

图 5-13 《g 小调第四十交响曲》

第四乐章回复到初乐章的那种壮丽景象,作曲者以美妙的赋格手法,用第一主题、第二主题的材料,作二重或三重对位,有时交织,有时先后模仿。最后用主调音乐光辉有力地结束全曲。

当时作曲家的创作大多是按照委托而写的,但是莫扎特这三部交响曲在他生前却从未上演过,这表明他不是为了某种场合而创作,而是为了作曲家内心的需要、倾吐着他心灵的呼声。

在莫扎特的艺术生涯中,歌剧创作是主流,它推动了其他音乐形式创作的发展。歌剧这种音乐形式之所以为莫扎特所喜爱,是因为歌剧能借用生活中的生动事物来抒发他的快乐、忧伤以及个性等多方面的情感。在用音乐刻画人物和使剧中人物富有活力方面,还没有人能与他相比。他创作了丰富优美的旋律,许多精彩的咏叹调至今仍是声乐的珍品。他为乐队写的音乐从不干扰人声,而是起着奇妙的烘托和构架作用。他是德国歌剧的伟大奠基人,同时,他在歌剧中放弃了古代题材和悲剧,不是把他的角色放在他所熟悉的现实之

中(如《费加罗的婚礼》),就是通过幻想境界抒发他对人生的看法(如《唐·璜》《魔笛》),可以认为,他打开了浪漫主义歌剧艺术的大门,预示了韦伯和瓦格纳时代的曙光。

5.2.4 贝多芬的音乐是时代的号角

路德维希·凡·贝多芬(Ludwig van Beethoven,1770—1827)(见图 5-14)的一生,有 30 年生活在 18 世纪,有 27 年生活在 19 世纪,基本上是一半对一半。而 18 世纪最后四分之一的时间已经刮起了资产阶级革命的狂风,1789 年法国资产阶级革命由广大群众参与,占领了巴士底狱,取得了决定性胜利,把国王路易十六送上了断头台,铲除了封建制度。这场革命动摇了整个欧洲封建统治的基础,有力地推动了全欧范围的反封建斗争。恩格斯对法国革命给予了很高的评价,说:"这一场革命是一次真正把斗争进行到底的革命,直到交战一方即贵族被消灭,而另一方即资产阶级获得完全胜利。"贝多芬属于受到法国大革命强烈影响的一代人,自由和个人尊严的信念哺育了他,他自己曾多次宣称:"自由至上!"

图 5-14 贝多芬

贝多芬在一页纪念册中表明了他的生活信条:"尽力为善,热爱自由甚于一切;即使面对王位宝座,也永远不背叛真理!"在这样的时代和革命狂飙中,加上了贝多芬的性格,结合在一起,产生了一个对新世纪脉搏最敏感的音乐巨人,他创造了一种英雄时代的音乐,用激动人心的音调表达了强烈的时代精神。

贝多芬的性格和他的相貌表里统一,他身材矮壮,面色褐红,前额突出,头发浓黑,眼睛灰蓝色近于黑色,鼻宽面短,有"狮子似的鼻尖和骇人的鼻孔",下巴稍歪。他的神情总是忧郁的,微笑时慈祥,大笑时却像怪物。一位同时代的人这样描述贝多芬:"他那双柔和的眼睛里含有一种令人伤心的痛楚。"而在演奏音乐时,模样却全改变了,他"面部的肌肉抽搐着,静脉鼓胀起来,嘴也发抖了"。可见,贝多芬的灵魂一直是燃烧着的。

贝多芬和莫扎特小时的命运完全不同,莫扎特 5 岁时已是神童,而贝多芬 5 岁学钢琴时却经常受到父亲的杖责。他不像莫扎特那样有过家庭的温情,他的一生都是悲剧性的,生活的不幸,对现实的憎恶,对自由、欢乐的渴求,对自然的热爱,同命运的搏斗,加上

他桀骜不驯的性格，都凝练在他的音乐之中。莫扎特和贝多芬同属一个时代，都受到"启蒙主义"思想的影响，可是创作的音乐却有很大的不同，莫扎特所表现的基本上是革命前的音乐，反映了对未来幸福的憧憬；而贝多芬则直接面对痛苦的现实，直接用音乐投入到斗争的烈焰之中。罗曼·罗兰在《约翰·克利斯朵夫》中对他们两人有一段非常生动的描述："莫扎特属于水一类，他的作品是河畔的一片草原，在江上飘浮的一层透明的薄雾，一场春天的细雨，或是一道五彩的虹。贝多芬却是火，有时像一个洪炉，烈焰飞腾；有时像一个着火的森林，罩着浓厚的乌云，四面八方射出惊心动魄的霹雳；有时满天闪着电光，在九月的良夜亮起一颗明星，缓缓地流过，缓缓地隐灭了，令人看着心中颤动。"这是形象化了的文学语言，不过却真实地写出了这两位音乐巨人的风格特征。海顿、莫扎特和贝多芬被后人称为"维也纳三杰"，而他们各自的风格又是多么的不同。他们从不同的角度为维也纳古典乐派作出了不可估量的贡献。

贝多芬的重要作品有 9 部交响曲，5 部钢琴协奏曲，32 首钢琴奏鸣曲，歌剧《费德里奥》，管弦乐序曲《莉奥诺拉序曲》《爱格蒙特序曲》和《科利奥兰序曲》，十首小提琴奏鸣曲、十六管弦乐四重奏和《D 大调小提协奏曲》等。

在贝多芬的交响曲中，最集中地体现了贝多芬的思想发展和艺术追求。贝多芬的交响乐内容丰富，规模宏大，比海顿、莫扎特的交响乐要复杂得多，最突出的是它具有强烈的戏剧性，有尖锐的矛盾冲突、英雄气概和搏击精神，作品的音乐形象是在矛盾的冲突对比中揭示的。在创作手法上，他发展了海顿和莫扎特的奏鸣曲式和交响套曲，把它改造成庞大的结构以适应自己的思想。他把乐章奏鸣曲式各个部分的规模都扩大了，增强了对比性和戏剧性。他像海顿和莫扎特一样，把发展部看作是奏鸣曲式的动力中心。他的短小而深刻的主题经常以猛烈的气势展开，充满激烈的冲突。交响套曲的各乐章之间既是对比并置的关系，又有内在的联系，音乐材料的连贯性使套曲保持高度的严谨和统一。慢乐章在贝多芬的交响乐中具有庄严的气息，体现了贝多芬式的悲怆。他把第三乐章小步舞曲改为泼辣、奔放、戏剧式的谐谑曲，把终曲扩大为在规模与意境上都能与第一乐章相抗衡的乐章，结束得辉煌而有力量。

贝多芬的交响曲中最被人熟知的有《第三交响曲》(英雄)、《第五交响曲》(命运)、《第六交响曲》(田园)和《第九交响曲》(合唱)。

《第三交响曲》完成于 1804 年 4 月，被认为是贝多芬创作道路上的重要里程碑，标志着贝多芬开始摆脱了海顿与莫扎特的条条框框，在思想上和艺术上达到全面的成熟。

这首交响曲是贝多芬为歌颂革命英雄业绩而作的，他歌颂的是整个革命的业绩，而不只是为了某一个英雄人物。最初贝多芬的确要把这部作品献给拿破仑，可是拿破仑已于 1804 年 5 月 18 日称帝，并且恢复了许多被革命废除了的封建贵族特权。贝多芬知道后怒不可遏，大叫："原来他也是个平庸之辈，为了达到自己的野心，不惜蹂躏民众的权利，他才是历史上最残酷的暴君！"他把题写献给拿破仑的总谱扉页撕得粉碎。但这部作品确是为歌颂革命英雄业绩而作的，所以被命名为"英雄交响乐"（见图 5-15）。

它第一乐章的第一主题用主和弦音分解出现，以全合奏两次奏出，确实有英雄气概。

第二乐章是一首甚慢板的《送葬进行曲》，这首乐曲至今仍被用于葬礼。罗曼·罗兰对此曾说，这是"全人类抬着英雄的棺材"。贝多芬在这一乐章中打破了传统第二乐章写法的惯例，同时，这部交响曲把社会的政治题材作为歌颂的对象，这也是前辈作曲家所未

有的。它的演出迸发出了强大的震撼力,产生强的共鸣,令人肃然起敬。贝多芬自己也很喜欢这部作品,认为这是他完成第九交响曲以前最成功的作品。

图 5-15 《第三"英雄"交响曲》

贝多芬的《C 小调第五(命运)交响乐》是九部交响曲中上演次数最多的一部,其受欢迎的程度也以此部作品为最,有人认为它是贝多芬式的思想和精神的集中表现(见图 5-16)。

图 5-16　《C 小调第五(命运)交响曲》

这部交响曲本动笔于 1805 年,在《第四交响乐》之前开始构思,但在 1806 年中途停止,而是一口气完成了《第四交响曲》,到了 1808 年才继续把这部中断了的交响乐写完,前后共用了四年时间。

它的第一乐章有著名的"四个音的动机",三短一长。贝多芬在开头就写下一句警语:"命运叩访。"后来他的弟子辛德勒引用了这个戏剧性名词"命运"作为交响曲的标题。这个"四音动机"本身并无特别的地方,在交响曲中,海顿和莫扎特都曾使用过。然

而，贝多芬不同凡响之处是他最大限度地体现了交响思想的基本原则，通过一系列的发展、巧妙的安排，变成一阵阵强烈激荡的音潮，把这四个音的核心用模进、变小或扩大其音程，以及使用倒影、追逐等手法，把这四个音发展为许许多多节奏音型相同的变形，展现为无懈可击的完美结构。如果把这四个音说成命运叩门的声音，那么它的力量是异常强大的。1828 年，《第五交响曲》(命运)在巴黎演出，在乐曲进行中，一位老兵突然跳起来大声喊道："这是皇帝！"所以这首交响曲后来又被称为《皇帝交响曲》。无论怎么解释，这首交响曲壮阔的音响令人震撼是无可置疑的。贝多芬树立了一个令人生畏的"命运"的力量，然后他又敢于向命运挑战，"扼住命运的咽喉"，出现了表现雄浑豪壮的人类意志的形象，为敢于向命运搏斗的勇者吹响了号角。

命运的动机终于被更强大的力量所征服。交响曲的结尾，对未来充满乐观和自信，作曲家肯定了人自身力量的伟大与精神的坚强，对各种阻力进行了不屈不挠的搏斗，这不只是个人的搏斗，更是为了人类尊严的搏斗。

贝多芬的《C 大调第六(田园)交响曲》号称"命运交响曲"的双胞胎。它也完成于1808 年夏的维也纳郊区。《第五交响曲》描写的是人，而《第六交响曲》描写的是自然。前者以凝练严谨的形式构成，后者则由舒展流畅的形式构成，这是相反而互成对照的两部杰作。

贝多芬亲自把这首乐曲命名为《田园交响曲》，并且每个乐章都有他加上的标题。
(1) 到达乡村时所唤起的愉快感觉。
(2) 在溪边。
(3) 乡民欢乐的集会。
(4) 暴风雨。
(5) 牧歌，暴风雨后愉快而兴奋的心情。

有一次，贝多芬和一位朋友在维也纳郊区散步，贝多芬对他的朋友说："就在这儿我写下了溪边的景色，而在那边，黄鹂、夜莺、杜鹃则在树梢上和我一起写作。"确实，在这部交响乐中不乏对农村自然景物和农村生活的描写。不过，这些描写绝不是纯外观的，而是情景交融的产物，贝多芬在乐曲上明确地作了注释："本曲中，情感的表现比景色的描绘更重要。"我们在欣赏这部交响乐时，那些外在描写的东西只不过是典型环境的烘托，而令人难忘的是在音乐中流露出来的作曲家对田园生活的热爱。

这些优美的温暖的旋律都充满激情，表现了作曲家的生活感受，更多的是在写情。就算是第五乐章描写暴风雨过后，明媚阳光普照大地，远方传来悠扬的牧歌，这支牧笛吹奏的也是牧人愉快的心情。

贝多芬的《d 小调第九交响曲》又名《合唱交响曲》，因为它的第四乐章采用了德国诗人席勒的长诗《欢乐颂》作为歌词，构成了交响合唱的形式，这是交响乐创作中的创举。

这部交响曲从 1817 年开始创作，直到 1823 年才完成，但在 1793 年它就已经开始酝酿了，中间经过多次改稿，所以有人认为这是"他毕生努力的作品"，它达到了贝多芬交响乐创作的顶峰。

当时贝多芬两耳已经全聋，但他凭着内心的感觉亲自指挥了演出。罗曼·罗兰在《贝多芬传》中写道："演出获得了空前的成功，场面的热烈，几乎含有暴动的性质。当贝多

芬出场时，受到群众五次鼓掌欢迎。在这个讲究礼节的国家，对皇族出场习惯上也只用三次鼓掌礼。因此警察不得不出面干涉。交响曲引起的狂热和骚动，使许多人哭了起来。贝多芬在终场以后感动得晕了过去。当时贝多芬听不到全场的热烈喝彩，演奏结束时默然站着不动，也不知道剧场的反应如何，直到低音歌手翁格尔拉着他的手，使他面向听众时，他才知道全场听众已经站起来向他热烈鼓掌欢呼。"

这一戏剧性的音乐构造，每一个乐章都充满了悲剧性的力量。像第一乐章的第一主题，贝多芬火一样的激情、深邃的音响力量以及深刻的哲理探求，在这部交响乐中体现得最充分。这样的音乐，确为旷古所仅见，直到今天，它还深深地震撼着我们的心灵。

除交响曲之外，在贝多芬的创作中，钢琴作品也占有重要地位，他的 5 部钢琴协奏曲、32 首钢琴奏鸣曲都是传世之作。他的奏鸣曲集素有"新约全书"的美誉，它们当中的五首(悲怆、月光、暴风雨、黎明、热情)更是和他的交响曲相近，有深刻的思想、丰富的内容，形式富有创新，加强了奏鸣曲式结构内部对比因素，扩大了展开部的矛盾冲突和发展动力，远超过他的前辈。他唯一的一首《D 大调小提琴协奏曲》无论是从小提琴技巧的发挥、旋律的优美，还是格调的高超都是十分突出的，后人称之为"小提琴协奏曲之王"，至今仍然是世界最优秀的小提琴协奏曲之一。

5.3 浪漫主义乐派的音乐

浪漫主义乐派是继维也纳古典乐派后出现的一个新的流派，它产生于 19 世纪初。这个时期艺术家在创作上表现为对主观感情的崇尚、对自然的热爱和对未来的幻想。艺术表现形式也较以前有了新的变化，浪漫主义思潮与风格开始形成与发展。

5.3.1 浪漫主义乐派概述

欧洲资产阶级革命给人们带来了希望，同时也产生了新的社会矛盾。另外，19 世纪初期反动封建势力重新集结和复辟十分残酷，使整个欧洲大地陷入了政治上新的黑暗时期。艺术家们一方面对民主、自由和人的价值观念有了比较深刻的认识；另一方面却又在反动势力的迫害下消磨了斗争的勇气。在这种复杂形势的影响下，文化艺术领域出现了某种力图超脱现实或沉缅个人幻想天地、追求个人解脱的浪漫主义艺术潮流。

音乐中的浪漫主义有如下几个艺术特征。

(1) 浪漫主义艺术十分强调主观感情的抒发，强调幻想与个人的抒情，它向往自由，然而却往往只能局限于个人的小天地。这就形成了它特有的抒情、自由、奔放的艺术风格，与古典主义音乐严谨、典雅、庄重的艺术风格形成了鲜明的对照。

当然，古典主义音乐与浪漫主义音乐也不总是泾渭分明的，特别是在两种艺术思潮交接的过渡时期，有些艺术大师往往是两种艺术特征兼而有之。比如贝多芬：有人就认为他是"古典主义中的浪漫主义，同时又是浪漫主义中的古典主义"。又如舒伯特，他的艺术歌曲纯粹是浪漫主义的，然而他的交响曲作品却是与古典主义音乐属于同一范畴。

(2) 浪漫主义音乐从宫廷和教堂转移到了公共音乐厅，管弦乐队扩大了规模，提高了

表现能力，使作曲家获得了前所未有的富有变化的表现手段。18 世纪音乐的力度范围只在强与弱之间，而 19 世纪开始流行暴风雨般的极强音与音细如丝的极弱音之间的对比，艺术表现力丰富多了。由于管弦乐变得越来越重要，管弦乐的写作技术(配器法)成了一门独立的艺术，使作曲家得以选用各种不同音色的乐器来表达他们的艺术想象。在这一时期，音乐的表情术语也大大丰富了，这类词汇大多是感情上的提示，如：dolce(温柔地)、cantabile(如歌的)、mesto(悲哀的)、dolente(伤心的)、maestoso(庄严的)、gioiante(高兴的)、conamore(温柔可爱的)、fuocoso(火热的)等，这些表情性提示暗示了音乐的风格特点，也暗示了音乐内部的感情力量。

(3) 对民间传统的兴趣和民族主义潮流的高涨，促使浪漫主义作曲家重视采用自己民族的民歌和民间舞曲，诸如匈牙利的、波兰的、俄罗斯的、捷克的、挪威的舞曲体裁和民族风格的音乐大量出现，开拓了欧洲音乐的创作领域，丰富了欧洲音乐的旋律、和声、节奏，同时孕育了民族音乐乐派的诞生。

(4) 艺术歌曲在这一时期蓬勃发展，器乐的旋律也更加歌唱化。旋律的抒情美和可歌性成为浪漫主义音乐的显著特点。有些浪漫主义的交响乐、协奏曲和其他器乐作品的音乐主题常常被改编为通俗歌曲。舒伯特、肖邦、威尔第等创作的曲调持久不衰，受到人们的欢迎。

(5) 浪漫主义音乐开始把视野逐步扩展到其他艺术品种，追求文学、绘画和音乐的综合艺术，标题性音乐有了很大发展。

(6) 浪漫主义音乐努力追求有高度表现力和感情色彩的和声，开始更加频繁地使用调外音，形成了一种新型的"半音和声"。因为在传统的和弦中加进了和弦外的音，听来比过去的传统和声不和谐，但却增加了和声的色彩性，也增强了人听觉感受的适应性，扩展了人们的审美视野。

(7) 最后，浪漫主义音乐创作中对交响乐的体裁一般都拉得很长，往往超过半个小时。作曲家对交响乐的写作都十分重视，也比较谨慎，他们也许认为在贝多芬之后写一部可与他媲美的作品不是一件容易的事，所以数量较少。古典乐派的海顿写了 100 多部，莫扎特写了 40 多部，而浪漫派的舒伯特，德沃夏克只写了 9 部，柴可夫斯基写了 6 部，舒曼和勃拉姆斯写了 4 部，弗朗克只写了 1 部。

由于浪漫主义音乐善于表现人们的内心世界，善于抒发人们的生活感受，强调个人的抒情和艺术想象，在音乐表现方法上有很大的创造性发展，所以它在 19 世纪的欧洲乐坛取得了支配地位。

5.3.2 舒伯特的艺术歌曲和《未完成交响曲》

弗朗茨·舒伯特(Franz Schubert，1797—1828)(见图 5-17)，浪漫主义音乐的奠基者。他的一生十分短暂，只活了 31 个春秋，然而却以多方面的创作才能和特殊的音乐天赋，开拓了一个新的音乐时代。据说贝多芬临终前在病榻上回味舒伯特的一些歌曲作品时，感叹说："的确他是具有天赋的。"可惜的是，他们始终没有机会见面，贝多芬在 1827 年离开人世，舒伯特翌年也逝世了，按照舒伯特的遗愿，就葬在贝多芬墓的附近，与他敬重的先辈长相作伴。

第5章 音乐的流派与名作赏析

图 5-17　舒伯特

贝多芬对舒伯特歌曲创作的赏识可谓真正的知音。舒伯特在艺术歌曲的创作上确实有着杰出的贡献，他第一次把歌曲创作提升到可与交响乐相提并论的历史地位，取得毋庸置疑的杰出成就。他一生共创作艺术歌曲达 634 首，其中有 100 多首是以歌德的诗谱写的，其余的则采自席勒、海涅、缪勒等著名诗人的诗歌。舒伯特对诗歌有一种特殊的敏感，他从不简单地使诗歌服从于音乐，而是善于发现诗歌所蕴含的韵味与意境，并且能够敏锐地掌握诗词微妙的变化，从中诱发出音乐想象，浇灌出动人的旋律，使音乐与诗完全地融合。

在舒伯特的艺术歌曲中，他不仅善于创作优美的、充满激情的旋律，而且还有意识地把和声及器乐伴奏等其他音乐因素提高到与诗和旋律同等重要的地位，在诗和旋律的主体周围创造出一个均衡完整的音乐机体，使歌声与器乐伴奏水乳交融。他的艺术歌曲的伴奏，既不像往昔歌曲那样只是简单的和声上的辅助，也不像现代某些作曲家那样，只从管弦乐的角度设想，把声乐部分纳入一个类似交响乐的结构中。他在伴奏乐器上所作的感情烘托，对色彩和气氛的刻画，包括对大自然、对心理的刻画都是无与伦比的。

他的著名艺术歌曲《鳟鱼》伴奏里的鱼跃与水声；他的《小夜曲》伴奏中对六弦琴分解和弦的音响模拟；他为歌德叙事诗《魔王》中音乐气氛所作的心理描写，都是十分卓越的。

比如，在歌曲《魔王》一开始，钢琴伴奏就以持续不断的三连音和低音区简短的音阶走句，既模仿了急促的马蹄声和呼啸的风声，又渲染着毛骨悚然的阴森的气氛，音乐形象极鲜明。它至今仍然是歌曲伴奏写作上难以企及的典范。贝多芬当年也准备为歌德的这首诗谱曲，留下了一份草稿，他对这首诗的戏剧性有深刻的理解，但是却放过了歌德诗作中那种神奇的幻境。舒伯特的《魔王》具有同样的戏剧性，然而却进一步用奇幻的音乐手法来捕捉它的意境，表现出十分生动的心理刻画和气氛刻画能力，产生富有想象力的神秘幻觉，这只有成熟的浪漫主义创作方法才能够完成，而舒伯特创作这首歌曲时只有 18 岁。

舒伯特对艺术歌曲的创作灵感像泉水一样，不停地喷涌，这和贝多芬也有很大不同。贝多芬的创作构思十分刻苦，不断雕琢和修饰，经常改动，甚至放弃原来的计划。舒伯特却从不作长时间的推敲，经常一挥而就。传说他那首著名的《听听那云雀》就是在咖啡馆

内灵感来时在菜单上画上五线谱写出来的。他的谱曲十分神速,据创作年表统计,在1815年8月这一个月内,他一口气写出了29首艺术歌曲。这一年,他一共写出了137首艺术歌曲,两首交响曲,一首四重奏,四首奏鸣曲,两首弥撒曲和五部歌剧,有朋友问他是怎样作曲的,他只是说:"我写完一首乐曲,就开始写下一首。"然而,这绝不是粗制滥造,每一首音乐都是他的心血结晶,都产生自他感时伤世的浪漫主义胸怀。他说过:"我的音乐是我的才能和悲惨境地的产物,世人最喜爱的正是我以最大痛苦写成的音乐。"

舒伯特尽管十分多产,但由于他耻于乞求宫廷贵族和权势的供养,生活极度贫困,只能够靠卖乐稿度日,而出版商的出价又很低,他的名作《冬之旅》中的六首歌曲只卖了六元钱!他逝世时的财产就是一些衣服、被褥和一堆价值约十个弗罗林(约二十先令)的旧乐谱,其中大多是未卖出去的手稿。英国音乐学家、格罗夫音乐辞典的作者乔治·格罗夫爵士在一篇纪念文章中说:"像他这样的人前所未有,将来也不会再有了。"舒伯特的艺术歌曲,传世佳作甚多,历来的歌唱艺术家几乎没有一个没唱过他的作品,无不保有一批舒伯特的曲目,其中在我国已经脍炙人口的有如下曲目。

(1) 女声乐套曲《美丽的磨坊女》(1823年)。

这部声乐套曲和另一部声乐套曲《冬之旅》都是根据大诗人威廉·缪勒的名诗谱成。两部套曲的创作相距四年,但其风格、气质和内心感受都有一脉相承之处,像是姊妹篇,也具有很大的自传性成分。

《美丽的磨坊女》是一部爱情悲歌。它的内容大意是一位青年磨工偷偷爱上了磨坊主美丽的女儿,他每天向小河倾诉他心里的秘密,把姑娘的名字刻在树皮上、把鲜花种植在姑娘的窗前。然而,姑娘被一位英俊的猎手带走了。痛苦的小磨工只能与奔流着的小河作伴,最后在碧澈的河水中埋葬了他痛苦的灵魂(见图5-18)。

这部套曲共由20首歌曲组成,除第一首和最后一首外,都用青年磨工自述的方式来表达。这部套曲贯穿着流浪者失恋的哀伤,同时又有小溪的自然景色和生机盎然的春天讯息,有明朗优美的段落,也有失意的段落,即使在悲哀的结局里,音乐还是温柔平静的,充分表现了舒伯特的个性和他的音乐风格。

(2) 声乐套曲《冬之旅》(1827年)。

这是舒伯特去世前一年写的最后一部声乐套曲。它的悲剧色彩比前一部强烈得多,在音乐手法上也有更多的变化和发展,描写一个在生活中备受折磨、经历了种种痛苦、被嫁给财主的负心人抛弃的流浪者,在漫漫冬夜踏上凄凉的旅途,四周是一片黑暗与冷酷。他追忆着过去的幸福,明媚的春天,奋力地挣扎,然而现实无情,路的尽头只能成为一个可怜的行乞老艺人。整个套曲的基调是消沉的,连舒伯特自己都称这些歌曲是"可怕的歌"。

这部套曲共由24首小曲组成,它们的标题是晚安、风标、冻泪、冻僵、菩提树、泪泉、在河上、回顾、鬼火、睡息、春梦、孤独、邮车、白发、乌鸦、最后的希望、在村中、风雨的早晨、迷惘、路标、旅店、勇气、虚幻的太阳、街头艺人。从这些标题中可以看出,这位冬日流浪者心境是多么寂寞、生活是多么坎坷。它的第五曲《菩提树》是我们最熟悉的一首,也是最具有代表性的一首,它情景交融、委婉动人,通过流浪者对家乡屋前菩提树的回忆,显示了他对昔日美好生活的眷恋和旅途寂寞忧伤心情的对照,音乐含蓄

朴实，结构严谨匀称，常用同名大小调转调的手法来对比不同的心情(见图 5-19)。

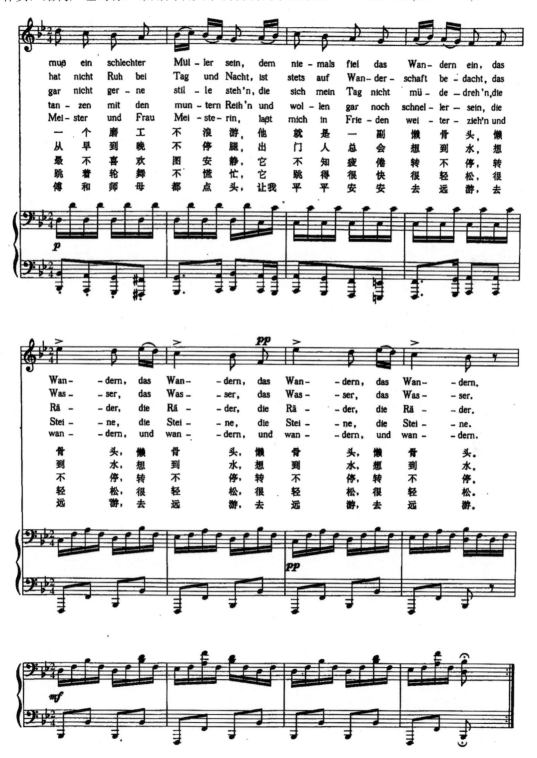

图 5-18 《美丽的磨坊女》

图 5-19 《冬之旅》

这首《菩提树》全曲共分三段，第一段回忆过去，旋律异常平稳，基本上只是音阶式的上下流动，表现流浪者的回忆是梦幻般的平静。

第二段表现流浪者此刻的遭遇，仿佛听到菩提树对他的呼唤，音乐在这一段中数次反复，转换大小调，进一步刻画流浪者的心境。

第三段曲调基本上是第一段的重复，只是在结束句上略有补充，描写流浪者从幻想与回忆中醒过来，又恢复到目前的困境，但对过去仍然寄予深切的怀念。

舒伯特有名的艺术歌曲还有《小夜曲》《摇篮曲》《圣母颂》《鳟鱼》《野玫瑰》《致西尔维亚》以及《魔王》等，它们都是在演唱会上经常演奏的。

舒伯特不仅是艺术歌曲大师，而且他还创造性地把艺术歌曲移植到器乐领域，在钢琴曲上创造了一种被他称为"音乐瞬间"的小品，成为"无词歌"的最早标本，后来的舒曼、门德尔松、勃拉姆斯等都有这类创作。

舒伯特写过许多优美的器乐曲，其代表作是《未完成交响曲》，它标志着作者在艺术上的成熟，被公认为是浪漫主义交响乐创作的典范作品。这首交响曲是舒伯特25岁时的作品，不知是什么原因，只写了两个乐章与第三乐章开头的几个小节就没有继续写下去。这两个乐章，恰似描写内心世界的两首悲剧性诗篇，不怎么华丽雄壮，但抒情性与旋律性很强，情绪深沉委婉。舒伯特在饥寒交迫而又没有钢琴的阁楼上，能够写出如此动人的音乐，是令人嗟叹的。

这首交响曲的遭遇也是悲剧性的，那时候，舒伯特被格拉茨市的音乐协会聘为名誉会员，他为了答谢，特将这份交响曲送给该协会的理事长安赛姆。不料安赛姆把它搁置一旁，忘得一干二净，舒伯特终生都未能听到它的演出。直到舒伯特死后37年，维也纳交响乐团的指挥赫贝克去拜会当年这个音乐协会的理事长时，发现了这部积满灰尘的作品，喜出望外。1986年12月17日这部交响曲在维也纳首演，立刻轰动乐坛，这部被埋没了43年的《未完成交响乐》开始名扬天下，可惜舒伯特的白骨已经枯萎了，然而这部名作却是不朽的。

许多音乐家都曾经动脑筋想补写上那未完成的另外两个乐章，可是都失败了，后来他们才认识到，这部作品实际上已经不需要再作任何补充，它已经够完美了。再说，舒伯特的气质、个性和艺术都是无法代替的。

这部交响曲的本名是《D小调第八交响曲》(见图5-20)。

它的引子一开始就是深沉而忧郁的，似乎是对世界发出疑问与沉思，接着出现的主部主题，更接近于内心的倾诉，它的对比性副题，情调稍明亮，似乎表现作者寻求痛苦得到解决的愿望。

图5-20 《未完成交响曲》

图 5-20　《未完成交响曲》(续)

第二乐章是稍快的行板，主题是歌唱性的，柔和明亮，有田园风韵。

另一个抒情主题也带着向上的期望，作曲家在第二乐章中热情地抒发着他对生活的憧憬，寄予希望。正如作曲家自己说的："我在写痛苦的时候，想到的是爱。"

5.3.3　舒曼的音乐创作

罗伯特·舒曼(Robert Schumann，1810—1856)(见图 5-21)是舒伯特浪漫主义音乐最杰出的继承者，不论是声乐套曲，还是钢琴曲、室内乐，他都有不同寻常的贡献。在音乐批评方面，他的贡献尤为突出，在舒曼以前的音乐批评都是由理论家垄断的，而舒曼却集两者于一身。

舒曼的音乐批评既是趋向于民主的，又带有浪漫主义的特征。1820—1830 年欧洲反民族压迫和反封建势力复辟的斗争此起彼落，1830 年 7 月，有光荣革命传统的巴黎人民在三天之内就推翻了波旁王朝的专制统治。舒曼与当时的进步人士在一起，以自己独特的形式表示了对腐朽专制制度的不满和抗议。在 1830 年革命爆发时，舒曼就宣称："面对庸俗的艺术展要开全面的战斗，以此来响应 1820 年以来伟大的西欧人民革命运动。"

舒曼音乐批评的浪漫主义特征，具体表现在他艺术性格的二重性上，他把自己化为几个不同的人物，编造了一个其实是他自己个人的"大卫同盟社"。在这些臆造的成员中，最突出的有三个假想成员，第一个名叫弗洛列斯坦，他热情奔放，锋芒毕露；第二个名叫埃塞比乌斯，他性格温厚、含蓄；第三个名叫拉罗，他作为一个富有理性而智慧的人物出

现。这三个人的言论，其实都是舒曼不同性格的各个方面。舒曼自1834年起创办了《新音乐报》，直到1844年，这个刊物的宗旨是："对那些过时的注定要灭亡的东西，在未来的立场上，给它一个先知先觉的无情打击。"它对当时流行的徒有外表而内容空洞的音乐进行了全力揭露。

图5-21 舒曼

与此同时，他关心、支持和鼓舞为将来的艺术开辟道路的天才。是舒曼第一个发现了舒伯特音乐的价值并向世界推荐，对贝多芬的音乐也给予热情的赞颂，他向世界宣告肖邦是天才，并对勃拉姆斯予以大力支持和赞扬。舒曼的艺术思想同样体现在他的音乐创作中。作为浪漫主义的一个重要特征——幻想，成为舒曼音乐中的主导。他说："外在的世界愈是渺小，那么我想象和幻想中的世界愈是广大。"他主张"从艺术的幻想中寻找现实幻想的代替物"。

他的这些幻想大多是基于个人幻觉上的，主观和心理的因素很强，这使他的音乐具有一种非凡的舒曼式的"热烈感情的影响力"(阿萨菲耶夫语)。这种幻想世界最终导致他精神分裂，以致完全丧失神智，1854年病重时连自己心爱的妻子也不认得了。在一个严寒的冬日，竟跳进冰冷的莱茵河自杀，获救后住进精神病院，翌年终于在爱妻克拉拉的怀抱中安然长逝，终年只有46岁。

舒曼喜欢创作钢琴曲，这些作品形式大多短小，但旋律、和声、节奏都有鲜明个性和独到之处。他自己除了写过不少歌曲和声乐套曲之外，还把声乐套曲的形式用在钢琴曲上，并爱用标题。

最有名的是钢琴套曲《狂欢节》，以狂欢节中的化装游行和舞会为线索，每一个小品就是一个人物的音乐素描，其中有丑角皮埃罗·阿尔列金，有大卫同盟社成员弗格列斯坦、埃塞比乌斯，也有肖邦、帕格尼尼等。最后一首进行曲写的是大卫同盟社对庸俗人物的进攻，庸俗人物是用讽刺笔调来刻画的，结果是大卫同盟社大获全胜(见图5-22)。此外，舒曼的钢琴优秀作品还有《蝴蝶》《童年情景》《幻想曲集》《森林情景》和《克莱斯勒里安娜》等。

图 5-22 《狂欢节》

舒曼的重要歌曲作品有声乐套曲《诗人之恋》《妇女的爱情与生活》《歌曲集》等。舒曼的声乐套曲受舒伯特的影响，特别是受《冬之旅》的影响最大。它们没有情节，只是进行心理描绘和感情抒发，舒曼的声乐作品比舒伯特更具主观性，心理描绘更细微，也有更强烈的诗意。钢琴部分在这些作品中都很突出，这些伴奏本身就是一首钢琴曲。

对于舒曼的音乐作品，我国的音乐爱好者可能接触得较少，听得不多，但是有一首钢

琴小曲则几乎家喻户晓，那就是《梦幻曲》，只要它的旋律一出现，便会把人带往梦幻般的回忆与沉思中去(见图5-23)。

图 5-23 《梦幻曲》

这首蜚声世界的钢琴小曲出自钢琴套曲《童年情景》，写于 1847—1848 年间。全部套曲共包括 13 个小曲，都各有标题，独立成章，而它们又都是由一个完整的音乐构思联系在一起的，所以作曲者要求这 13 个小曲连续演奏。《梦幻曲》是其中的第七首。这是

《童年情景》中最著名的一首，100 多年来，它已被改编为各种乐器的独奏曲，甚至改编为独唱曲。

《童年情景》是舒曼回忆其爱妻童年生活的情景而作。舒曼的妻子克拉拉是舒曼老师维克的女儿，比舒曼小九岁。他们两小无猜，一起长大，并且都成为钢琴家。关于这部作品，舒曼告诉克拉拉："由于回忆起你的童年，我在维也纳写下了这部作品。"此外，舒曼还认为："一切丰富多彩的现实生活的印象都可以用音乐传达出来。"这部套曲体现了他的想法，既写物、写景，也写情。他用准确的笔触，揭示了儿童的心灵及成人对儿时生活的回忆。舒曼自己也说："我企图在这部曲集里表达出整个儿童世界。"

5.3.4　钢琴诗人肖邦和他的音乐

肖邦(Frederic Chopin，1810—1849)(见图 5-24)是浪漫主义时代最有独创性的音乐大师之一，他的风格完全是他自己的，人们绝不会把他的风格与其他人相混淆，只要钢琴声一响，就会听出——这就是肖邦的音乐。

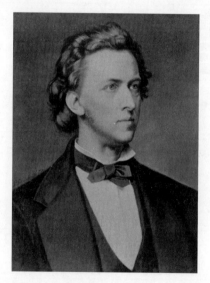

图 5-24　肖邦

肖邦时代的波兰，正处于异族奴役之下，仅 1772—1795 年间，就遭受到俄国、普鲁士、奥地利的三次瓜分。1813 年维也纳会议后，又遭到沙俄帝国的第四次瓜分。民族灾难必然极大地震动着有爱国心的艺术家们，当时，爱国主义和民族独立精神弥漫着整个文艺界。所以，当浪漫主义思潮传到波兰时，除了具有那些注重个人幻想天地、注重民间风俗与自然景色等浪漫主义的一般特征以外，它还与波兰的命运息息相关，把爱国主义精神和民族性作为艺术创作的主题。肖邦就是在这样的时代背景和艺术思潮的影响下成长起来的。

波兰诗人维特伟奇(Witkiewicz)曾经写信鼓励青年的肖邦："作为一个波兰民族的音乐家，你将替自己的天才开辟无限广阔的园地，获得非凡的声誉。只是你一定要注意民族性，再说一遍，民族性。"这句话成了肖邦创作时的座右铭。事实确实如此，波兰民族的灾难，给肖邦的音乐烙上了不可磨灭的烙印，他的音乐在浓厚的浪漫主义色彩中，有着鲜

明的民族特性。在他离国寄居巴黎期间，他的音乐更是充满了对波兰的思念之情，充满了对祖国命运的关注和忧虑。波兰的苦难无时不在牵动着他的心，他的艺术永远是和祖国的命运紧密相连的。舒曼曾经称赞肖邦的音乐是"隐藏在花丛中的一尊大炮"，它向全世界显示了波兰民族的尊严。

肖邦的音乐与波兰民间音乐有着血肉不可分割的联系，在旋律、节奏等方面尤为突出。他并不搬用民间音乐片段素材，而是消化和吸取波兰民间音乐中富有特色的旋律因素并发展了它们，使之具有高度的感情色彩，同时又具有作曲家鲜明的个性。他音乐中的节奏也注意仿用波兰的民间舞曲，这在他的玛祖卡舞曲中表现得最明显。在调式和声和音乐结构方面，也是在民间音乐的结构原则和调性特征的基础上创造出了一种具有民族特点的色彩和声、转调和结构。这种种因素，确立了肖邦的创作风格和音乐特点。在这方面，李斯特曾对此赞美不已，并且预言："二十五年或三十年以后，他的作品一定可以获得比现在更加深刻的评价。将来的音乐史学家们一定会给这位在音乐中表现出稀有旋律天才的人，给在节奏领域里作出了奇迹般发明的人，给非常巧妙地扩大了和声织体的人以一定的地位，而且是不小的地位。"

肖邦生前主要致力于钢琴音乐的创作，他把艺术想象集中在键盘，在钢琴中创造出了一个独一无二的艺术世界。肖邦在钢琴演奏上有很高的天赋，六岁开始学琴，七岁便在音乐会上演奏，八岁便被人视为天才。他十分擅长通过钢琴来表达内心的诗情，即使是一段经过句，甚至是一个装饰音，都充满了肖邦所特有的感情特性和诗的幻想，那纤柔的旋律、那色泽绚丽的和声，形成了肖邦音乐特有的神韵。他把钢琴的表现力发展到无以复加的地步，甚至把钢琴结构所形成的先天的局限性，也巧妙地弥补过来，使之转化为美妙的表现力。如钢琴的主要局限是不能表现具有一定长度的持续音，而肖邦则用踏板把低音部相隔很宽的和弦持续下去，形成萦绕着迷人旋律的音群。他还善于用颤音、装饰音、轻盈的过渡句、分解和弦式的琶音，形成精致的装饰，魔术般地把那些单音延长了。总之，肖邦的钢琴音乐使钢琴艺术达到了一个新的高峰，开拓了钢琴音乐的新世界。

肖邦一生创作了大约 200 部作品，其中大部分是钢琴曲，体裁十分广泛，主要有波洛涅兹舞曲、玛祖卡舞曲、圆舞曲、前奏曲、练习曲、即兴曲、夜曲、幻想曲、奏鸣曲、协奏曲等。下面我们将列举一些有代表性的作品。

(1) 波兰舞曲(又名《波罗乃兹舞曲》)，肖邦一生写了 20 首波兰舞曲，在这些舞曲中寄予了肖邦对祖国命运深切的思念、对侵略者的愤怒和对自由独立波兰的向往。因此，肖邦的波兰舞曲总是充满了力量和激情。李斯特说："肖邦的波兰舞曲强有力的节奏，可以使最懒散和麻木不仁的人都惊动和振奋起来，大部分的波兰舞曲都有雄赳赳的气概，当你听肖邦的某些波兰舞曲的时候，你就像看见果敢奋发反对人类命运中所遭遇的一切不平和反对奴役的人们那种坚强有力的步伐。"

《降 A 大调波兰舞曲》是肖邦所有波兰舞曲中最雄壮的一首，写于 1842 年，全曲充满了战斗激情。乐曲用三部曲式写成，在暴风雨般的引子之后出现的是那个豪迈英武的主题，在后面提高八度的反复中，音乐显得更加雄伟、豪迈。乐曲的中段更加富有战斗激情，描写战争的厮杀景象，左手以十六分音符八度双音(见图 5-25)。

POLONAISE

图 5-25 《降 A 大调波兰舞曲》

 它描写了战马奔驰的场景，这时，右手奏出了嘹亮的号角，这是波兰的战士们在进击。据说，肖邦在创作过程中由于激情而产生了幻觉，仿佛听到了波兰历史上英雄们的脚步声、看到了他们全副武装的身形，肖邦受到自己幻觉的惊吓，跑出了自己的房间。另一个传闻是肖邦要表现的是 1683 年波兰国王约翰·比索埃斯基的骑兵队，他们击败了当年

横行欧洲的土耳其人，所以这首波兰舞曲又称为《骠骑兵波兰舞曲》或《英雄波兰舞曲》。这首舞曲 100 多年来一直在上演，成为全世界最优秀的音乐财富之一。

(2) 钢琴练习曲。肖邦是 19 世纪杰出的钢琴艺术家，写过不少钢琴练习曲，据统计共有 37 首。练习曲的写作，一般是指为了磨炼演奏技巧而创作的乐曲，但肖邦的练习曲并不纯粹是为了锻炼指法，而是同时作为旋律、和声、节奏及情绪的表现，这就超出了指法练习的意义，而是有音乐内容的艺术作品。所以这些练习曲也是音乐会上常常演出的曲目。应该说，肖邦钢琴练习曲是两种功能兼备的，一方面，每一首练习曲都有指法技巧练习的目的性，另一方面它又是优秀的钢琴艺术曲目。.

肖邦练习曲中最为人知的一首是《C 小调练习曲》，写于 1831 年，是肖邦在国外去巴黎的旅途中，得知沙俄军队入侵华沙时，带着愤怒、憎恨的心情创作出来的。他在日记中写道："我向钢琴痛哭流涕，上帝啊，请掀翻这大地，毁灭这世界的人类吧！"可见他的愤怒是多么强烈(见图 5-26)。

图 5-26 《C 小调练习曲》

这是一首供左手指法锻炼的练习曲,左手以十六分音符的琶音像暴风般地上下滚动,其力度与速度,犹如狂风的咆哮。右手奏出强烈的八度音,这急促的附点节奏和八度的强烈呼号,是肖邦发自内心的呐喊,撼人心弦。

还有一首《E 大调练习曲》,是肖邦自己非常喜爱的一首练习曲,这是肖邦怀念故乡之作,乐曲表现了对祖国河山无限温馨的眷恋,柔和亲切,优美动听,因而又被称为"离别"。它的主旋律像梦幻似的飘浮在其他三个伴奏声部之上,有一种乡愁的凄怨(见图 5-27)。

图 5-27 《E 大调练习曲》

据说，肖邦在晚年教他学生弹奏这首练习曲时，曾情不自禁地呼喊："啊，我的祖国！"可见他在这首练习曲中寄予的是多么深沉的乡愁。

肖邦的夜曲：肖邦一生创作了 21 首夜曲，以优美如诗的旋律和宁静的气息，如梦一般的意境闻名于世。这是他创作中最富有抒情和诗意的作品，充分表现了他作为钢琴诗人和浪漫主义者的品格。

《降 b 小调夜曲》是 1832 年创作的最早的一首夜曲，旋律完全是肖邦的风格，情绪丰富。评论家认为这首夜曲"充满了梦中饱满的甜蜜欢乐。那是把黄昏、夜的寂静，以及从这些产生出来的意象和诗情，统统表现得淋漓尽致"(见图 5-28)。

图 5-28 《降 b 小调夜曲》

这首夜曲的旋律像小溪流水那样顺畅,把夜的气息表达得十分真切。

《降 E 大调夜曲》(作品 9 之 2)是肖邦同期创作的最脍炙人口的一首,也是最具代表性的。这首夜曲情绪明朗,犹如清风徐来,柳丝拂面,湖水泛着清清的涟漪(见图 5-29)。

图 5-29 《降 E 大调夜曲》

肖邦还有一首《升 F 大调夜曲》,是他的夜曲中较为典型的一首,作于 1830 年。乐

曲旋律柔和、华美，它从肖邦内心深处流出，徐缓而安详地向四周飘逸(见图 5-30)。

图 5-30　《升 F 大调夜曲》

《玛祖卡舞曲》：肖邦一生写了 52 首玛祖舞曲。这种舞曲的体裁直接来自民间，主要是玛祖卡、奥别列克和库亚维亚克三种波兰民间舞风的总称。

如同波兰舞曲(波罗乃兹舞曲)一样，肖邦借用了这种波兰固有的民间舞曲的形式，以自己对这些民间音乐的独特理解，加以创造性地发展，使之成为名扬世界的波兰音乐体

裁。他常常巧妙地把玛祖卡音调构筑在大调与小调的混合音阶上，让调性不明显的民歌旋律常常保持着中古调式印象。在曲调上，玛祖卡舞曲本来常使用匈牙利风格的增二度及增三度跳跃，肖邦却增用了增四度和大七度，使玛祖卡增加了奇特的色彩。在节奏方面，也打破常套，巧妙地运用落在弱拍上的重音，增加变化，特别是自由地使用"感情速度"(Robato)，这在当时也是打破常规的。

《降 B 大调玛祖卡舞曲》是最有代表性的一首，它的音乐形象非常鲜明，有很多有趣的大跳跃，极富演奏技巧，所以流传很广(见图 5-31)。

图 5-31 《降 B 大调玛祖卡舞曲》

这首神奇的旋律写于 1830 年左右，肖邦在国外期间，通过对生动活泼的音调和波兰乡间生活印象的描述，抒发了他对故乡生活的思念之情。

除了上述体裁外，肖邦还创作了两部《钢琴协奏曲》、三部《钢琴奏鸣曲》、四部《叙事曲》、十八首《圆舞曲》和四首《即兴曲》等。这都是肖邦呕心沥血之作，凝聚了肖邦的爱国主义激情、音乐才华，还有艰辛的创作劳动。肖邦优美的旋律流畅如泉涌，华丽似织锦，变化半音和装饰性的乐句犹如天籁，似乎得来毫不费力，完全是天才的赐予。事实并非如此，而是每一个乐音都如碧玉，是经过费力琢磨的。比肖邦年长六岁名噪一时的女作家乔治·桑是肖邦的亲密朋友，他们在一起共同生活了八年，对肖邦的创作劳动可以说是最清楚不过了。在乔治·桑的回忆录里记载了一段肖邦创作的情景："他的创作能力是自然而又不可思议的，好像无须努力或是预先准备即可获得它……但他的创作却是我所见过的最伤神的劳动，为了修饰某些细节，要经历不断地尝试、犹豫不决和发脾气。他会一连几天把自己关在屋子里，走过来、走过去，折断他的笔，一百次地重复和更改一小节……他会在一页乐谱上花上六个星期，但最后写下来的还是最初草稿上的东西。"原来肖邦诗一般美妙的音乐是用心血浇灌出来的。

肖邦的一生很短暂，只活到 37 岁，但他的音乐却是不朽的。

5.4　民族乐派的音乐

民族乐派是指 19 世纪中叶以后活跃于欧洲乐坛，与资产阶级民族主义文化运动有密切联系的一批音乐家。他们中的大多数人，在政治上是激进的，同情或参加本国的资产阶级革命，具有强烈的民族意识；在艺术上他们主张创造出具有鲜明民族特性的新音乐。民族乐派的音乐家经常采用本国优秀的民间音乐素材去表现具有爱国主义的英雄主题，借以激励本国人民反抗封建和外族统治。民主性、人民性、民族性，始终是他们艺术活动的鲜明标志。

5.4.1　民族乐派概述

19 世纪 30 年代前后，在欧洲浪漫主义乐派的摇篮里，培育出了一种新的艺术思潮和音乐乐派——民族乐派。

民族乐派的产生背景，和东北欧洲资产阶级民族民主运动的兴起有密切关系。东欧和北欧各国的民族觉醒较迟，它们在政治上长期受到外国的欺凌，在文化上也长期受到外国的侵蚀，在经济上受到严重的压迫和摧残。在这些国家中，民族民主意识日益增长，先后掀起了争取民族独立和复兴民族文化的运动。音乐界也出现了一批又一批有志于创立和发展本民族音乐文化、提高人们民族自尊心的先进人物，他们的创作思想和创作方法有不少共同之处，所以被称为反映着当时民族民主思潮的民族乐派。

一般来说，积极的浪漫主义音乐与民族乐派的音乐很难划分界线。肖邦就是一位波兰民族的精英和爱国主义者，勃拉姆斯的音乐充满了匈牙利吉卜赛音乐的因素，李斯特也不例外。所以有的音乐史学家把肖邦等人看成是波兰民族乐派的代表人物。日后的浪漫主义乐派和民族主义乐派实际上也是长期并存、相互吸收的，它们既有爱国主义精神，又有浪

漫主义气质。

不过，民族乐派作为一种艺术思潮的兴起，也有其本身的特点。它比浪漫主义乐派的崛起约晚 20 年，那时期，帝国主义瓜分世界的野心已经昭然若揭，促使进步的民主思想和民族意识进一步觉醒，民族意识不只存在于个别作曲家身上，而是作为一种强大的思想力量席卷整个欧洲乐坛。民族乐派的代表人物不仅具有民主思想、强烈爱国精神和民族自尊感，而且在音乐上一方面继承古典乐派和浪漫主义乐派的优良传统，另一方面特别强调采用民族的题材，反映民族的历史和现实的斗争生活，描写民族的风土人情和神话传说，宣扬民族的传统文化，体现民族的愿望。

在创作上，民族乐派(包括一些浪漫主义作曲家)为了发扬这种民族主义精神，他们使用的方式也是多种多样的。有些作曲家以他们民族歌曲和舞曲作为创作的音乐体裁和音乐素材，如肖邦和他的波洛涅兹舞曲和玛祖卡舞曲、李斯特和他的匈牙利狂想曲、德沃夏克和他的斯拉夫舞曲、格里格和他的挪威舞曲。

有些作曲家以民间传说或以民间生活为题材写作民族歌剧，如韦伯的德国民间歌剧《自由射手》、斯美塔纳的捷克民族歌剧《被出卖的新嫁娘》，还有柴可夫斯基和里姆斯基·科萨柯夫写的俄罗斯神话歌剧和芭蕾舞剧。有些作曲家写作交响音诗和歌剧，歌颂民族英雄史绩或祖国山河美景，格林卡的歌剧《伊凡·苏珊宁》，柴可夫斯基的《一八一二序曲》和斯美塔那的《沃尔塔瓦河》，西贝柳斯的《芬兰颂》等都是这方面的代表作。

民族主义作曲家常把民族大诗人和戏剧家的作品谱成音乐，如格里格为易卜生的《皮尔·金特》所作的配乐，柴可夫斯基为普希金的《欧根·奥涅金》谱写歌剧等。这些音乐都带有本民族的色彩，显得十分丰富和绚丽，还带有作曲家本人的创作个性。从总体来说，民族乐派的音乐更加贴近我们当代的时代精神，对于发展我国具有中国特色的社会主义音乐文化，有着十分重要的借鉴意义。

5.4.2　格林卡的《卡玛林斯卡亚》和《伊凡·苏珊宁》

俄罗斯民族乐派的第一位音乐大师是格林卡(M. L. Glinka，1804—1857)，他生活的时代，正好是反抗农奴制尖锐斗争的时代。那时期，1812 年的卫国战争和 1825 年的十二月党人起义，都发生在格林卡的青少年时期，是他的亲身经历。十二月党人起义虽然被沙皇残酷地镇压了，但它唤醒了俄国人民的民主意识，进入了新的革命时期，并且促进了俄罗斯民族文化的新生，出现了普希金(1799—1837)、莱蒙托夫(1814—1841)、果戈理(1809—1852)、屠格涅夫(1818—1883)等著名的文学大师，以及理论权威别林斯基(1811—1848)、赫尔岑(1812—1870)、车尔尼雪夫斯基(1828—1889)、杜勃罗留波夫(1836—1861)、斯塔索夫(1824—1906)等。他们形成了一股进步力量，从哲学、美学和文学等角度，猛烈抨击腐朽的农奴制，提出艺术要表现民族精神，反映俄罗斯人民生活的愿望，指导着文学艺术创作，并影响到音乐艺术的发展。

从这一时期开始，一直到 20 世纪，进步的俄国音乐家们都接受了这种民主主义思想的影响，产生了崭新的俄罗斯民族音乐文化。格林卡是这批先驱者们的同时代人，他也成为俄罗斯民族主义乐派的先驱，第一个使俄罗斯音乐得到独立发展，获得与欧洲音乐同等的地位，成为后人所尊称的"俄罗斯音乐之父"。

格林卡一贯以发展俄罗斯民族音乐作为自己的奋斗目标。早在 20 来岁在意大利和柏

林学习作曲的时候，他就明确地表示过："对祖国的怀念之情使我渐渐产生了写作俄罗斯音乐的想法。"这种音乐"不仅题材是俄罗斯的，而且音乐也必须是俄罗斯的，我要使我亲爱的同胞们觉得像在自己家里一样亲切"。

1834 年格林卡从德国返回彼得堡后，开始与普希金、果戈理等人交往。不久，他从这些文艺界友人中得到了《伊凡·苏珊宁》的题材。这是一部史诗性的、充满崇高爱国主义精神的历史题材。它描写的是波兰人 1613 年入侵俄国，企图活捉年轻的俄国皇帝米哈伊尔·费奥多罗维奇·罗曼诺夫，在入侵者进军莫斯科的危急关头，农民伊凡·苏珊宁把波兰人引入一片茫茫无垠的大森林，使他们迷失方向，同时又让人去通知君王躲避，最终为救祖国而英勇献身。格林卡十分热爱这个题材，把它谱成歌剧。在歌剧里，苏珊宁的行为是爱国主义精神的崇高体现，是人民精神的体现，他的唱词"不怕威胁，不惧死亡"，唱出了人民的意志。歌剧的音乐也有非常鲜明的俄罗斯风格，经常采用五拍和七拍节奏，和声十分特别的民歌曲调，既有民歌的神韵，又融合了欧洲古典音乐的优良传统，使《伊凡·苏珊宁》成为第一部有价值的俄罗斯民族歌剧。

这部歌剧 1836 年 12 月 9 日在彼得堡大剧院首演，获得了极大的成功。这一天被认为是俄罗斯古典民族歌剧的诞生日。可是，当时的贵族阶级却不以为然，攻击这部歌剧音乐是"马车夫的音乐"。沙皇尼古拉一世对这部歌颂人民的歌剧也深感不安，先是阻挠格林卡的创作，没能得逞，又强令把这部歌剧改名为《为沙皇而献身》。然而，这部歌剧的声名却不因此而逊减，相反，它在整个俄国都引起了轰动。

在管弦乐方面和室内乐方面，格林卡也写过许多作品，其中最著名的一首是《卡玛林斯卡亚幻想曲》，这是以两首俄罗斯民歌为主题的交响幻想曲，是创作俄罗斯风格的管弦乐曲的先导。格林卡在早期创作中曾不止一次地出现过类似的想法，1840 年他也曾打算将《卡玛林斯卡亚》这首民间舞曲写成钢琴曲。直到 1848 年才最后确定改变主意。他在《回忆录》中说："那时，我偶然发现在农村听到过的婚礼歌《从山上，从高高的山上》与广泛流传的舞蹈歌曲《卡玛林斯林亚》很相近。我的想象力突然激发了，于是用《婚礼歌与舞蹈歌曲》为题编了一首管弦乐曲来代替钢琴曲。"他在总谱原稿上记下了创作时间和创作地点："始作于 1848 年 8 月 6 日，完成于 9 月 19 日，华沙。"发表时原名《以两首俄罗斯民歌——婚礼歌和舞曲为主题的幻想曲》，翌年又根据友人奥多耶夫斯基的建议改为《卡玛林斯卡亚幻想曲》(见图 5-32)。

它的第一主题就是婚礼歌《从山上，从高高的山上》，第二主题就是舞曲《小卡玛林斯卡亚》，两个主题的节奏一快一慢。格林卡以俄罗斯民间音乐特有的装饰性变奏和填充式的近代支声复调的手法加以发展。乐曲的引子用第一主题的个别音调构成，活泼而有生气。接着出现第一主题及其三次变奏。然后第二主题以快速节奏出现，并变奏 13 次。经过简短的变奏后，再现第一主题和它的第四变奏至第六变奏。变奏之后，再出现第二主题和它的第十四变奏至第三十一变奏，最后用舞曲的前半段作为尾声结束。

全曲的主题音调基本不变，只是在配器音色变化、声部织体改变和音量强弱等方面加以发挥。在第一主题及其变奏中，小提琴用拨奏来模拟巴拉莱卡琴的音响，木管乐器吹出近乎芦笛与风笛音色的欢鸣，仿佛婚礼的喜庆热烈而欢畅。第二主题舞曲和变奏中，第一主题还不时地以衬腔等形式出现，使两个主题得以呼应和交融。格林卡在《回忆录》中曾说："此曲并未着意描写农民的婚礼、歌曲及舞蹈的情景，只是将自己内心涌出的乐思，

凭借这两个主题表现出来而已。"然而,无论怎样,在听众心目中,农村节日的欢乐形象是十分鲜明的。评论权威阿萨菲耶夫就认为这首乐曲"反映出任何东西都压制不住的生活欢乐"。

图 5-32 《卡玛林斯卡亚幻想曲》

这首乐曲已成为俄罗斯交响音乐的第一部典范之作,在用管弦乐处理俄罗斯民间音乐素材这点上,它是最早的范例,对后来的"强力集团"和柴可夫斯基等都产生了重大影响。柴可夫斯基说过:"它正像橡树孕育于橡果中那样,奠定了俄罗斯交响乐的基础。"里姆斯基·科萨柯夫也说:"格林卡用《卡玛林斯卡亚》来告诉他的后代如何对俄罗斯民歌旋律进行交响性的处理。"可见,这首乐曲对俄罗斯音乐文化所作出的贡献。但是,格

林卡却十分谦虚地告诉人们:"创作音乐的是人民,我们作曲家只不过把它编一编罢了。"

5.4.3 强力集团和他们的音乐

继格林卡之后,为了继续坚持当代共同的音乐理想和民主思想,出现了一个由五位专业和业余音乐家组成的"强力集团"。它的组织者是巴拉基列夫(M.A. Balakirev,1837—1910),他把居伊(C.A.Cui,1835—1918)、鲍罗丁(A.P.Borodin,1833—1887)、穆索尔斯基(M.P.Mussorgsky,1839—1881)、里姆斯基·科萨柯夫(N.A.Rimsky·Korsakov,1844—1908)团结起来,形成一个富有生气的集体。这个集体受到当时俄罗斯音乐协会主席达尔戈梅斯基(A.S.Dargomijsky,1813—1869)以及音乐评论家斯塔索夫(V.v.Stassov,1824—1906)的大力支持。斯塔索夫为"强力集团"提供了坚实的理论基础,扩大了这个创作集体的影响力。

巴拉基列夫是专业的音乐家,他受格林卡的影响很深,并且在斯塔索夫的帮助下,阅读了进步评论家别林斯基、车尔尼雪夫斯基等人的作品,接受了他们的民主主义思想,把这些思想和格林卡的传统带进了"强力集团",他的主要贡献是创造了"强力集团"。在创作上,他最重要的作品是钢琴幻想曲《伊斯拉美》(Islamey)和交响诗《谭玛拉》(Tamara)。这两首作品都是他在高加索旅行时,从当地土耳其回教民族的民间音乐和故事传说中得到启发而创作的。

《伊斯拉美》又名《回教风幻想曲》,它的素材本是北高加索一带的民俗舞曲,这种舞曲有类似拍子的节奏。巴拉基列夫是卓越的钢琴家,这首乐曲在技巧上相当高深,有李斯特影响的痕迹,但东方风味十足,展开得十分巧妙。他还特别加上了《东方幻想曲》的副题,可以认为是俄罗斯民族乐派爱写的东方风味作品的先驱。

这首乐曲的主题以激动的快板在中音域以单旋律的音调展开,很像是回教的祷歌,把回教的风味特色充分显现出来。

交响诗《谭玛拉》是19世纪60年代的同期创作,题材来自雷德写的高加索神话传说,颇有《天方夜谭》的色彩。它的大意如下:"在达利亚的深谷,河上雾气迷漫,那里岩上耸立的古塔,住着美丽的妖魔谭玛拉。塔上红色的灯光,透过雾气照耀在旅人的眼上。谭玛拉迷人的歌声诱人上当,一个个失神地走到她住的地方,躺在装饰着珍珠的床上,谭玛拉拥抱着他们戏玩,欢乐的销魂之夜已醒,鸡啼破晓已黎明,一切又归平静。只有特勒克河水静静地流,旅人的尸体一个个被搬运。"

在这首交响乐的乐器编制中可以看出作曲家在模仿李斯特宏大的交响诗风格,故事展开则采用了华格纳"主导动机"的手法,使用了高加索地区风格的旋律,具有浓郁的地方色彩和成熟的交响乐技巧。

"强力集团"的第二位成员是居伊,他的影响主要在音乐评论方面,在"强力集团"初期,他写了许多文章宣传"新俄罗斯派"的理论思想和创作主张。在音乐上,他写过一些歌剧和为数不少的器乐小品和歌曲。这些作品已经很少被人所知,只有小提琴与钢琴组曲集《万花筒》是大众化的。这部曲集一共收集了24首小品,其中第九首《东方》最受欢迎。

这首乐曲开始时,小提琴以拨奏和捶弓奏出奇特的东方风味的节奏和音调。以此作为伴奏,钢琴以八度音弹奏出主题,然后小提琴承接着柔和地继续演奏(见图5-33)。

图 5-33 《东方》

　　旋律中升四度"2"的使用很有特点,可以理解为上属调式或两种关系调式并存,具有东方音乐的特色。这个主题和柴可夫斯基的《斯拉夫进行曲》一样,以塞尔维亚民歌《灿烂的太阳》为原型。塞尔维亚长期受奥斯曼土耳其帝国统治,因此有亚细亚风格特点。

　　"强力集团"的第三位成员是鲍罗丁。他是一位忙碌的医生、化学家和音乐家,还兼做了许多慈善救济事业,因此创作音乐的时间很少。可是他却留下了十分有价值的优秀作品,有着异常卓越的音乐才能。他的主要作品有歌剧《伊戈尔王子》(未完成),交响音画《在中亚细亚草原上》及《降 E 大调第一交响曲》《b 小调第二交响曲》,两部弦乐四重奏。这些作品都表现了俄罗斯的民族性格。他的对位法、和声结构、不协合音的运用,交响音画中如画的畅通,都很独特新颖。

　　交响音画《在中亚细亚草原上》属于鲍罗丁晚期作品,作于 1880 年,同年 4 月 8 日

在歌唱家列奥诺娃主办的彼得堡音乐会上首次演出，获得了李斯特的高度评价，作者因此把它题献给李斯特，并应李斯特的请求，写了钢琴四手联弹的缩编谱。乐曲并不采用一般的展开手法，而是以两个不同民族风格的旋律来作对比性描述，一个代表俄罗斯军队，一个代表东方的行商队伍，具有鲜明的景物形象。作者在乐谱上写了标题说明："在一望无垠的中亚细亚草原上，隐隐传来了宁静的俄罗斯歌曲。马匹和骆驼的脚步声由远而近，随后又响起了古老忧郁的东方歌曲。土著商队在俄罗军队的护卫下穿过一望无垠的沙漠，走上漫长的旅途，商队愈走愈远。俄罗斯歌曲和古老的东方歌曲融洽和谐，余音萦绕，最后在草原上空逐渐消失。"

乐曲开始，在小提琴和木管乐器高音区轻奏的背景下，出现了俄罗斯民歌风格的主题(见图 5-34)。

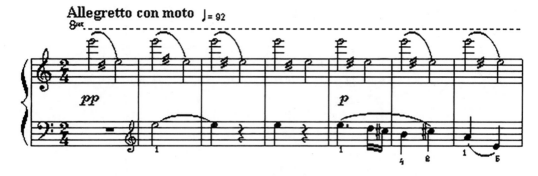

图 5-34 《在中亚细亚草原上》一

这一主题由单簧管轻轻奏出，然后圆号在其他调上重复。最后，随着木管乐器的渲染，大提琴、中提琴以拨弦模拟骆驼和马匹的蹄声，英国管接着奏出了东方色彩的旋律(见图 5-35)。

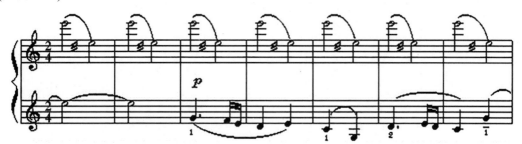

图 5-35 《在中亚细亚草原上》二

这一悠然平稳的迷人旋律，使人仿佛看到了一支疲乏的商队在荒漠上逶迤行进。

后半部分两个主题重叠，形成对位关系，以双簧管和弦乐器交替出现和叠置演奏，由强而弱，如同草原的回声，轻轻飘荡。

鲍罗丁的歌剧《伊戈尔王子》第二幕终场的《波罗维茨人舞曲》(又名《鞑靼人之舞》)也同样著名，具有非凡的艺术魅力和强烈生活气息。它描写伊戈尔王子被俘，波洛维茨可汗为了劝降，吩咐奴隶用歌舞娱乐伊戈尔的场景，场面宏大，音乐丰富，东方色彩十分浓郁。第一段的二部女声合唱及台上的舞姿表达了女奴们怀念家乡的忧伤感情。旋律动听，重点落在第二拍，形成切分节奏，很有特点(见图 5-36)。

音乐欣赏

图 5-36 《波罗维茨人舞曲》

全曲共分七段。第二段是男奴粗犷的舞曲，速度快捷，切分节奏贯穿始终，形象地表现了男奴的彪悍性格。第三段是三拍子的奴隶群舞，乐队与混声合唱以级进上升的旋律，对奴隶主献舞。可汗得意洋洋地对伊戈尔进行诱惑："朋友，只要你说一句话，你想要哪位美女，我就把她送给你。"但伊戈尔毫不动心。第四段是快节奏的儿童舞曲。第五段是女奴忧伤歌舞的再现。第六段是儿童舞曲的变化重复。第七段则用男奴舞曲材料为基础加混声合唱，构成尾声。这首舞曲也被作为乐队曲来演奏。

"强力集团"中成就最大的是穆索尔斯基和里姆斯基·科萨柯夫两人，由于他们的杰出贡献，从而把"强力集团"的创作推向顶峰。

穆索尔斯基在理论上和创作上都有卓越的贡献。他明确地宣告自己的艺术观点，反对为艺术而艺术的唯美主义，认为："为了反映俄罗斯人民全部的真实生活，必须不懈地挖掘民间艺术这一永不枯竭的矿藏。"在他的作品中，民族的主题与人民的形象始终占据着主导地位。他有许多优秀声乐作品以及歌剧《包里斯·戈东诺夫》、钢琴组曲《图画展览会》、交响诗《荒山之夜》等。他在创作手法上极富有创新精神，和声极其大胆，突破大小调功能体系。在曲式结构上，也常从内容出发，自由地变奏，他那细微敏锐的音乐感受时刻向他揭示生活的面貌，直接记录下来，因此他的音乐重复相同的东西很少。他的旋律也是独特新奇的，很注意从俄罗斯语言中寻找旋律的美。他说："我的音乐必须是人类语言的微妙变化和完善的艺术再现。"因此，他的曲调具有语言的简洁、自然、朴素及抑扬顿挫的音韵美。

对中国听众来说，穆索尔斯基的《跳蚤之歌》已经非常熟悉，从中可以看到上述各种特点，歌词取自歌德著名诗剧《浮士德》中的一首讽刺诗《跳蚤之歌》，由魔鬼靡菲斯特在众人饮酒作乐的场面中吟诵。通过一位国王养育一只跳蚤的荒诞故事，辛辣地讽刺德国封建主豢养宠臣的恶习。过去，这首诗曾先后被贝多芬、柏辽兹等作曲家谱过，以穆索尔斯基于1897年谱的这一首流传最广，他创造了一个半朗诵、半歌唱，富有表现力的旋律，还特意重复某些词句，插入一些问话和嘲讽的笑声，使歌曲更具讽刺性和戏剧性。它通过著名男低音歌唱家夏里亚平的演唱，成为一首世界名曲。

钢琴组曲《展览会上的图画》不但是穆索尔斯基代表性的器乐作品，而且是19世纪产生于俄国最有独创性的钢琴乐曲，也可以认为它是后印象主义音乐的先驱。

1873年，与穆索尔斯基有深交的美术家维克多·哈特曼31岁便英年早逝。穆索尔斯基为挚友的去世深感伤痛，他在写给好友斯塔索夫的信中感慨地说："多么不幸，俄罗斯多灾多难的艺术啊！"翌年1月，在斯塔索夫等人的筹备下，于彼得堡的美术学校举行了哈特曼的遗作展览会，展出了建筑设计画、水彩、素描、速写等美术作品400多幅。展览会所展示的作品给穆索尔斯基留下了深刻印象，产生了写作音乐的愿望。约6月上旬，他给斯塔索夫写信说："我正在为哈特曼的画写音乐。乐思和音调源源而来，使我连记谱都感到来不及。"这部组曲完成于7月27日，仅一个半月左右的时间，是以相当快的速度写成的。

组曲共有十首带标题的乐曲，另有连结各曲的引子、变奏性的主题曲，或称作"漫步"。斯塔索夫曾对此作出解说："作曲家表现了他自己在展览厅中漫步的情形，时而悠闲地踱步；时而急促地走到画前；时而欣喜，时而又因思念故友而悲哀沉思。"作者又称这漫步主题为"间奏部分"，它贯穿整个组曲，起着表现作曲家对各画不同的情绪和戏剧

色彩转换的作用。主题的情绪端庄沉实，但节奏不规整，时而五拍子，时而六拍子，甚至每小节转换一次，似乎表现了作曲者内心的不平衡。

十首图画音乐的标题是：一、侏儒；二、古堡；三、御花园；四、牛车；五、雏鸡之舞；六、犹太人；七、市场；八、墓窟；九、女巫的小屋；十、基辅城门。它们的标题非常具体、非常明确，这在过去的标题性音乐中是比较少见的。不过，这些音乐虽然并不缺乏具体的描写，但是主要还是表现作曲家对这些图画的印象和感受，而非只着眼于它们的外观。

比如《牛车》一曲，穆索尔斯基在给斯塔索夫的信上就说过："不描写牛车。"从它的旋律中也可以看出，它虽如斯塔索夫解释过的那样，像是拖着大车的波兰牛车，但更多的是隐藏着北欧与俄罗斯农民暗淡忧郁的心情和作曲家本人的感受。

又如第八曲《墓窟》，作曲家以一串串沉重的和弦创造出恐怖的气氛，标题写着"用冥界语言与死者交谈"。这分明是表现作曲家的心理活动，因为现实生活中并没有什么"冥界语言"。

"强力集团"中最年轻、坚持到最后的是里姆斯基-科萨柯夫。他的创作生涯十分丰富多样，不仅自己写出了大量的作品，而且还继承了"强力集团"其他成员生前未能完成的创作，把它们出色地完成，让它们流芳后世。像鲍罗丁未完成的歌剧《伊戈尔王子》、穆索尔斯基大量不完整的手稿，都是由他加工完成并予以出版的。

里姆斯基-科萨柯夫和巴拉基列夫、鲍罗丁的创作风格非常相近，他们在色彩丰富、手法奇特的和声法与乐队配器法方面都具有惊人的能力，懂得安排乐器的配置，使之产生出各种各样绚丽多彩的效果和与众不同的魅力。里姆斯基-科萨柯夫不仅在创作上有很高的色彩性和声配器技巧，而且有理论著作，写出了《管弦法原理》和《实用和声学教程》两部书籍。他们都十分注意从俄罗斯斯拉夫民歌和亚洲民歌中汲取灵感，加以独创性地发挥。这些民歌大都具有奇特的调式，千变万化的旋律和不寻常的节拍，而且具有一种微妙热烈的情蕴，这为他们的音乐增加了特殊的风味。

里姆斯基-科萨柯夫创作了不少作品，涉及各种体裁，其中最出名的是《天方夜谭交响组曲》《西班牙随想曲》和一批歌剧中的片段插曲如《野蜂飞舞》《金鸡组曲》等。

交响组曲《天方夜谭》，又名《舍赫拉查达》(Scheherzade)，是里姆斯基-科萨柯夫众多作品中最常被演奏、最为人熟悉的代表作。

这首交响组曲最大的特点在于管弦乐法。作曲家并不着力于乐曲主题的变奏和旋法上的发展，其中同样旋律一成不变数次反复的地方很多，但是其音色之多彩、乐器配合之巧妙，发挥了管弦乐法的极致。关于这一点，苏联音乐学家阿萨菲耶夫有一段话说得很好："在富有造型性、色彩性的组曲中，里姆斯基-科萨柯夫充分发挥了他的造型能力与幻想力。在这里起重要作用的不是情绪的紧张度和戏剧性，而是色彩和装饰的对照性配置，是优美的节奏和出色的表现力。在大规模展开的东方风格的交响组曲《舍赫拉查达》里有着用音响来表现的风光景物、风俗性场面、传奇性的故事以及抒情性的插曲。在色彩合理的配置、动力性的音响(音的积蓄与排放)、拍子的匀称、音乐要素的平衡等方面，《舍赫拉查达》是里姆斯基-科萨柯夫的交响组曲中最突出的。"

组曲以少女舍赫拉查达给苏丹王沙赫里亚尔讲的故事为主题连贯各个乐章，全曲的四个乐章本来都有标题，它们是：《大海和辛巴德的船》《卡德伦王子的叙述》《王子和公

主》《巴格达的节日和被有青铜骑士的岩石撞毁的海船》。它们相互之间没有情节上的联系，只是作曲家阅读《天方夜谭》时所得到的片段印象，音乐上靠舍赫查达和苏丹王两个主题联系起来。里姆斯基-柯萨科夫其实并不喜欢这种标题，他说过："作曲家并不坚持要将任何一个神仙故事详细地叙述出来，让听的人自己去找到这标题所暗示的各个形象。"后来，在这部组曲再版时，他干脆将这四个乐章的标题全部删去。

第一乐章首先出现了苏丹的主题和舍赫拉查达的主题(见图5-37)。

图 5-37　《天方夜谭》

这一主题由三支长号与一支大号主奏，雄浑而阴沉，表现了苏丹王威严而冷酷的形象，然后由独奏小提琴奏出舍赫拉查达这一乐章的第二主题。

第二乐章卡德伦王子的主题具有浓郁的东方色彩，开始是大管独奏，接着是双簧管独奏。主题多次重复出现，但音响色彩的变化很大。

第三乐章的王子与公主两个主题没有大的对比，只是显示着他们之间纯洁的爱情，两个主题都优美而温柔。

第四乐章里，作曲者综合了前几个乐章中的主题，在"巴格达节"里构成了一幅绚丽的图画。作者在这个乐章中所使用的光彩夺目的配器手法以及对各种打击乐器的精彩使用，使节日气氛热闹非凡。

5.4.4　柴可夫斯基的音乐贡献

彼得·伊里奇·柴可夫斯基(Peter Ilyich Tchaikovsky，1840—1893)是伴有广泛声誉的

19世纪俄国最伟大的作曲家,他辉煌的艺术成就,在俄罗斯文化史和世界音乐史上都占有重要地位。

柴可夫斯基的音乐具有十分渊博和丰富的内涵,他首先是一个民族艺术家,在他的音乐中我们随处都可以发现俄罗斯音乐特有的气质。他热爱自己的民族和祖国,酷爱俄罗斯的大自然。他说:"无论是淳朴的俄罗斯风景,还是在夏天漫步在俄罗斯的田野和森林里,或是晚间在草原上散步,都能令我神往和激动。我会被一阵热爱自然的思潮所折服,茫然地躺在地上。"

在他的音乐中,大量民间歌曲素材被采用,很多俄国诗人的作品和民间传说成为他音乐作品的重要题材。柴可夫斯基的性格极为敏感,易受沮丧情绪的影响,既富有个性,同时又反映了一种俄罗斯世纪末的忧伤,这都使他的音乐具有一种特殊的俄罗斯气质,有别于世界各国同时代的音乐大师。斯特拉文斯基就说过:"他是我们所有人中最彻底的俄罗斯人。"

与此同时,柴可夫斯基又十分重视国外音乐,他常被意大利的歌剧、法国的芭蕾舞、德国的交响乐迷住,并且善于把这些都吸收到他作为一个俄罗斯人所继承下来的俄罗斯旋律之中,形成了他独特的音乐风格。

柴可夫斯基一生只不过活了53岁,却留下了大量的优秀音乐作品,共计有舞剧三部,歌剧十一部,交响乐六部,钢琴协奏曲三部,小提琴协奏曲一部,还有大量的室内乐、管弦乐、合唱和各种器乐、声乐作品。他把一生中各种痛苦的感受、爱情生活的坎坷、对俄罗斯炽热的感情,都倾注到他的音乐里了。他曾经这样说:"假如不是为了音乐,哪有理由发狂!"可见,音乐成了他倾吐心曲的最忠实的见证,在这里面可以看到一个真正的柴可夫斯基。

柴可夫斯基值得介绍的音乐佳作甚多,首先应该赞美的是他的三部芭蕾舞剧音乐《天鹅湖》《睡美人》和《胡桃夹子》。芭蕾舞剧音乐在这之前,一直处于为舞蹈作伴奏的从属地位,舞剧本身的戏剧性结构也相当松散,人物形象的塑造不受重视,许多时候只是舞蹈场面的拼凑,成为一种消遣式的娱乐。柴可夫斯基在1875年接受为《天鹅湖》作曲的委托后,他以极其认真的态度对待这部作品,花了很长时间,用心把每一首乐曲都写成优美隽永的精品。他运用主导动机和变化发展的手法,使每一个主要人物的音乐都具有鲜明的个性,人物心理描写刻画入微。同时,他对舞剧音乐的写作全部运用交响乐的手法,创造出前所未有的丰富性和戏剧性对比,把舞剧音乐提高到前所未有的重要地位。

不幸的是,《天鹅湖》初演并不成功,这是因为当时芭蕾舞剧各个部门并不能齐头并进,编导者对这部舞剧音乐并不理解,仍然沿用过去的老习惯,把它的音乐随意删减、随意调动,弄得支离破碎,致使当时这部舞剧音乐的恶评如潮。直到柴可夫斯基逝世以后,这部舞剧才得到认真地整理,整部舞剧音乐的结构得以理顺,与剧情的发展合拍,放出了绚丽的光彩,成为世界芭蕾舞剧最优秀的剧目之一。

柴可夫斯基的三部舞剧音乐充满旋律美,带着柴可夫斯基特有的抒情性质,优美的诗情和对人物个性的描写,创造了一个完整的音乐境界,为舞剧音乐奠定了新的基础,其功绩是不可磨灭的。

俄罗斯的交响曲领域是由安东·鲁宾斯坦开拓的,进而由柴可夫斯基发扬光大,获得世界声誉。鲁宾斯坦从德国浪漫派交响曲那里引进了这种体裁,消化糅合形成了自己的风

格，而柴可夫斯基则进一步与格林卡以来的民族乐派相结合，注入了俄罗斯民俗音乐因素，为交响曲在俄罗斯开拓了新的局面。他的六部交响曲，从第一部到第三部，都是以朴素的民族意识为中心，后三部则进一步以此为基础发挥其个性，具有更强烈的戏剧性力量，有人把他的交响曲当作交响音诗来看待，就是这个原因。

值得注意的是，柴可夫斯基在他的交响乐里引进了大量的民谣，像第二交响曲《小俄罗斯》的第一乐章、第四乐章都引用了乌克兰民谣；第三交响曲《波兰》的终曲用了波兰舞曲；第四交响曲的第四乐章用了俄罗斯民歌《小白桦树》；第五交响曲的第一乐章也有波兰民谣的素材；第六交响曲《悲怆》是最有代表性的一首，具有柴可夫斯基音乐的特征，诸如旋律的优美、形式的均衡、管弦乐法的精巧等，都在这部交响曲中有集中表现，并且渗透着柴可夫斯基的悲剧性格，它是公认的古今交响曲中一流的作品。在这首交响曲中，柴可夫斯基也写出了许多极其优美的民歌风旋律。如第一乐章的第二主题，曲调甘美而凄寂，有一种不安的空虚感。

柴可夫斯基运用民歌最成功的一例是《D大调弦乐四重奏》的第二乐章《如歌的行板》，它的主题来自俄罗斯民歌《万尼亚》。那是他在妹妹的庄园休假时从木匠那里听来的民间小调，本是一首一般的爱情歌曲，但经过作曲家的改编处理，却变成哀伤动人的歌曲。这个主题由小提琴加弱音器奏出(见图 5-38)。

图 5-38 《如歌的行板》

图 5-38 《如歌的行板》(续)

这个凄切动人的主题发展到高潮，犹如痛苦的哀告。这段音乐是柴可夫斯基最深切感人的作品之一。鲍恩和巴尔巴拉合编的《挚爱的朋友》一书中说："《如歌的行板》是柴可夫斯基的代名词。正像亨德尔的《慢板》一样，使人有时简直忘了作者还写过别的作品。"列夫·托尔斯泰 1876 年访问莫斯科音乐学院时，聆听了这部四重奏，当听到《如歌的行板》时，不禁泪落满襟，说："我听到了俄罗斯人民苦难的灵魂。"

柴可夫斯基还写过不少动人的小品，钢琴套曲《四季》就是其中之一。1876 年，彼得堡《小说家》月刊发行人贝纳德请柴可夫斯基每个月定期为该刊的音乐副刊创作一首钢琴小曲，并亲自按十二个月的时序，选定了十二首俄罗斯的诗作为标题。《四季》是十二首小曲的总称，它是一幅风俗音画，自然、优美，具有很强烈的民族风格和生活气息。其中第六首《船歌》和第十一首《三套车》最为人们所喜爱。

《六月——船歌》是根据俄国诗人普列谢耶夫的诗取意的："走向河岸——那里的波涛将喷溅到你的脚跟，带着神秘忧郁的星星照耀着我们。"曲调优美而略带哀伤。

船歌一般都用三拍子或六拍子，而这首作品却用四拍子，却同样有荡舟的感觉。

《十一月——三套车》采用的诗句是涅克拉索夫的："不须愁苦望行程，不须跟跄飞轮，快把心中忧与惧，永远制止勿再生。"作曲家写的这首钢琴小品纯粹是俄罗斯民歌风格的，朴素而苍劲，开始时键盘以八度同音奏出，伴奏部分变化多端，时而像是车轮飞奔，时而又出现沉重的叹息，马车由近而远，富有形象性，仿佛把听众带到了俄罗斯大草原。

这首钢琴套曲经常为我国的钢琴爱好者所演奏，并且有线谱本出版。

思考与练习

1. "巴洛克"一词没有应用于哪个领域？（ ）
 A. 建筑　　　　B. 绘画　　　　C. 体育　　　　D. 音乐
2. 下列哪项不是贝多芬的作品？（ ）
 A.《英雄交响曲》　　　　　　B.《命运交响曲》
 C.《田园交响曲》　　　　　　D.《器乐交响曲》。
3. 肖邦属于什么乐派？（ ）
 A. 古典乐派　　B. 浪漫主义乐派　C. 民族乐派　　D. 现代乐派
4. 古典主义音乐比"巴洛克"时期的音乐有了较大的发展，具体表现在哪些方面？
5. 简述莫扎特的音乐特点。
6. 简述浪漫主义音乐的艺术特征。

练习题答案

第一章

1. D 2. B 3. D

4. 交响曲通常由四个乐章组成。

第一乐章为快板，之前常有慢板的引子，采用奏鸣曲式。

第二乐章速度徐缓，采用三部曲式或变奏曲式等。

第三乐章速度较快，节奏明晰，具有舞曲的特性，是采用带有一个"对比三声中部"的三部曲式写成的小步舞曲或谐谑曲。

第四乐章速度急速，采用奏鸣曲式、回旋曲式或变奏曲式等。

交响曲虽然同奏鸣曲一样采用相同的套曲形式——奏鸣——交响套曲，但管弦乐合奏的交响曲比器乐独奏的奏鸣曲拥有更宏大、更丰富、更高级的表现力，更适于表现戏剧性较强的内容。

5. 欣赏音乐一般有三个阶段：①官能的欣赏，即对美的音响的感受阶段。②感情的欣赏，带来感受而引起情感反响和思维想象的阶段。③理智的欣赏，即比前两个阶段更进一步的，从理性的角度认识音乐、欣赏音乐的阶段。

6. 交响音乐的形式很多，比较常见的有：交响曲、交响诗、交响组曲、交响序曲、交响音画、交响随想曲、交响狂想曲、交响幻想曲、交响协奏曲、交响舞曲、交响大合唱等。

第二章

1. C 2. A 3. B

4. 长笛约两英尺长，圆柱形管。管身由三节组成，分别称为吹节、主节和尾节，可以拆合。在吹节中，有一个吹孔，管内有活动的软木塞塞住长笛的一端，可调整个别不准的音。与主节相衔接的一端可以伸缩，以便调高或调低整个音列。主节是长笛的基本部分，装有许多开口音键和闭口音键。尾节上也有两个开口音键，可奏出长笛最低的几个音，如小字一组的 c 和升 c，有的长笛有三个开口音键，还可奏出小字组的 b。

5. 打击乐器是通过用棰、手或板击打共鸣体的表面而发声的乐器。这类乐器大致可分为有固定音高和无固定音高两类。无固定音高的打击乐器多半只是起节奏或色彩作用。打击乐器的普遍特点是音响不能持续，但是连续快速重复地敲击可以产生持续感。

6. 鼓，锣，梆子，碰铃，木鱼，钹。

第三章

1. D 2. D 3. A

4. 音色是指乐器、人声的发音或发声在听觉中所产生的色彩感。它取决于乐器或人声的构造方式、发音方法、发音体的材质以及传播音的环境等。

5.

A	+	B	+	A	+	C	+	A
主部		第一插部		主部		第二插部		主部

6. 分别是：①呈示部——对比性质的主要主题的呈示，即主部(主题)和副部(副主题)，主部与副部之间有连接部或连接句，副部之后有结束部或结束句。②展开部——呈示部中主要主题的充分发展或剧烈的矛盾冲突。③再现部——呈示部主要主题的再现，其中，副部主题要在主调上再现，以使得各对比主题相互靠拢、趋向统一，再现部具有明确的结论意义。

第四章

1. B 2. C 3. D

4. 无伴奏的器乐独奏有两种情况：一种情况是此乐器本身就是和声乐器，音域也较宽，所以不需要伴奏，如钢琴独奏、手风琴独奏、吉他独奏、古筝独奏、扬琴独奏等；另外一种情况是此乐器历史上就一直是无伴奏形式，或者无伴奏时更能发挥乐器的技巧，有一种特殊的韵味，如小提琴无伴奏独奏、大提琴无伴奏独奏等。

5. 进行曲原来是为军队行进时步伐整齐有序而演奏的音乐，同时还起着弘扬军威、鼓舞士气的作用。进行曲通常由简单而鲜明有力的节奏和整齐规律的乐句构成。为了配合行进时步伐一致的要求，往往采用2/4拍、4/4拍、6/8拍等偶数拍子。、

6. 现代舞蹈分为三大类：①民族舞；②包括芭蕾舞在内的各种表演舞；③交谊舞。舞蹈音乐也随之分为三类：民族舞蹈音乐、芭蕾舞剧音乐和交谊舞曲。

第五章

1. C 2. D 3. B

4. ①主调音乐已完全取代复调音乐，成为当代音乐的主流。②和声的功能体系得到了完美的确立，并加强了色彩性和变化性，分解和弦的伴奏形式越来越被广泛地、灵活地采用。③在器乐曲中，即兴的华彩乐段正式普遍被接受，并得到辉煌的发展，这与器乐演奏家的演奏技巧飞速发展直接相关。④古典主义音乐继承了"巴洛克"的传统，比较注重形式的统一和结构的严整。同时，交响曲、室内乐、歌剧和奏鸣曲等的形式都大大完善。它们不强调标题性，纯音乐是古典派音乐的主要潮流。有些乐曲的标题是后人加进去的。⑤古典主义音乐是欧洲音乐艺术发展中的一个高峰时期。在这短短的半个多世纪的时间中，产生了举世闻名的伟大作曲家和许多不朽的音乐作品，直到今天，仍然是高不可攀的艺术典范，无论是专业的音乐家还是社会上的听众，都从中得到鼓舞和很高的审美享受。

5. 莫扎特和海顿一样，以民歌作为音乐的源泉，但不像海顿使用民歌那么直接，而是经过感情的过滤和消化，服从他个人的风格。莫扎特的音乐以主调音乐为主，但也运用复调手法，他发展了巴赫复调的某些方面，在主题的发展过程中利用复调，如《安魂曲》中著名的二重赋格曲《上帝怜悯》。他的音乐织体清晰，和声新颖，充满对信仰、正义、道德的颂扬，以及对人的尊严的赞美，这类主题在他的作品中占主要地位。

6. ①浪漫主义艺术十分强调主观感情的抒发，强调幻想与个人的抒情。②浪漫主义音乐从宫廷和教堂转移到了公共音乐厅，管弦乐队扩大了规模，提高了表现能力，使作曲家获得了前所未有的富有变化的表现手段。③对民间传统的兴趣和民族主义潮流的高涨，促使浪漫主义作曲家重视采用自己民族的民歌和民间舞曲。④艺术歌曲在这一时期蓬勃发展，器乐的旋律也更加歌唱化。⑤浪漫主义音乐开始把视野逐步扩展到其他艺术品种，追求文学、绘画和音乐的综合艺术，标题性音乐有了很大发展。⑥浪漫主义音乐努力追求有高度表现力和感情色彩的和声，开始更加频繁地使用调外音，形成了一种新型的"半音和声"。⑦最后，浪漫主义音乐创作中对交响乐的体裁一般拉得很长，往往超过半个小时。

参 考 文 献

[1] 匡惠. 音乐欣赏基础教程[M]. 上海：上海音乐出版社，1993.
[2] 李虻，易慧敏. 音乐欣赏[M]. 重庆：西南师范大学出版社，2021.
[3] 李和平. 音乐欣赏[M]. 上海：华东师范大学出版社，2013.
[4] 孟令红. 音乐欣赏[M]. 沈阳：东北大学出版社，2006.
[5] 赵淑云，缪杰. 走近音乐：音乐知识与欣赏[M]. 杭州：浙江大学出版社，2001.
[6] 董锦汉. 音乐欣赏与入门[M]. 北京：农村读物出版社，2000.
[7] 周雪石，胡向阳. 音乐欣赏教程[M]. 武汉：武汉测绘科技大学出版社，1999.